30位傳統表演藝術藝師的故事

人間國寶

文化部文化資產局

2023年9月

人間國寶，臺灣精氣神

臺灣擁有豐厚的多元族群文化，藝師們的傳統工藝和傳統表演藝術繽紛多姿，並見證臺灣文化精粹的不朽傳承，其藝術根源不受地域所限，與這片土地上的人們一樣著根、綻放。傳統藝術猶如盛開的花朵，有形有色，特出而動人，這是由土地生長出來的共同記憶，隨著藝師在日常營生的奮鬥中而茂盛勃發。

這一群傑出的藝術家是文化部依據《文化資產保存法》所認定的重要無形文化資產保存者，並為人所敬稱的「人間國寶」。自 2009 年迄今，已有 59 位「人間國寶」，其中有精於傳統工藝和長於傳統表演藝術者，兩者共同的特質是立足於傳統又不限於傳統，同時皆是「臺灣製作」。可以說，人間國寶的作品、表演與技藝亦即是臺灣的精氣神。

人間國寶是無形文化資產的實踐者和傳承者，他們畢生以雙手、心靈與歲月創作動人的作品與演出，不但傳遞臺灣文化的特色與精神，也展現臺灣文化接納與融合的歷程。59 位人間國寶遍布臺灣南北，不受山海阻隔，有原住民族、閩、客族裔，不論先來後到，都在這片土地上創作耕耘、雕塑島嶼的樣貌和唱誦臺灣的聲音。

文化部自 2012 年改制以來，致力深化並開展臺灣的文化風貌，在 59 位人間國寶身上也能看出相似的軌跡，他們一方面守護傳統，一方面能創新突破，在細膩、傳神之外，每一部作品都體現了「傳統是創新最有力的後盾」的藝術法則，每一次述說也提醒人們關注無形文化資產保存的重要性。

在肯定人間國寶專業、嚴謹與辛勤的傳習工作之外，文化部也致力將人間國寶的事蹟和作品介紹於國人，因此策劃了兩本專書——《人間國寶—29位傳統工藝藝師的故事》及《人間國寶—30位傳統表演藝術藝師的故事》，邀請李昂、林文義、周芬伶、鍾文音等34位臺灣當代知名的作家執筆，以流利的筆鋒書寫人間國寶其人其事。期待國人翻開新書，看看人間國寶如何經歷時代與生命的磨練，並付出歲月與熱情以護持無形文化資產的獨特價值，能以傳統為基底形塑島嶼的精氣神。

文化部　部長

成藝之路，來自民間的精彩

多元繽紛是臺灣文化的顏色，我們擁有的傳統藝術同樣豐富多彩，職人與藝師是守護與發揚傳統藝術的專家能手，個個身懷絕藝功力深厚，堪稱島嶼的「無盡藏」。他們有擅長傳統工藝者，也有專精傳統表演藝術者，都以精湛的技藝、恆持的毅力，將來自臺灣民間的藝術價值、族群文化和生活特色透過雙手或表演呈現給世人。

2009 年起，我國依據《文化資產保存法》登錄重要傳統表演藝術及認定保存者，迄今已有 19 項 30 案。保存者常受人稱譽為「人間國寶」，是對於某一項無形文化資產有深入研究和傑出表現的人士，他不僅熟知、體現傳統表演藝術的知識、技藝和文化表現形式，更多年來與文化部文化資產局共同進行以四年為一期的傳習計畫，全心全意把傳統藝術的「無盡藏」一點一滴傳授給徒弟們。

文化部文化資產局專責全國無形文化資產的保存維護工作，向國人介紹、推廣傳統表演藝術當是重要的任務。為使大眾一探人間國寶的成藝之路與生命經歷，本局特別邀請臺灣老中青三代的知名作家舉筆為文，如邱祖胤先生寫陳錫煌藝師、凌煙女士寫王仁心藝師……作家或長年關注藝師的表演，或同族相識齊為傳統文化盡心力，動人的故事於是從洋溢著文學氣息的筆鋒流淌而出，激發異於研究專書的閱讀經驗，從中能夠感受到藝師的熱情、堅持、智慧與創意，以及作家筆下情感流動的軌跡。

《人間國寶─30 位傳統表演藝術藝師的故事》是重要傳統表演藝術與文學的燦爛邂逅。誠摯期待國人人手一冊，細細品讀，從人間國寶專注做好一件事的堅持獲得啟發，進而從他們不凡的演出獲得親近無形文化資產的滿足，並因此發現：原來臺灣傳統表演藝術的精彩與魅力一直都在我們身邊。

文化部文化資產局　局長　陳濟民

最好讀的人間國寶

在臺灣，「人間國寶」即是國家無形文化資產「重要傳統表演藝術」和「重要傳統工藝」的保存者。如果說來自民間的國寶藝師是最貼近土地的藝術創作者，那麼《人間國寶—29位傳統工藝藝師的故事》及《人間國寶—30位傳統表演藝術藝師的故事》，或許是親近「人間國寶」最好的讀本。

為了提供國人以不一樣的視角認識「人間國寶」，文化部文化資產局於2022年啟動《重要傳統藝術專書》編撰計畫，內容為2009年以來文化部（時為文建會）依據《文化資產保存法》所登錄認定的40項重要傳統藝術59位保存者，期待以輕鬆、動人的風格呈現傳統藝術的生活面向，從保存者的生命故事出發，藉以吸引國人一探功力深厚技藝卓絕的國寶藝師。

為此，本局邀請臺灣當代知名作家訪問藝師、提筆為文，從前輩的李豐楙、廖輝英、陳銘磻、心岱、李昂、林文義、周芬伶、林央敏、方梓、廖振富、Walis Nokan、楊翠，到中壯代的鍾永豐、凌煙、鍾文音、邱祖胤、利格拉樂・阿𡠄、陳雪、葉淳之、甘耀明、乜寇・索克魯曼、李志銘，再到年輕耀眼的賴鈺婷、馬翊航、張郅忻、劉崇鳳、姜泰宇（敷米漿）、連明偉、潘家欣、崔舜華、楊富閔、蔣亞妮、吳曉樂、隱匿等，34位作家之中有的寫作超過半世紀，有的榮獲百萬文學大獎，共同之處在於每一位都關注傳統藝術，或曾義無反顧投身其中，或與藝師相互熟識，又或有同鄉之誼。

在作家充滿情感的筆鋒下，人間國寶的內心世界與人生經歷點滴化成書頁。藝師創作或演出，令我們得以欣賞精采的作品，而作家描述他們近距離接觸的藝師，則開了一條指向「人間國寶」的路，讓國人可以在紙端閱讀藝師親近國寶。

在此必須感謝藝師的熱情與慷慨，無論提供珍貴的照片，或親切接受拍攝，都是本書圖文並茂豐富可讀的關鍵。李秉圭藝師於傳統木雕之外還擅書，大方應允題字，令全書大為增色。編輯過程中，李新富、李進文、楊秀真等三位委員給予寶貴的指正、建議與策勵，是本書得以盡可能接近完善的驅力。

本書的編排方式是依同性質項目之登錄年代、保存者認定年代及保存者年齡為順序。

《重要傳統藝術專書》可以說是融合重要傳統藝術與文學書寫的「作品」，期待這項為推廣重要傳統藝術及其保存者的跨界嘗試，能夠獲得國人青睞，開卷展讀如見國寶其人，更殷盼傳統藝術漸漸進入日常，融為生活的一部分。

《重要傳統藝術專書》編輯小組

目 次

Contents

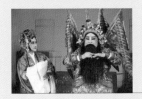

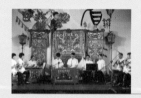

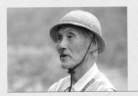

臺灣第一苦旦

廖瓊枝

> ❝ 廖瓊枝（1935-）年輕時困頓流離，遭遇險厄，直到與歌仔戲結緣，曾說「是歌仔戲讓我活下來」。演出之外，廖瓊枝傾力教學，因為那是對歌仔戲的「報恩」。❞

文／凌煙

重要傳統表演藝術「歌仔戲」保存者
2009 年文建會（今文化部）公告

如果真有俗語所說的「落土時，八字命」，命運好壞是天註定，那麼廖瓊枝老師這輩子，真的是有夠苦命。

戲劇一般的出身

她的出身有一個戲劇般的故事，美麗的貧家女廖珠桂與風流倜儻的富家子林欽煌相愛，門不當戶不對的戀情，即便已珠胎暗結，仍逃不出被迫分開的結局。七歲以前，廖瓊枝的世界只有阿公和阿嬤，因為她的母親在她兩歲半的時候，想要出門散心，搭上開往龜山島的「見取丸」號，不幸遇到大風浪沈船身故。阿公在基隆聖王公廟門口左側的階梯上擺攤，做補鼎、補雨傘的工作賺錢養家，手頭雖不寬裕，卻很疼惜這個從小沒有母親依靠的孫女，捨得讓她吃好穿好。

可惜好日子並不長久，二次世界大戰末期，臺灣開始頻遭空襲，廖瓊枝和阿嬤疏開到員林鄉下躲避戰火，卻躲不過命運的捉弄，祖孫三人相繼染上瘧疾。起初是廖瓊枝得到極嚴重的瘧疾，而阿嬤輾轉聯繫上仍在基隆工作的阿公，阿公便傾盡所有積蓄趕到員林替孫女醫治，但待她的瘧疾治好了，卻換阿公自己得病，病發時甚至會不受控地狂喊亂叫。

戰爭結束後，一家人來到中和圓通寺山腳下，居住在一間簡陋的土埆厝，四周盡是荒郊野嶺，而此時阿公早已沒錢可治病，不久後便不敵病魔折騰過世。阿公死的時候，家裡連買一口棺木的錢也沒有，只能拆神桌加幾塊薄板釘成棺木收殮，下葬的地方只用兩塊磚頭抵著。

阿公死後，她們嬤孫二人生活更加無依無靠。廖瓊枝和阿嬤並沒有血緣關係，她的母親廖珠桂和阿姨廖阿儉都是領養的，母親意外死亡那年阿姨已經出嫁，祖父母就用船公司賠償的錢，又收養一個十七歲的女孩，打算將來招贅繼承香火，所以廖瓊枝都稱他們阿叔阿嬸。埋葬完阿公後，阿叔阿嬸也拋下她們自顧搬走，不得已，阿嬤只好叫十歲的廖瓊枝翻山越嶺，走路到艋舺西昌街找阿姨救濟，後來阿姨不忍心，決定把

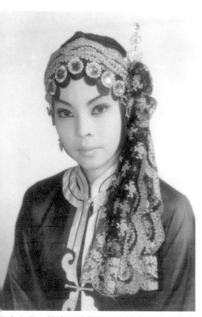

二十六歲，飾演三娘教子王春娥贏得地方戲曲比賽青衣獎。（廖瓊枝／提供）

扮墨登場。（廖瓊枝／提供）

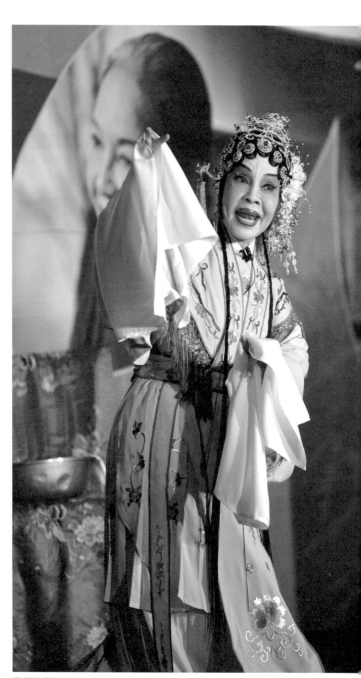

累積數十年功力，扮相身段皆講究。

她們嬤孫二人帶回臺北，在西園路二段頭租房子讓她們住下來。

　　好心的鄰居看她們嬤孫生活無依無靠，給了十一歲的廖瓊枝一只木箱和一元本錢，讓她出去做生意賺錢，她一早起來先批油條去賣，賣完回家吃早飯，等太陽大了再去批枝仔冰，冬天則是賣燒炸粿等吃食，窮得只能打赤腳的小女孩，為了生活必須一趟又一趟的沿街叫賣，夏天忍受燙腳的柏油路，冬天雙腳跟都凍裂，但她不以為苦，至少嬤孫兩人勉強能過日子。

與歌仔戲結緣

　　要說她與歌仔戲的緣份，也是從西園路開始的，最早接觸歌仔戲是跟著一些孩子進戲院「扶戲尾」，看出一點興趣，有一天下雨沒出門做生意，她閒著無聊，開口唱起〈將水〉的曲調，將秦香蓮罵陳世美的歌詞，改編成了她罵無情的阿爹，被經過後巷的「進音社」子弟戲成員聽見，覺得她有天份，走進門去跟她阿嬤商量，希望同意讓她去學戲，阿嬤原本不答應，覺得孫女白天要去做生意，晚上還要去學戲太辛苦，但廖瓊枝聽說學戲後只要登台，會有一雙繡花鞋，因此央求阿嬤答應讓她去「進音社」學唱歌仔戲，後來在「進音社」成員介紹下，廖瓊枝不做叫賣生意了，改去玻璃工廠上班，結果卻在登台前被冷卻水燙傷腳跟，登台擁有繡花鞋的美夢也隨之泡湯。

　　十三歲那年阿叔阿嬸又搬回來和她們同住，阿嬤不忍心廖瓊枝常遭阿嬸白眼，請養女阿儉幫孫女安排工作，離開家裡去一家紅豆湯店洗碗，幫忙做生意，夜裡就住老闆家，不領薪水換三餐。每次放假回家，嬤孫都淚眼相對，阿嬤心疼她小小年紀就得去依賴別人家生活，她則擔心阿嬤身體越來越差，最後回家那次，阿嬤哭著對她說：「阿枝仔，我若死，放妳一個人，足可憐的。」說完，兩人抱頭痛哭，過沒幾天，就傳來阿嬤的死訊，失去阿嬤的疼惜，至此，她就真的孑然一身了。

一段時期廖瓊枝下台後還必須趕赴電台錄音。（廖瓊枝／提供）

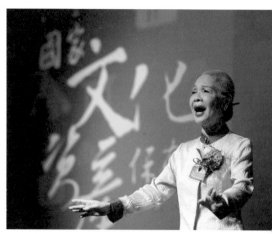

2012 年獲得國家文化資產保存獎時演出。

往校園指導小學生。（林日山／攝影，廖瓊枝／提供）

出席巴黎夏日藝術節。（廖瓊枝／提供）

　　「進音社」的團主太太見廖瓊枝孤苦伶仃，介紹她去丈夫萬富仔的賣藥團走唱，一天五元，另一位社員阿款仔姨說她可以去住她家，連吃帶住也五元，雖然暫時解決生活問題，但是賣藥團雨天不出門做生意，吃住費用還是要照算，很快她就欠阿款姨幾十元，心裡非常著急，阿款姨便介紹說她有一個契母（養母）要收養女，勸廖瓊枝：「我看妳去予阮契母疼啦！」

　　單純的廖瓊枝以為就像她阿嬤收養阿嬸一樣，不疑有他的收下養母七百二十元大紅包，把欠阿款姨的吃住費還清，剩下六百多元也先寄放在她那裡，跟著養母去北門口一棟外貌平常，屋裡卻有雕刻精美的八腳眠床古家具的地方住下。養母另外還有兩個女兒，家裡常有男人進出，十四歲的廖瓊枝完全不知道她已經把自己賣給老鴇，正等著待價而沽，直到數日後一個半夜警察上門盤查，她才吃驚跑回去找阿款姨。幸好養母並非兇惡之人，同意還清賣身錢加吃住費用，共八百五十五元便放過她。

　　沒想到阿款姨早就把那筆錢挪用到其他地方，最後遂安排廖瓊枝去

「金山樂社」做綁戲囡仔，三年四個月拿五百五十元的綁戲銀，但這還不夠數目，阿款姨把自己的女兒也綁給戲班，總共拿到一千一百元，除了還欠老鴇的八百五十五元，剩餘全又落入阿款姨口袋，結果她的女兒才做一個月就跑了，「金山樂社」老闆把帳算在廖瓊枝頭上，要她用六年八個月的時間來償還，但是被綁在戲班有吃有住還能學戲曲，總比被賣入妓院好，她認命的想著，從此正式踏入歌仔戲的職業生涯。

行路坎坷也不屈

　　「金山樂社」是當時臺灣最著名的戲團之一，擅長武戲和金光戲，有很多吸引觀眾的布景和機關，也有演出胡撇仔戲（時代戲），都很受歡迎。廖瓊枝的頭一位老師是歌仔戲界的名師喬財寶，他與蕭守梨、蔣武童都出身嘉義「復興社」，師承京劇老師王秋甫學武功身段，生、旦、花臉、丑角都能上手，是臺灣第一批歌仔戲全能演員，也就是所謂「戲狀元」。喬師父教的是京劇訓練那套基本功，例如吊嗓、下腰、走圈、

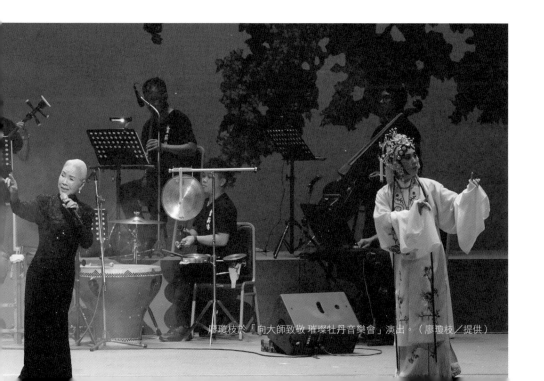

廖瓊枝於「向大師致敬 璀璨牡丹音樂會」演出。（廖瓊枝／提供）

蹔步等，半年後他就離開戲班，換另一位老師「狗仔桑」來教武功身段，狗仔桑教學嚴格，卻也讓學生打下很好的基礎，還有教唱各種曲調的「阿龜仔先」。

廖瓊枝都很認真學習，不敢怠惰，短短半年除了平常做旗軍、太監、查某嫺以外，已能擔任演出戲份較重的「囡仔」角色。也許天生歹命，在「金山樂社」那幾年，外號「瘠豬母」的團長雖然很疼惜她，頭家娘卻視她如眼中釘，動輒打罵虐待，讓她兩條腿不時一片烏青，還揚言「想要做大角，免肖想」，似乎不論她有多努力上進，在這個戲班裡也永無出頭的一日。

待滿三年四個月後，廖瓊枝終於生出反抗心理，逃班到艋舺阿姨家住，靠著在賣藥團裡唱戲維持生計。後來阿嬤要她搬回西園路住，認識了分租在二樓的春生一家人，那年她十八歲，與春生兄妹年歲相當，常有機會見面相處，很快就互生情意。阿嬤知道後說話奚落春生老母，並開出條件「兩人結婚得要奉養她與阿叔」，兩家長輩各有意見，一段青春戀情因此告吹，心情鬱悶之際，剛好「金鶴劇團」的女兒邀她入班，她又再度過起跟隨戲班四處流浪演出的生活。

自古紅顏多薄命，廖瓊枝的命運就像歌仔戲裡的苦旦，總有流不盡的眼淚，無緣與初戀情人相守，在「金鶴劇團」卻遇到一輩子的冤親債主。陳金樹在劇團裡演丑角，同時也是導演，他一眼看中廖瓊枝，提拔她演出第一女主角，卻趁機侵犯她。因為懷孕，廖瓊枝不得已屈服做細姨，不但要忍受同在一班的大老婆辱罵，還要替陳金樹還債，一個戲班換過一個戲班，舊債未清新債又來，稍有不從陳金樹便暴力相向。兩人的關係牽扯四、五年，最後才在鄰人與戲迷幫助下，找迌迌人出面與陳金樹談判，正式做個了斷。

廖瓊枝跟陳金樹生了兩個孩子，日子過得苦不堪言，後來跟「瑞光劇團」的弦仔師林良全在一起，則是為了缺錢，她必須答應跟他在一起，他才願意幫助她，結果他的錢也是標會借來的。廖瓊枝帶著她和陳金樹

生的兩個孩子，搬到三重與林良全一家人同住，但他並不是一個顧家的男人，生活重擔全靠她與婆婆支撐，當時除了演出外台戲外，還要趕去電台錄製歌仔戲，每天忙得像陀螺般打轉不得閒，十分辛苦，所以兩人雖然生下一女一男，她也不願和林良全結婚，寧願獨自撫養孩子成長。

臺灣第一苦旦

一生顛沛流離，貧窮困苦的廖瓊枝，是靠著歌仔戲這項技藝才有活路可走，順著內台戲、外台戲、電台電視歌仔戲，以至海外演出的潮流，她終於給自己和孩子建立起一個溫暖的家，逐漸走出泥濘的命運，這點讓她對歌仔戲總是心存感恩。

1980 年，師大音樂系教授許常惠邀請廖瓊枝在他舉辦的「民間樂人音樂欣賞會」演唱她最拿手的歌仔戲哭調，感動無數人，讓她從此與文化界結緣，也展開為歌仔戲做薪傳的任務。文建會成立後，每回招待外賓安排演出，廖瓊枝常受邀去表演唱哭調，悲切哀啼宛如杜鵑泣血的唱腔，聲聲扣人心弦，讓完全聽不懂臺語的外賓，竟然摘下眼鏡拭淚，不但為她博得「臺灣第一苦旦」的美名，也讓歌仔戲的哭調，被譽為臺灣本土的詠嘆調，而她演唱哭調的功力，卻是用她半生悲苦的命運換來的，那是後人所無法達到的一個境界。

本文作者凌煙。

護衛寶貴的舞台

王仁心（王金櫻）

王仁心（1950-）認為歌仔戲豐富了她的生命，過去以演出、現在以整理舊劇本及教學來回報，因為「食果子愛知影拜樹頭」

文／凌煙

重要傳統表演藝術「歌仔戲」保存者
2020 年文化部公告

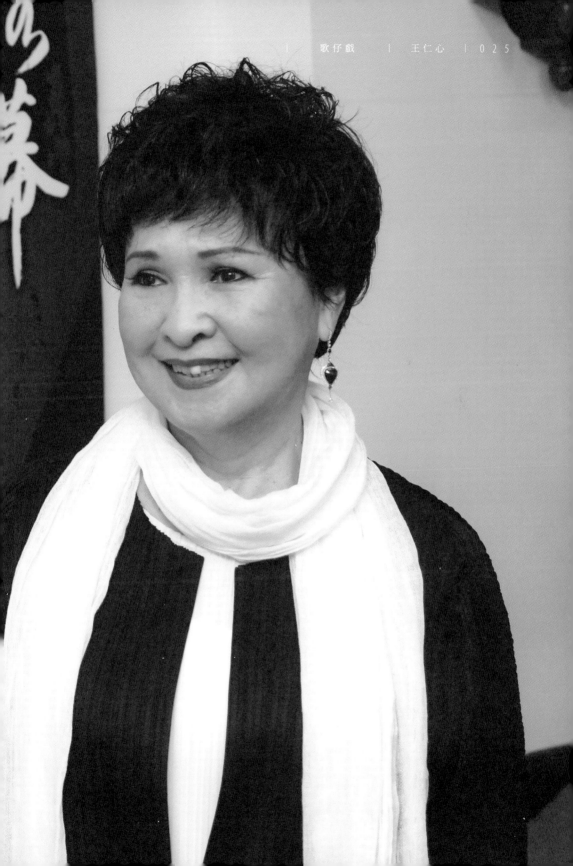

我與王金櫻老師在很久以前曾有過一面之緣，那是在河洛歌子戲團到高雄文化中心演出《曲判記》時，由擔任策劃的陳得利先生在演出前，帶我進後台參觀，因為大家正忙著準備開演，匆匆打了招呼，沒有時間交談。接下採訪她的這個稿約，我其實內心有些許忐忑，我以在歌仔戲班的親身經歷，創作的長篇小說《失聲畫眉》，獲得自立報系百萬小說獎時，聽說在歌仔戲界引起不小的反彈，認為我寫的小說內容詆毀歌仔戲的形象，包括幾位知名演員都不以為然。

想不到見面採訪那天，王金櫻老師得知我就是《失聲畫眉》的作者，竟然誇獎我寫得太好了，說她當初書一發行就買來閱讀，到現在教學時還常拿《失聲畫眉》作比喻，歌仔戲這個臺灣傳統戲劇，優美的曲調，千萬不可像畫眉鳥一樣，因為環境改變，而失去最寶貴的聲音。

熟悉傳統文化典故

有一句關於歌仔戲的俗語說：「爸母無捨施，才會送囝去學戲。」我年輕時對歌仔戲十分著迷，一心想進戲班學戲，因為父母反對，甚至不惜離家出走，而他們反對的理由，當然是怕被人恥笑。採訪時，王金櫻老師糾正這句話說：「爸母無寫四，才會送囝去學戲，寫四，是指禮義廉恥，是毋捌禮義廉恥的意思。」讓我長知識了。

她還提到許多臺灣文化的典故，例如遷居入新宅時要先打掃，用一支特製的「五府六部」竹掃帚四處掃掃並敲打一番，意在警告無形的好兄弟趕緊離開。女子出嫁丟扇子，有說是要丟掉原來的性子，王金櫻老師解釋說，扇的臺語發音同「姓」，女子出嫁就要改姓，扇也象徵離散，要由兄弟去撿回來，表示手足親情的緣份不能散。

目前以傳承歌仔戲藝術與臺灣文化為己任的王金櫻老師，不單因為是文化部認定的「人間國寶」藝師，她和所有歌仔戲界的老前輩一樣，因為走過臺灣最困苦的大環境，是歌仔戲讓他們有一條活路，功成名

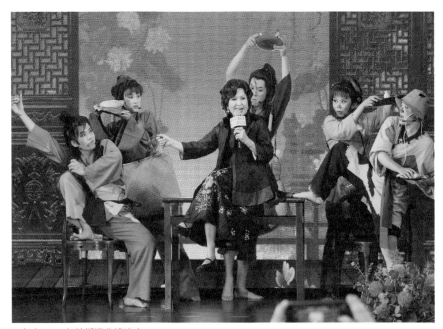

王仁心 2020 年於授證典禮演出。

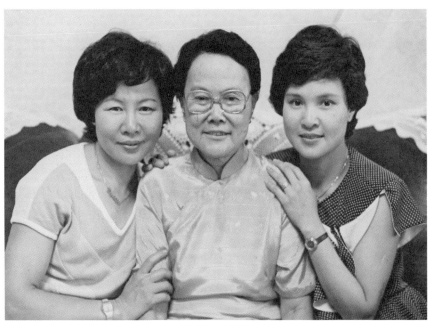

生命中最重要的兩個人，母親（中）與亦姐亦母的大姐王勉（左）。（王仁心／提供）

就後，怎能不飲水思源，肩負起薪火相傳的使命？

戲台就是自學教室

王金櫻出身彰化秀水旺族，祖父英年早逝，留下一間貨棧和碾米廠交由祖母和叔嬸照料，讓她父親過著阿舍般的優渥生活，她的母親因為在貨棧工作，兩人日久生情。富家子愛上貧家女自然不會有好結果，在長輩安排下娶了隔壁村莊的保正千金。婚後她的父親依然舊情難忘，在擁有傳統好女德觀念的大媽成全做主下，她的母親被風光迎娶進門，兩人總共生育九名子女。王金櫻是唯一光復後才生的老么，因為營養不良，體型很瘦小，眼睛卻特別大，哭聲微弱得像貓叫，所以才有「阿貓」的外號。

戰後她家因為土地被徵用，加上父親不擅經營與用人不當，貨棧與碾米廠早已變賣，僅剩的幾分薄田根本養活不了一大家子十幾口人。她的阿舍父親一事無成，只會借酒澆愁，罵大罵小，生活上由大媽在家主持家計，她的母親得外出四處兜售自己種的青菜，和自製的蔭豉仔賺錢貼補家用，哥哥姊姊們則每天要出外撿柴薪或去幫傭，卻依然餵不飽那麼多張嘴，饑餓貧窮是那個世代人最難忘記的夢魘。

戰爭時被日本政府禁演的歌仔戲，光復後又興盛起來。除了各地戲院有職業歌仔戲團演出外，許多庄頭都有「子弟班」做業餘表演，長王金櫻十二歲的親大姊王金蓮，就是在秀水的「歌仔囡仔班」被訓練出來的。因為外型漂亮又能唱會演，很受觀眾歡迎，逐漸聲名遠播，也因此被秀水隔壁和美鎮的內台歌仔戲班「新嘉興二團」班主柯清水看上，找到家裡來詢問願不願意進戲班演戲。大姊以要照顧妹妹為由，一口拒絕。

王金櫻出生時母親體虛奶水不足，是大姊揹著她挨家挨戶討要汁糜餵養，她才有活下來的機會，不論到哪裡，大姊總是帶著。為了讓大姊願意進戲班，柯清水答應可以帶著妹妹一起去，因此她成為大姊攜帶入班的頭一個「飯桶」，當時她還不到四歲，隨著大姊四處演戲，有吃有玩，

姊妹情深。（王仁心／提供）

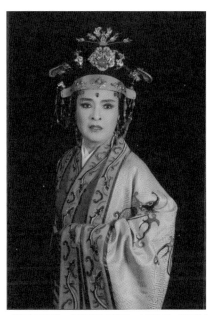

《東寧王國》，河洛歌子戲團。（王仁心／提供）

《一門三進士》，河洛歌子戲團。（王仁心
／提供）

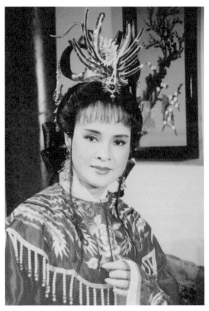

《正德皇帝遊江南》，河洛歌子戲團。
（王仁心／提供）

感覺很有趣。她最愛蹲在頭手鼓的旁邊看大家演戲，絕頂聰明的王金櫻看著看著，自然就把劇本台詞都背起來了。

自告奮勇六歲登台

六歲那年，一個演小旦的阿姨臨時生病不能演出，大家正在傷腦筋劇中那個「夫人」無人可演時，她自告奮勇說：「讓我試試看好嗎？」大姊懷疑的質問她：「妳是起痟喔？妳才幾歲？妳會演嗎？」她堅持說會，排戲老師叫弦仔師拉弦讓她試唱，竟然一字不差，連台詞都能對答，這才安排她上台。一個小小孩帶著童音扮演夫人有模有樣，卻連椅子都坐不上去，需要撿場的師伯幫忙抱她，看起來可愛又逗趣，十分討喜。從此只要有類似的小角色，都會安排她上場，反而成為「新嘉興二團」的特色，她也很高興自己對戲班能有貢獻，再也不是只會白吃米飯的「飯桶」。

大姊進「新嘉興二團」不到三年，已經成為最紅的花旦，專演一些風騷的妖婦或細姨、酒家女，把所賺的錢全部寄回家還是不夠開銷，只好把父母親和二姊、三哥也帶到戲班生活。一個人演戲帶五個飯桶來吃飯，但是飯也不能完全白吃，父親會幫忙牽線打戲路，母親幫忙整理戲服，二姊和她一樣也學會演出一些跑龍套的小角色，三哥學打鑼鈔當下手，一家人都靠歌仔戲班養活。

後來大姊被虎尾一位大哥「空長」看上，願意出一萬二的聘金娶做細姨，並且不反對大姊演戲，而當時大哥滿榮也要結婚，正缺兩千塊聘金，大姊在考量家庭因素下，答應嫁給那個沒有感情基礎的男人，在戲台上繼續扮演壞女人。

1958 年，因為姊夫空長收了知名內台、電影歌仔戲班「新光南」的班底錢，大姊不得不離開「新嘉興二團」，家裡五個飯桶當然無法在戲班繼續待下去，只好回秀水老家吃自己。

走唱賣藥的青春

　　同鄉的川園叔學會歌仔戲後一直在賣藥團工作，並認識同團的阿嬸彭玉燕，兩夫妻正打算自己起班創業，便跟母親商議，讓她與二姊去幫忙。從十三歲起，王金櫻開始跟隨賣藥團走唱將近四年，期間母親被診斷出有子宮頸癌需要開刀治療，幸好大姊搭上歌仔戲班組團去菲律賓僑居地演出的機會，賺到幾萬塊錢寄回家，解決了龐大醫療費用的難題。

　　一直以來，大姊都是家裡的經濟支柱，她像一個有魄力的男人，一肩擔起家庭重擔，把所有的辛酸吞進肚裡從不埋怨。王金櫻後來會進廣播電台唱歌仔戲，也是追隨大姊的腳步，是大姊先進入嘉義公益電台「五虎一團」幾個月後，見團裡欠缺聲質好的小旦演員，向團長小月琴推薦自己的妹妹，試音後很滿意的錄取她。能再跟在大姊身邊一起生活，是王金櫻最開心的事，也因為有大姊的指導，讓王金櫻很快掌握到電台歌仔戲，靠聲音表演的訣竅，不到三個月就被分派演出重要角色，且能應付自如，不用大姊為她操心。

　　她在公益電台半年多後，大姊為了把握賺錢機會，又決定參加去南洋表演的歌仔戲團，並安排她去投靠一位在臺中「民天電台」的換帖姊妹莊秀金。對於大姊說的話，交代的事，王金櫻從來沒有不聽從，因此她離開嘉義公益電台，到臺中應徵中聲與民天兩家廣播電台，雖皆被錄取，但她當然是遵照大姊的意思選擇民天。在那裡，王金櫻受到秀金姊很多照顧與指導，逐漸累積經驗與知名度，很多戲迷爭著想一睹芳容；反而大姊新加坡沒去成，改到臺北奮鬥，像似為她往後的發展在鋪路。

明星路上的貴人

　　王金櫻是一個很懂得感恩惜福的人，雖說是因為家貧才與歌仔戲結下不解之緣，但她一直都很認真在學藝，也從未忘記過曾提攜指導過

她的人。她待在民天四年多，除了秀金姊外，還有教會她讀書識字的樂師三寶兄，如今她之所以有能力改寫整理一些舊劇本，全靠當初他的耐心調教。

而對於她自己的親大姊，可以說沒有大姊就沒有今日的她，在人生的路途上，大姊一直是指引她的一盞明燈。從中部到臺北發展的大姊，先在民本電台的「八姊妹廣播劇團」工作，透過好姊妹小鳳仙的介紹，加入劉鐘元旗下的「九龍廣播歌劇團」，後來又跟著劉老闆的「聯通電視歌劇團」進軍電視台，並且把妹妹推薦給劉老闆，再度為王金櫻打開通往成功的一道大門。

演藝界是一個極端現實的行業，尤其是螢光幕前，套句行話說：「老前輩毋值十八歲。」年長王金櫻十二歲的大姊，不過三十歲就只能演些老旦等不重要的角色，想要挑大樑演主角，不但唱腔要好聽，臉蛋好看也是必要的條件。

王金櫻初登螢幕和大姊一樣，是以演壞女人成名。劉老闆眼光獨到，看出她是一個有潛力的演員，打算全力栽培。中視開播的第一檔歌仔戲《三笑姻緣》，他重金禮聘當時已經非常走紅的明星柳青與她搭配，活潑俏皮又聰慧機智的秋香這個角色重塑了她的形象，加上飾演唐伯虎的柳青扮相英俊瀟灑，播出後大受觀眾歡迎。劇團與電視台後來乘勝追擊，再推出《梁山伯與祝英台》，更是直逼凌波黃梅調《梁祝》的盛況，劉鐘元老闆可說是她這輩子最大的貴人。

傳承讓戲不落幕

在事業上，王金櫻是一個幸運的人，一路上有疼愛她的大姊為她鋪路，以及許多貴人照顧提拔，更重要的是她永遠抱持著不斷學習精進技藝的上進心，隨時做好準備，機會來臨才有本事牢牢把握住。在家庭上，她則是一位標準的賢妻良母，她受母親的影響很深，有

很深的傳統觀念。

　　隨著時代變遷，歌仔戲這個臺灣人最重要的娛樂項目，從內台戲、外台戲、廣播歌仔戲、電視歌仔戲，逐漸被其他表演取代。劉鐘元老闆退出電視台從商多年，卻對歌仔戲一直未能忘情，他審視電視歌仔戲生態與考量觀眾審美觀改變，認為歌仔戲也該轉型，朝向更具藝術價值的精緻路線走，所以在 1985 年成立河洛文化事業股份有限公司，以「河洛歌子戲團」為名，準備在中視製作精緻電視歌仔戲。

　　「王小姐，我又要在中視做歌仔戲了，妳來幫我一下忙，好嗎？」劉鐘元老闆一句話讓王金櫻義無反顧的投身河洛歌子戲團，一步一腳印建立起一座歌仔戲的藝術殿堂，推廣精緻歌仔戲至今。如果沒有劉老闆的帶領，臺灣的歌仔戲史不會如此精彩，也讓她領悟到身為一個傳統戲曲的演員，對藝術文化資產的保存與技藝傳承，應該要有的使命感。

　　歌仔戲豐富了她的生命，她以成立「中華王金櫻傳統文化藝術協會」，致力於舊劇本的修復整理，以及歌仔戲的薪傳教學來回饋。就像母親在世時常叮嚀的，做人不能忘本，食果子愛知影拜樹頭。

王仁心（左）與本文作者凌煙。（吳景騰／攝影）

舞台上的百變精靈

陳鳳桂（小咪）

> 陳鳳桂（1950-）以「小咪」之名風靡全
> 為了心愛的歌仔戲，也為了照顧全家人的
> 生活。

文／林央敏

重要傳統表演藝術「歌仔戲」保存者
2020 年文化部公告

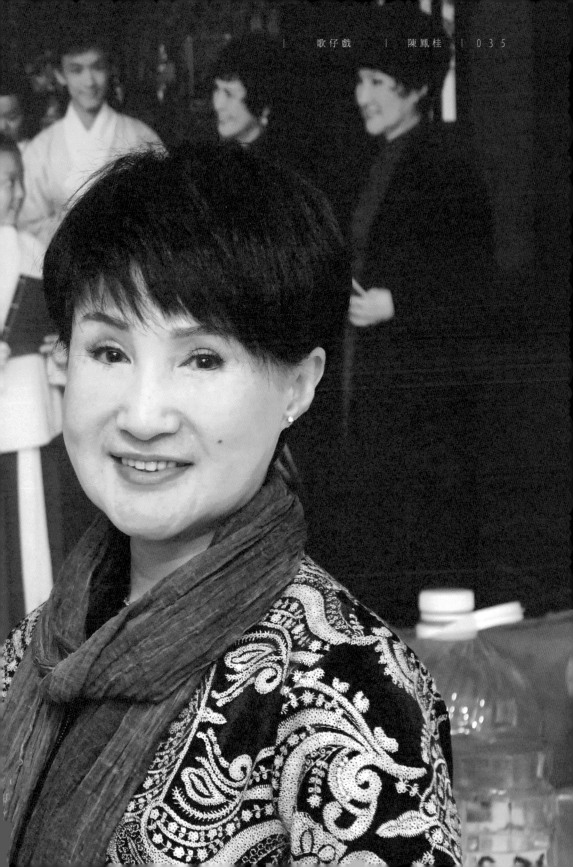

她，1950 年 11 月，生父吳白福的戲班剛好回到岳父李色（音譯）與妻子李玉真的家鄉嘉義鹿草演出，這時隨著戲班的李玉真已經大腹便便，不期而然，10 日這天就在老家生下了她，彷彿她已迫不及待的想出來看戲。

她和我的嬰年都有一段差點被死神的鐮刀割斷生命線的「真實傳說」烙印在心裡，化成最初的記憶，所以這篇訪談必須從這兒開啟，因為當年，要是著急又心疼的母愛向死神的意志屈膝，就不會有一個本名陳鳳桂的小咪，長大後踏上舞台，回到歌仔戲。

天公保庇驚險還魂

那是 1951 年的暮春三月，吳白福的歌仔戲班在鄉下一間戲院演出，一日晚上，戲齣落幕前，飾演苦旦的李玉真為了愛情，在演小生的妹妹李玉堂的「放目掩護」下，抱著才四個月大的女兒與新入戲班不久的小喇叭手陳小明勇敢私奔，兩人趁大夥都忙於搬演高潮情節時，一前一後溜出戲園，約在前往縣城的路頭會合。

當他們走出村庄，來到漆黑的田野時，忽然聽到背後傳來交錯的人聲，聲音越來越大，李玉真好似聽到父親李色及尚未正式登記的風流丈夫吳白福的話語聲，意識到事蹟已露，戲班眾人已追過來，正當李玉真心急如焚，不知所措時，「緊！覡入來甘蔗園！」陳小明拉著她迅速拐入路旁蓊鬱的甘蔗園中。

正當追尋她們的腳步接近時，李玉真感覺包巾裡的女嬰開始伸圖有動作，按經驗是嬰兒醒了，接著就會哀聲叫餓，她連忙搗住嬰兒口鼻。幸好沒多久，甘蔗園外的雜遝聲遠去，她才放手再打開包巾，見嬰兒沒動靜，也不出聲，「嗯！那袂哭？」輕喊一聲，趕快穿出甘蔗園，靠著眼睛已適應天色的微光仔細一看，嬰兒白嫩的小臉竟變黑，立即拍打嬰兒的背，直到著急的眼淚奪眶時，看到嬰兒的手指動起來、手蹄仔（掌心）

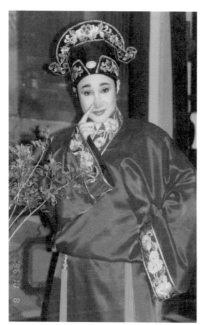

陳鳳桂於「陳三五娘」一劇飾演林岱。（陳鳳桂／提供）

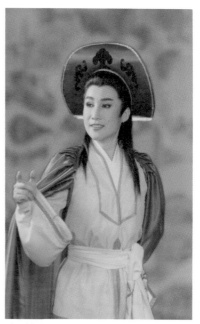

陳鳳桂首登國家戲劇院，飾演《曲判記》的打漁郎張帆。（陳鳳桂／提供）

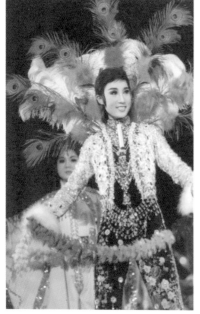

小咪陳鳳桂是藝霞歌舞劇團的台柱。（陳鳳桂／提供）

藝霞歌舞劇團告別演出門票。（陳鳳桂／提供）

回暖才破啼為笑。

「佳哉！阮阿公佮我的生父彼陣人真緊就離開，若無，我就歡死矣！」

活過來的女嬰，七十二年後的冬末初春，在回憶這段自己懂事後聽自李玉堂阿姨講述的故事時，猶露心有餘悸的臉色，說完，嘴脣微微一揚。我也慶幸地附和一句「佳哉！天公保庇！」

星月是神明的眼睛

陳小明曾說臺東有熟人在「整戲班」（組織戲團），李玉真和他兩人當夜趕路到驛頭已是翌日清晨，就乘著往臺東的早班車到後山躲避去了。一家三口在古稱「卑南覓」與「崇爻」的太平洋海岸流轉三年後，聽說吳白福已離開戲班，也放棄找他們了，他們才聯絡家人，回嘉義和親人團聚。

這時三歲的小咪已多了一個「仝母各父」的弟弟，外公李色做主將二個外孫過繼給自己長子——李玉真的大弟綽號「嘉義打鼓明地」的李明德，才得以正式報戶口。「所以」小咪說：「我身分證頂面的生日比實際的足足減三歲。」我笑說：「按呢顛倒予妳較少年。」可是她笑說：「按呢是我食虧，坐車比人較慢享受半票，嘛較慢領著老人年金！」哈哈！在場的人都笑了起來。

李玉真、陳小明既已歸隊，這一年，李色就以在歌仔戲壇闖出「查某關公」名號的次女李玉堂之名成立「李玉堂歌劇團」，從此小咪開始隨著李家戲班先在中南部巡迴，後來也到北部、東北部輾轉演出，記憶中除了農曆春節回到養父的故鄉虎尾過年之外，幾乎都在戲院的後台和趕路的夜行貨車上睡覺，就像一首剛流行的演歌〈天涯流浪兒〉（嘆き渡り鳥）。早年馬路崎嶇，車斗晃動大，睏者難眠易醒，她睜眼看著天空，總覺得天上的星月也在看她，而且老是跟著她們走，曾經好奇問大人，

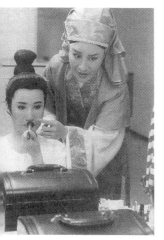

96 年陳鳳桂與葉青（右）聯袂演出
視《陳三五娘》。（陳鳳桂／提供）

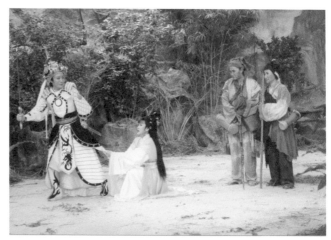

陳鳳桂（右一）於華視《薛平貴與王寶釧》飾演張大。（陳鳳桂／提供）

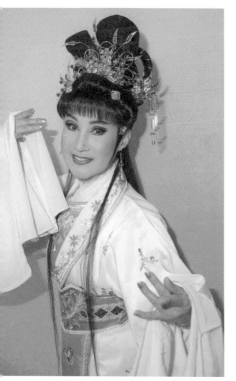

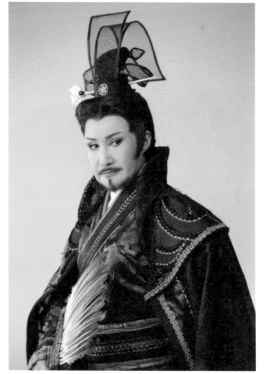

鳳桂遊走各個戲班，演什麼像什麼，花旦嬌媚，小生英挺俊秀，被譽為「百變精靈」。

卻沒人知道為什麼？只能自己想像那是神明的眼睛。

　　幾年後，家族戲班李玉堂歌劇團的名聲已傳布臺灣而有「頂港玉輝堂，下港李玉堂」的讚譽，已經十歲出頭的小咪在長年耳濡目染之下也對歌仔戲產生濃厚興趣，認為自己長大後也將成為家族戲班的一員，因此也常偷偷的自我練習歌仔戲的各種唱腔與身段，然而李玉真並不打算讓子女也走上演戲這條路，頂多只允許小咪上戲台「擊旗軍仔」跑跑龍套，過過路人甲的癮頭。

小咪登場全臺風靡

　　就在 1963 年，戲班正在臺中演出，李玉真原意等這個檔期結束回到嘉義時，要讓小咪進入「剃頭店」習得一技之長，不意這時「藝霞歌舞劇團」（時名「芸霞」）也在臺中「新舞台」公演，李玉真為解悶去觀賞一場，大為驚艷而動搖原意，便回去帶小咪也來看一場，全少女的排場、炫麗的裝扮、參合芭蕾與佛拉明哥的舞蹈、情節緊湊的歌中劇，既時髦又魅人，看女兒被吸引得噴射出欣羨的眼光，而決意鼓起勇氣帶小咪來敲藝霞的門扇枋，小咪也自此踏上真正以舞為主，歌、劇為輔的大舞台。

　　小咪的年齡、身高尚不足藝霞的招收標準，她是以四年「學師仔（學徒）」的身分入團，所以她最初只能一邊打雜一邊見習，直到第二年，因負責為歌中劇唱歌的學姊生病，老師派她代唱，輪到她要上台時，節目主持人問她要取什麼藝名，她一時不知所以，還在想時，前奏已經響起，主持人便逕自介紹：「紲落去，由咱小咪小妹來演唱這條文夏的〈港邊送別〉，日本原曲〈はとばかたぎ（波止場気質）〉，小咪，請！」

聽著鑼聲響亮　　毋通惜別離
前途盡是希望　　充滿著光明

海鳥毋通多情　開聲啼啼哭
船泳也想為伊　慶祝初出帆

　　當她唱完時，台下掌聲如雷，她覺得這首歌就像在寫她，也希望自己的未來也能像這首歌。而「小咪」也從此取代「陳鳳桂」成為一生的代名與藝名。

　　小咪的歌、舞才藝本就底子厚，加上記性好，又肯學勤練，經此上台一唱受到頭家及觀眾肯定，可說兩年就提早「出師」，往後每次巡迴公演都有上場的機會，頭家王振玉、頭家娘蔡寶玉及舞蹈老師兼節目編導王月霞（王振玉之妹）都很器重她，還曾特別招收一批和她年齡、身材差不多的新秀霞女來襯托或配合小咪。

　　在藝霞重頭戲之一的古裝劇中，她源自家學的歌仔戲身段，使她很快從配角變成主角，有時擔綱花旦，有時反串小生，扮演起來駕輕就熟，漸漸地小咪成為藝霞的台柱，專演男主角，跳舞也排在中央位置。最慢到 1969 年，藝霞首次在臺北西門町的「今日世界育樂中心」演出後，藝霞本身及小咪的名聲便開始在全臺走紅。

2020 年陳鳳桂（右）與王仁心於重要傳統藝術保存者授證典禮聯手演出。

後會有期電波裡

1970 年代，藝霞與小咪受歡迎的程度節節上升，除了巡迴國內大小城市公演，數度創下票房佳績外，也多次出國前往香港、新加坡、馬來西亞等華裔聚集的地方演出，此間也賺了很多錢，早期 1965 年曾幫助養父在故鄉虎尾購屋，陳小明、李玉真一家才開始有自己的房子住。1973 年小咪自己也在臺北購屋，讓家人遷居臺北。

1977 年，小咪接獲外祖母李周仙和臨終的消息，立刻趕回嘉義守著躺在大廳的阿嬤，「我真驚彼點氣絲仔斷去，就失去這个上親、上疼我的阿嬤矣！」小咪憶述當時的心情，阿嬤去世後，她出錢包辦喪葬費用，母舅李明德特別在墓前立牌寫著：「外孫女藝霞歌舞劇團小咪」，以表感激之外，也足見得親人們都以小咪為榮。

我認為藝霞的巔峰時期頂多維持到 1979 年的第十二期巡迴公演，此後電視綜藝節目及電影成為臺灣人娛樂的主流，凡是需要集合許多藝人合演又需要較高票價的內台式現場演出迅速沒落，最後藝霞也在 1983 年 6 月，於臺北遠東戲院的最後一場，在表定節目古裝劇《呂布與貂蟬》，外加一齣《梁山伯與祝英台》後解散，當時節目司儀在末場結束時說的「後會有期」變成藝霞的絕句。

藝霞曲終人散後，翌年，小咪召集同仁組成「藝霞五鳳」主跑餐廳秀，有時也接工地秀，「小藝霞」表演到 1989 年底結束。在此之前的 1985 年是她演藝生涯的另一次大轉折，這一年她接受歌仔戲天王楊麗花的邀請，同時參加台視歌仔戲演出，爾後演藝重心逐漸轉向電視歌仔戲的錄音、錄影演出。

初演歌仔戲原本以為只是「兼咧耍」而已，三年後繼續受邀到中視，才意識到自己可以華麗轉身為歌仔戲演員，一圓小時候的夢了，於是勤練歌仔戲的各種唱腔，特別是七字仔、雜唸、都馬、留傘、乞食、吟詩、江湖勸世等重要曲調都能信口吟唱。她的演出機會也越來越多，先後在

台視、中視、華視等老三台及民視、三立、八大、公共等新四台的螢光幕上都有她身著戲服的影音,也多次在官方的國家劇院、文化中心或民營的戲苑舞台等館廳公演。

唱作俱佳百變小咪

由於小咪並非哪一家歌仔戲團的班底,可以自由受邀在各戲班演出,她曾遊走在楊麗花、河洛、黃香蓮、唐美雲、廖瓊枝、陳亞蘭等十二家歌仔戲團間,無論擔任正生、二生(配角)、正旦、二旦,乃至丑角,都是「唱白作劇」皆佳,演什麼像什麼,被譽為「百變精靈」。

小咪演出的戲齣之多可說比任何一位歌仔戲名伶還多,並且深獲肯定,而榮獲電視金鐘獎的傳統戲劇獎、全球中華文化藝術薪傳獎、傳藝金曲獎最佳演員獎,被視為「重要傳統藝術保存者」,即俗稱的「人間國寶」。

最後,我問小咪此生有什麼覺得遺憾嗎?她回想一下後,輕聲短語的說:「應是愛情吧!⋯⋯」我聽著,不願再多問,想到她的母親為了愛情勇於私奔,而她為了演藝,更為了顧全父母、弟妹的生活,選擇了犧牲愛情而終生未嫁,尤其要辜負迷人的長相,更是需要勇氣啊!

小咪(陳鳳桂,右)與本文作者林央敏。(吳景騰/攝影)

唱紅塵演人生

壯三新涼樂團

> **"** 壯三新涼樂團（1995-）輕鬆、暢樂，表演
> 之中散發著宜蘭民間古老的涼樂「地氣」。**"**

文／崔舜華

重要傳統表演藝術「宜蘭本地歌仔」保存者
2012 年文化部公告

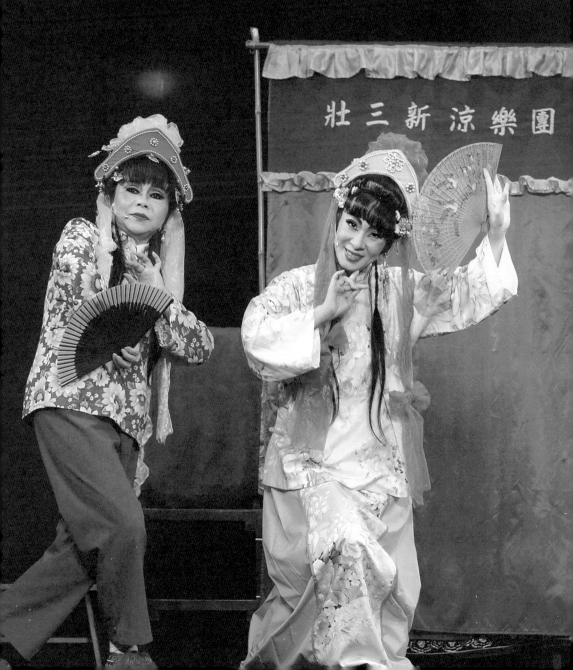

無論是資深歌仔戲迷，或素還真的狂熱鐵粉，豈可錯失比聲色光電的現代歌仔戲更資深道地的「本地歌仔」？本地歌仔起源宜蘭民間的「歌舞小戲」，為歌仔戲前身，戲班多為業餘性質，登臺走唱，全無半絲匠氣。「本地」指發源地宜蘭；「歌仔」則指「歌謠」，在那還沒電視、遑論手機的年代，本地歌仔是地方鄉親們最熟稔的日常娛樂！

倘若某塊空地上擺著四根竹竿，就知此即原汁原味的「落地掃」了。戲班在廟埕或樹下就地開演，隨到隨演，載歌載舞，無論風格、唱詞或演出劇目，都與日常瑣事及小人物的哀樂密切相關。

一路唱來近百年，扮盡紅塵嗔癡事——從就地搭臺、隨廟會各處走演、到正式登記創團，「壯三新涼樂團」於 2012 躋身「國家文化資產」保存團體，看似榮光加身，但戲班團員們卻依舊戮力精進，並在陳旺欉老師離世後決意延續其遺志：傳承發揚本地歌仔的傳統精神與表演技藝。

請選一個陽光普照的日子，走訪一趟蘭陽風光。免破荷包、不傷腦筋，僅需一份愉悅心思，便能深澈體略本地歌仔的文化風光！

看戲就是要暢樂

壯三新涼樂團發源於宜蘭東村，起初名為「壯三班」，戲班形成之初，正是「落地掃」這種民間娛樂的耀眼盛世，以幽默與風趣的表演風格，深刻地擄獲當地鄉里的眼睛，成為當地最具代表性的「本地歌仔」。

古早的庶民生活，幾乎沒有任何的娛樂享受，既沒電視，也沒卡拉OK，人們以勞動維生。為了調節現實壓力，初始的壯三班僅僅單純地盼望，藉由看戲和演出，能讓人們歡喜地相聚來看戲，你唱完來換他唱，大家輕鬆快樂地相聚一場。

早期的台灣社會，「女主內、男主外」的分工機制仍是必要傳統，因故也形成初期的本地歌仔，演員清一色地全是男性，旦角皆由男演

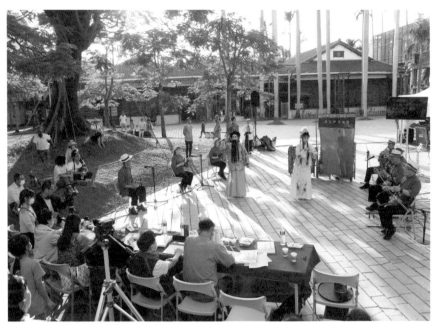

於文化部文化資產園區搬演《陳三五娘》。

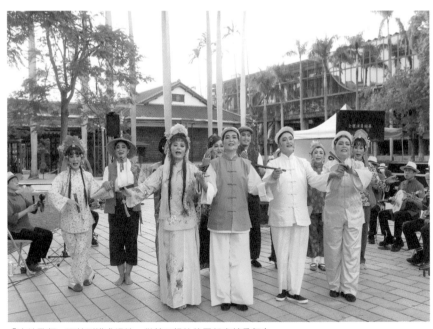

「本地歌仔」不特別講求場地，從前四根竹竿圍起來就是舞台。

員反串出演，更添趣味度，逗得觀者開懷暢笑。「人們來看戲，為的就是要快樂開心。」資深戲班團員江碧霞說道，「本地歌仔的靈魂角色，既非生，亦非旦，而是『丑』！唯有丑這樣的角色，才能帶動整齣戲的趣味。」

為了博君一笑，本地歌仔演出戲目多為喜劇，如《安童試菜》、《什細記》、《山伯英台》、《呂蒙正》這四齣大戲，皆為本地歌仔最基本的拿手戲，也是人們熟悉的民間故事，戲班表演的戲碼都貼近民間生活，能引發觀眾捧腹共鳴。尤其讓男人反串女角，看起表演更趣味！

臺上十分鐘，臺下百年功。經歷過解散與改組，見識過熱鬧與淒清，壯三班在當家旦角陳旺欉的帶領下，改名為「壯三涼樂團」。身為薪傳獎得主的陳旺欉，從未忘懷傳承本地歌仔的使命，而另一方面，涼樂團亦不離壯三班的初衷，名為「涼樂團」，象徵本地歌仔帶給觀眾的「清涼、歡樂」感受。

最終，戲班名稱定為「壯三新涼樂團」，添入的「新」字，不僅意味了承往啟後的責任感，也包含欲改良、推廣本地歌仔的文化使命。

再振古早歌仔味

隨著地方戲劇愈形成熟，秉持本地歌仔風味的壯三涼樂團，因不敵專業戲班之勢，加上陳旺欉罹患眼疾，1953 年，壯三涼樂團抱憾解散。然而，即使戲班暫且散夥，陳旺欉仍舊念念不忘本地歌仔的文化傳續，他四處走訪老藝人，親身學藝，更透過在校教學開課，向有心向戲的新世代推廣本地歌仔的特色與技藝。

1970 年代的臺灣社會，開始將目光置於本土文化的保存維護，宜蘭本地歌仔尤其蒙受國家與地方政府重視，在那本土性高揚的時代，壯三涼樂團於 1972 年重整旗鼓、重新出發，甚至開始招收女弟子。

另一方面，與此同時，現代聲光歌仔戲因電視媒體的廣傳而大為流

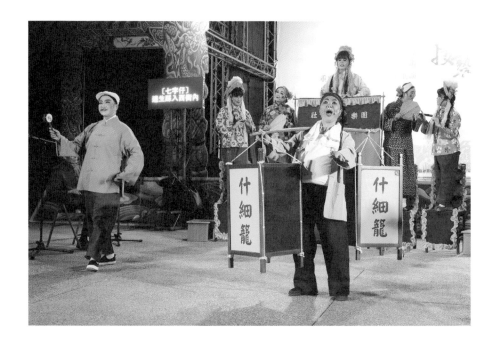

本地歌仔貼近民間生活，多為喜劇，趣味盎然。

行，尤其以楊麗花為首所組成的「台視歌仔戲團」，讓歌仔戲於電視新媒體得以流傳，亦培養諸如陳亞蘭、紀麗如等諸多名伶，掀起一陣歌仔戲熱潮；相對之下，本地歌仔仍舊堅守傳統、埋頭地練戲表演，卻竟有凋落零散之姿，幸得有陳旺欉這樣的人物，不遺餘力地投入全副心力，用生命去保存本地歌仔的存續生機。被譽為「本地歌仔活化石」的陳旺欉，年僅十九歲便進入「壯三涼樂團」學習本地歌仔。陳旺欉善於詮釋旦角，很快地擔綱起涼樂團的當家臺柱；1989 年，陳旺欉榮獲傳統藝術薪傳獎。

1995 年，在宜蘭縣文化中心輔導下，由陳旺欉指導、主持，於宜蘭三聖宮正式成立「壯三新涼樂團」，象徵著本地歌仔的新興生命力。身為薪傳獎得主，以及資深的涼樂團子弟，陳旺欉對推廣、續存本地歌仔的文化技藝，背負著一份強硬的責任感。「當年學戲的規矩是這樣──若是你要進劇團，你要演甚麼角色，得陳老師說了才算數。」江碧霞憶道，陳旺欉對弟子們要求甚高，堪稱一代嚴師，「你腳步錯了，他會拿尺啪啪地打，立即糾正你。對我們而言，陳老師的話就是聖旨，不可以違背的。」

此外，陳旺欉始終堅持，必須將主攻角色學熟學爛，才夠格放手去學其它角色。「我們得先演好自己的主角色，才能學其他角色，譬如唱小旦唱好前，絕不能唱花旦。」此外，既是道地的本地「歌仔」，把歌唱好是首要任務，故陳旺欉格外重視演員的清唱功力，「我們練唱時，他就緊盯著你，一手擊桌打拍子，壓力說真的挺大的！而陳老師不僅要求唱腔要好，也頻頻提醒我們要記得『眼神對手枝』，因為演員的身段在戲台上也是重點。」江碧霞憶道。

俗擱有力的薪傳魂

近年以來，在文化部文化資產局推動下，戲班子弟均得通過層層考

唱好是第一樣功課，演好自己的主角色，再學其他角色。

在大龍峒保安宮演出《陳三五娘》。

三新涼樂團至今仍積極招收新團員，固定排練，持續演出。

在宜蘭碧霞宮演出《安童試菜》。

試，方能結業，考試內容包括了大調、七字、雜念及自選劇目，因評審機制嚴謹，錄取者水準皆優，有了好人才，才有演出機會；能登上戲臺，方可為本地歌仔的在地精神再續新章。

2012 年，宜蘭本地歌仔受文化部登錄為「國家重要傳統表演藝術文化資產」，壯三新涼樂團則成為唯一保存團體，展現臺灣歌仔戲藝術的原初風貌。近年雖瀕臨失傳危機，仍是臺灣唯一道地本土劇種。對於現任團長陳漢文而言，既被列為國家級文化資產、確立了戲班的文化位置，但要戴穩「國寶」冠冕畢竟不輕鬆，「其實我希望能一直維持『俗擱有力』的在地性格，畢竟，壯三新涼樂團是全世界碩果僅存的本地歌仔劇團，傳承與維護本地歌仔文化、為臺灣歌仔戲保存最原始的樣貌，這就是我們肩負的使命。」

團長陳漢文也說道，新涼樂團迄今依舊維持業餘性質，所以他內心希望著大家盡量輕鬆地唱戲，不要有壓力，尤其在團員年齡偏高的條件下，團員們面對接踵而來的考試，漸漸有點負荷不起，甚至連大調也幾乎唱不太上去，但是為了保存涼樂精神和國寶榮譽，並承繼陳旺欉的「薪傳」精神，培育新人才成了戲班格外重視的工作，也推促壯三新涼樂團迄今依舊毫不懈怠，戮力於招生與教學。

至今，壯三新涼樂團仍是業餘性社團，團員來自各行各業，表演時往往維持著便服、無妝扮與「落地掃」形式，乍看之下儼然相當守成。陳漢文表示，其實新式歌仔戲可以學可以唱，但得注入本地歌仔的精髓，「本地歌仔的在地劇種不多，所以演員得要藉由『腳步手路』等戲份與身段以表現本地特色，即使某日劇團改編了老劇本，甚至發展出新劇本，就可避免無戲可演的窘況——只要毋忘陳老師所重視的『腳步手路』、『眼神對手枝』等原則，亦可望展現出宜蘭本地歌仔的新生活力！」

壯三新涼樂團懷抱初衷，繼續暢樂。

壯三新涼樂團團長陳漢文（中）、團員江碧霞（右）與本文作者崔舜華。（陳彥君／攝影）

無後場行無腳步
林竹岸

> " 林竹岸（1936-）不自我設限，隨時隨地「抾功夫」（撥技藝），一心只想豐富歌仔戲音樂的表現；如海納百川終於成為一代宗師。"

文／林央敏

重要傳統表演藝術「歌仔戲後場音樂」保存者
2018 年文化部公告

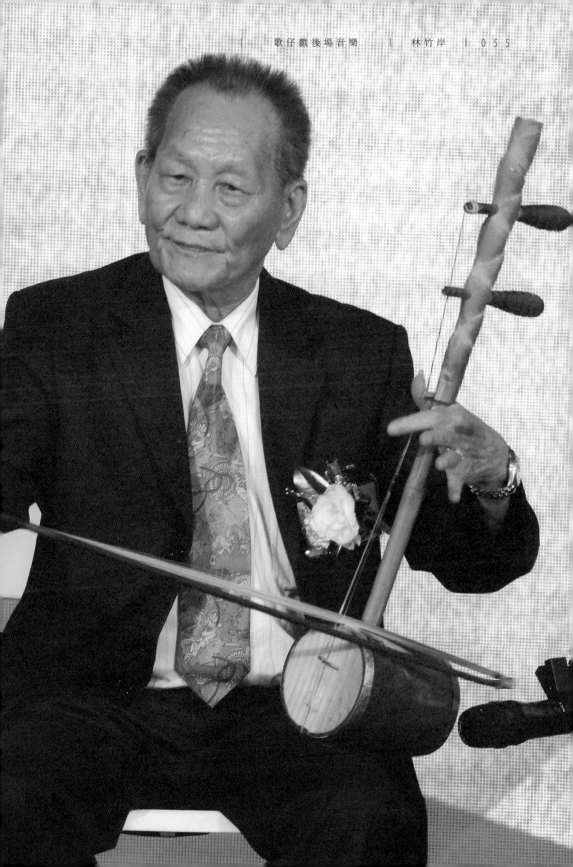

　　當今歌仔戲「文武平」（後場音樂）的首席樂師林竹岸先生今年雖已八十七高齡，但談起話、動起作、拉起絃，仍然中氣十足，嘎響有力，而且手指靈巧又操弄自如。這應該是他自青年到老年持續在各種場合演奏而造就七十年功力的結果。可是或許也因長年處於響聲雜遝的戲台環境中，使他的聽覺受到傷害，當我放大嗓門，希望我的提問能夠「如雷貫耳」時，老樂師仍不斷做出千里耳的「招風手」，我就知道我事先備妥的二十條訪題都將枯萎成輕聲細語。

　　幸好老樂師很隨和，又見我全程臺語，且和他同樣出身下港的農鄉，於是氣氛變得很融洽，我們一起把訪談變成閒談，也幸好我已普普了知老樂師的一生，所以在兩個鐘頭的「開講」（聊天）席間，熱誠的老樂師，也以他的琴弦解答我的訪題了。

少年十五成樂手

　　農家子弟林竹岸，1936 年生於雲林元長鄉，小時每逢莊內慶祝「神明生」，廟口「做大戲」（演歌仔戲），他都不缺席，除了演員粉墨登場的前台戲齣會吸引他之外，後場「文武平」的樂班為劇情配樂的演奏聲更是鑽入他的耳朵去敲動他的心弦，從此愛上臺灣傳統戲曲，對大廣弦尤其喜歡。

　　恰好在他的小學導師中，有位業餘的南管演奏家蘇遙，於是放學後，就經常跑去跟蘇老師學習大廣弦、殼仔弦等。對傳統曲調及樂器有著驚人天賦的林竹岸不但琴藝進步神速，背誦曲譜及台詞的效率也遠高於課堂讀冊，因此暑假時，老師也常帶他參加廟會節目的演出，這些經驗給小小年紀的他，對未來打算加入戲班公演的人生是一種磨練，也帶給他信心。

　　在和我的熱烈閒談中，他多次說到他「十五歲就開始流浪」，那是指 1951 年，已是「人胚仔」（俗稱有成人模樣的少年）的林竹岸常

林竹岸精通各種管絃樂器。

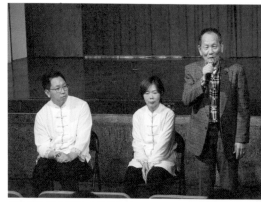

林竹岸為藝生提點表演的訣竅。

竹岸要求自己熟悉各種曲調，不然臨時翻譜看譜就來不及了。

精湛的技藝讓後場的林竹岸成為注目的焦點。

到元長戲院看戲，戲院的內台歌仔戲剛好有一檔期就是當時知名的嘉義「錦花興歌劇團」的公演，林竹岸當時便結識了原本在戲院茶桁工作，既會演奏樂器又熟悉劇情的李比，李比見他孺子可教，在自己成為劇團樂手後，便邀他加入劇團。從此林竹岸隨著戲班四處演出的流浪生涯正式展開。

　　林竹岸是以類似學徒的身分初入劇團見習演奏與學習樂器，音感佳、記性好、加上認真學的他很快便成為正式的後場樂手，翌年十六歲先受聘在「錦玉己歌劇團」擔任二手弦（泛指次要的胡琴演奏者），三年後升任該團頭手弦（即首席琴手領奏人），此後陸續受聘到「琴聲」、「新光興」、「新南隆」、「中華興」等多家歌仔戲團擔任頭手弦。

隨時隨地抾功夫

　　1950 年代後期，臺灣曾興起「廣播歌仔戲」，即只需前場的部分演員及後場的文武平樂手坐在電台的播音室中唱戲就可以，同時期也有戲班開始灌錄、發行歌仔戲的唱片，這二種無須手舞足蹈演示各種身段，而只聞其聲的表演形式應比在舞台上的演出更注重演員的唱腔與口白及後場配樂的表現。

　　當我說起我小學大約二、三年級時，曾經被祖母和兩個姨婆帶到嘉義市，再走到中廣嘉義台，與一群人擠在播音室前的一堵隔音大玻璃外，觀看現場直播演出的情形而感到神奇時，竹岸仙也說到那時他曾參加並有灌錄曲盤（黑膠唱片），由此可見林竹岸的琴藝已受到相當肯定，在當時的傳統戲壇已是負有盛名的樂師。

　　林竹岸十九歲開始擔任頭手弦，在琴藝上，他並不以此為足，身為文武場的領頭羊猶如樂隊的指揮，他認為也應該多了解其他樂器的特色，甚至要有能力演奏，因此除了他最拿手的大廣弦、殼仔弦（椰殼弦）之外，二胡、月琴、三味線、品仔（笛子）、蕭、鼓吹（嗩吶）、鴨母達

林竹岸退居幕後，傳承技藝不遺餘力。

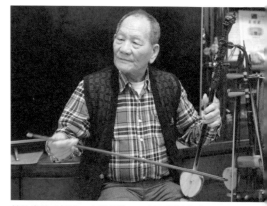

林竹岸隨手抓來一支殼仔弦，二話不說拉起來。
（吳景騰／攝影）

林竹岸提攜後輩致力傳承。

三分前場七分後場，充分說明後場音樂的地
位與功能。（林竹岸／提供）

仔（一種扁平嘴的直笛）等等管弦樂器皆能操弄自如，對部分西洋樂器也略有所長。

他覺得琴藝要不斷學習精進，過去是一邊跟著老師學習，一邊觀摩別人的演奏，發現有自己不會、不懂的「步數」，他都學起來，加以熟練，為己所用，即使升任頭手弦之後仍然如此，他說隨聽隨學別人的優點叫「抾功夫」（撿技藝）。

連眠夢也唸譜

林竹岸還揣摩如何豐富歌仔戲音樂的表現效果，所以他學習亂彈、南北管的散曲、客家的「山歌仔」、「平板」等，乃至北京京劇的「西皮導板」、「二黃導板」，福建九甲戲的「江水」、「慢頭」等等曲調都曾被他融合在歌仔戲的配樂中靈活運用，後來甚至也選用大家熟悉的流行歌來配合故事情節。這樣做不僅豐富了歌仔戲的背景音樂，也更能為前台的演出製造氣氛。

以前我曾誤認歌仔戲的後場只不過是附屬於前場的伴奏，用來烘托情節與演員的悲喜情境或增加場景的熱鬧氣氛而已，甚至曾經看到有民間的野台戲班，改用錄音帶或唱片來配樂，更甚者全程只用錄音，由演員對嘴、做動作，如此好像可以不需要後場樂師。後來才知道，一齣好看的、成功的歌仔戲，前場演員與後場樂師都要隨劇情的進展密切配合，戲班有一句俗話說：「三分前場，七分後場」，恰可映照後場樂師的重要。

一個或一隊優秀的樂師，不但能用琴音塑造氛圍，還能引領演員的情緒，特別是當演員一時忘詞，而出現即興的脫稿演出時，要能適時配合演員，或以音樂適時提醒演員，拉回劇情，或讓演員的身段動作有節奏感，產生戲劇張力，所謂「無後場，行無腳步」，所以林竹岸自始至今總要求自己要熟稔各種曲調，才能按戲台上的進展或意外做及時又適當的應變。他說：「劇情緊急的時佮掀譜、看譜就袂赴矣！」又說年輕時

為了背熟曲調，「連暗時眠夢嘛佇唸譜」，接著吟唱一小段「上乂譜」
（又稱「工尺譜」），說得賓主與陪同在場的人都哈哈生笑。

掛 bass 就像撒味素

這時，我順勢拿出一張報紙，上頭印的是我的一篇散文〈終於看到
百家春〉，以及一張〈百家春〉的工乂譜插圖，我主要是向他請教這
種傳統音樂中最初始的記譜符號怎麼唸唱，「竹岸仙，予我請教一
下……」我說。

「哦？這是上乂譜，百家春！」林竹岸一看，又驚又喜，拿起報紙便
按譜唸起來，不，唱起來。我也邊看譜邊聽他唱，才頓時微微解開存放
心中五十年的困惑，雖然時間太短，只能解開一點點。

林竹岸只唱了兩行譜便心血湧潮，從掛在前方的一批雙弦樂器中抓
來一支殼仔弦，二話不說就拉起一段譜。當他停頓時，我趁機再請他
拉奏他的絕活，也就是多篇報導都會寫到的所謂「能以壓弦方式呈現

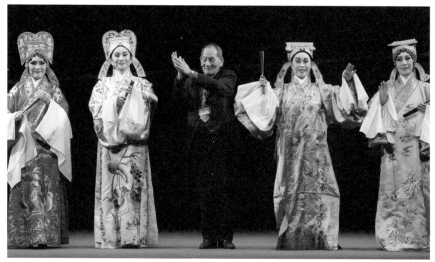

林竹岸不僅帶領民權歌劇團，也引領歌仔戲後場音樂風華。

重滑音的特殊效果」，這種滑音效果是鋼琴之外的所有弦樂器都有的，我也會，但不清楚這種效果在林竹岸的演奏技巧中為何格外重要和特別吊引人的聽覺？

「人攏講竹岸仙的滑音足厲害，我想欲了解……」我解釋著。

「哦！我聽有你的意思了，就是『掛 bass』，恁講滑音，阮講『掛 bass』。」林竹岸的三公子林金泉幫忙說道。

「老師講的是指挨弦仔掛 bass 啦！」林金泉對他父親說。

於是竹岸仙換取一支由林投樹幹做成的大廣弦，他說：「演奏就若像做菜，有時愛撒味素才有味，才會好食、好聽。」說完示範奏起「都馬調」，他先拉一小段純粹按譜的旋律後，才重新將他的演奏方式「挨」出來，一節慢板之後忽來一節快板，再回到慢板。我仔細聽著，感覺：

弦指爭相交，輕攏慢撚抹復挑，
便有幽幽泣訴，迴步斷腸橋。
忽聞嘈嘈切切錯雜彈，
急雨如珠，紛紛落水滑下灘，
化做一聲，會摧心折肝的長歎！

原來，林竹岸的掛 bass 巧技不只是滑音，而是從滑音的尾巴掉下來的一串配合情境的裝飾音，這串裝飾音緊緊黏貼著旋律，所以更能挑動演員與觀眾的情緒。難怪林竹岸長久以來被譽為臺灣大廣弦與殼仔弦的第一把交椅。

兼顧傳統與創新

林竹岸一甲子的人生與臺灣歌仔戲同起伏，年輕時躬逢歌仔戲盛世，到了 1960 年代後期，由於電視漸漸普及，歌仔戲也被搬入電視機，愛看

戲的觀眾寧可在家守著電視，以致不少劇團陸續停演和解散。這時已多年在臺北的戲班擔任頭手弦的林竹岸不忍歌仔戲沒落，決定自組劇團。

1970 年 11 月以位於民權西路的所謂「歌仔戲戲窟」所在地為名成立了「民權歌劇團」，家族成員老少十人是劇團的基本班底外，還聘請多位梨園的故舊來同心齊力。林竹岸對歌仔戲的堅持是兼顧傳統歌仔戲的藝術價值並為歌仔戲開創新的戲路。

經過多年努力，他的戲班及本人贏得民間讚譽的口碑，也多次獲得臺北縣、市政府和中央政府文化單位的頒獎肯定，單就他本人在民間傳統音樂的成就而言，他的「歌仔戲後場音樂」已成為一項臺灣傳統藝術的資產，2018 年獲文化部頒發「重要傳統表演藝術歌仔戲後場音樂保存者」的榮譽，被視為「人間國寶」。

現在，林竹岸已將劇團交給他的三兒子林金泉負責，自己退居幕後，開設「唱腔班」、「演唱及伴奏」等推廣課程，用以傳承歌仔戲及後場音樂的培育，繼續為歌仔戲貢獻。

這回賓主的訪談就在林竹岸挨大廣弦、王金龍拉二胡、林金泉奏殼仔弦，父子三人分別以不同音色的弦琴合奏一首〈百家春〉時氣氛熱絡到極點，恰巧是他們「親堂」（同姓）的我也 high 將起來，忍不住高聲唱起〈百家春〉詞，這情境親像「四林」一起迎接春天。

林竹岸（右）與本文作者林央敏。（吳景騰／攝影）

靈魂灌注成戲精

陳錫煌

"
陳錫煌（1931-）操偶一輩子，卻一度疑惑
「到底布袋戲有什麼好？」他試著「慢」
下來，於是每一尊戲偶都在指掌中舞台上
綻放如花⋯⋯
"

文／邱祖胤

重要傳統表演藝術「布袋戲」保存者
2009 年文建會（今文化部）公告

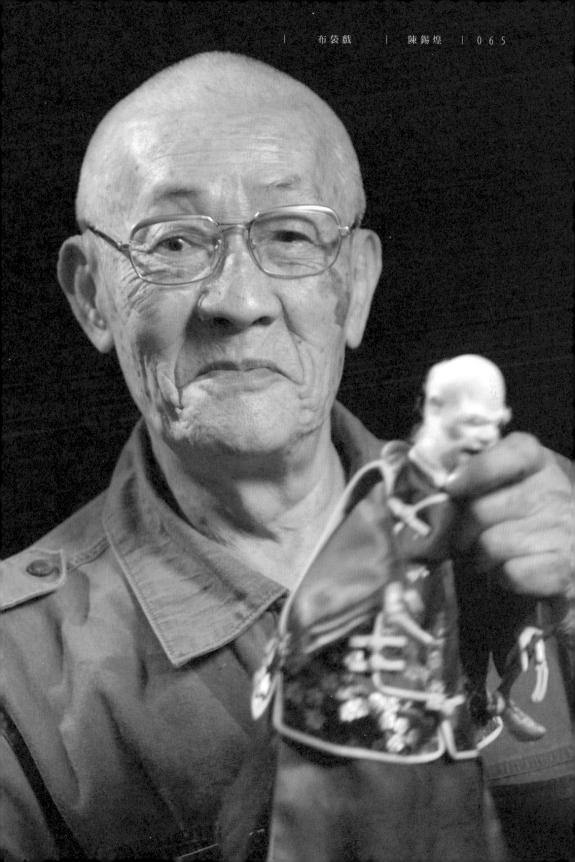

因為上一部小說的關係，和陳錫煌師傅有一搭沒一搭學戲，前後歷時大約兩年，不曾磕頭、不曾真正拜師，大部分時間都在聊天泡茶，聊他巨人一般的父親，聊他被趕出家門之後的心路轉折，聊他步入耳順之年以後，發狠砍掉重練的決心。

一代宗師的內心不太向外人敞開，一旦把你當成自己人，那個熱情會燙死人，都說雙魚座的男子特別溫柔多情，年過九十的陳錫煌也不例外，在他的慈眉善目的容顏底下，總有令人意想不到的表情。

傳藝未完成誓言老不休

2018年，楊力州的紀錄片《紅盒子》喚起許多人對布袋戲的美好記憶，也才知道一直有位老人堅持為傳統布袋戲留下底氣，「傳藝未完成，誓言老不休」，開班授徒，有教無類，心心念念的，都是布袋戲。近年他陸續獲得行政院文化獎、臺北文化獎、國家文化資產保存獎肯定，更是唯一獲得文化部「重要傳統藝術布袋戲保存者」、「古典布袋戲偶衣飾盔帽道具製作技術保存者」雙認證的人間國寶。

他總是謙虛，說自己到老才真正「學會」布袋戲，但這個「學會」的境界十分驚人，近距離看他示範戲偶身段，信手拈來，宛若從他的手中長出全新的生命。

如果只是把戲偶端到台前，如實念白，如實過場，該有的花招有了，該有的高潮迭起也有了，早在年輕力壯的那幾年也就都該學會了。問題是你想要達到怎樣的境界？你承受得住怎樣的苦？

那是一輩子的修練。學會？談何容易。

九十歲老人提起十九歲那年初上台的失誤，只因一時恍神給錯了戲偶，父親震怒，抄起插在戲棚上的家私虎（ke-si hóo，用來吊後場樂器的架子）射向他……

陳錫煌笑著形容那一幕：「父親要殺我！」隔天理了大光頭，改行賣

九少年恍神失誤，陳錫煌說父親李天祿氣到「要殺我」。

戲偶不哭不笑，卻要令觀眾又哭又笑，只有陳錫煌這樣的戲精才做得到。（吳景騰／攝影）

錫煌演戲神態自若，細膩中見章法。

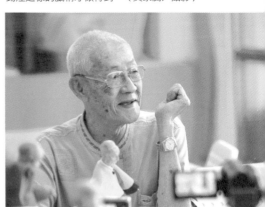

陳錫煌說父親李天祿的念白「天下第一」，只是衷心佩服埋藏在心說不出口。

起水果。要不是西螺新興閣的鍾任祥（1911-1980，臺灣布袋戲重要藝師鍾任壁之父）北上訪友，與陳錫煌的父親李天祿打賭——兩年內教會這個「孩子」，陳錫煌的「出師」之路恐怕還在未定之數，但父親這一震怒，卻令他走上一條學兼南北、文武通吃的全才之路。

藝術家父親　大夢初醒的兒子

陳錫煌 1931 年生，父親李天祿是臺灣布袋戲一代宗師、亦宛然創始人，母親是清代臺灣大詩人、大學者陳維英（1811-1869，前清舉人，仰山書院創辦人，學海書院院長）的後代。李天祿大膽將京劇鑼鼓融入布袋戲，開創「外江戲」流派，曾經蟬連廿屆「全省」布袋戲比賽冠軍，上個世紀 90 年代演出侯孝賢的《戀戀風塵》、《悲情城市》等電影，揚威國際，成為家喻戶曉的國民阿公。在侯孝賢的另一部電影《戲夢人生》裡，李天祿演自己，林強演而立之年的李天祿，李天祿透過林強的口說：「我是一個藝術家！」

面對巨人一般的父親，面對藝術家一般的父親，兒子總是辛苦，「父親要殺我」似一句玩笑話輕描淡寫帶過，可知在他心靈造成多大創傷？在外闖蕩幾年，輾轉回家，終究還是回到布袋戲這行，當父親的「二手」，一當就是半個世紀，同輩許王、黃俊雄、鍾任壁陸續稱霸一方，盛名遠播，陳錫煌依舊低調，甘心跟在父親身邊當他的跟班、影子，學者郭端鎮給了他一個「二手王」的封號。他是舞台前後幾乎感受不到的存在，卻也是最值得信賴的助手。

李天祿在回憶錄《戲夢人生》中提到自家四代人四個姓的無奈：祖父姓何，父親姓許，李天祿跟著母親姓李，自己又入贅陳家，大兒子姓陳……陳錫煌與父親之間的矛盾，或者來自「父子不同姓」的遺憾。

然而終究是回家了，跟在父親的身邊演布袋戲幾十年。他說父親從來沒教他什麼，演完戲，回到家吃個宵夜便就寢，隔日睡到近午，又要開

陳錫煌在李天祿巨大的身影下自己開啟了一片天空。

陳錫煌用心傳藝,他擔心「以後的人看不到這麼好的藝術」。

始張羅下午的戲，哪來時間教戲？

　　但耳濡目染是有的，陳錫煌不諱言自己受到父親的影響，尤其是念白的「氣口」，經年累月形成的節奏，文言與白話錯落，豪放中有沉著之致，他至今依然推崇父親的念白「天下第一」，無人能及，打從心底佩服，只是這樣的佩服與仰望，始終埋藏心裡，舊時代的父子，許多話說不出口，談和解，談何容易？待父親過世，自己也早已成為花甲老人。

老派男人說不出口的愛

　　我在小說《空笑夢》裡曾寫「塌鼻師」葉連枝被父親逐出戲班，流浪異鄉演戲，一日夢見自己在台上演戲，戲偶卻向他求情：「大人，放我一馬吧！你把我捏那麼緊，我怎麼演戲？」才從夢中驚醒，醒來時全身都是汗，而且淚流不止，戲偶說的話，正是他想對父親說的話。

　　這段故事的靈感正來自李天祿與陳錫煌父子。兩代戲精，上了台能道盡市井小民、販夫走卒的心聲，下了戲卻都是不善表達情感的老派男人。

　　李天祿既是嚴師也是嚴父，面對長子總有一份恨鐵不成鋼的焦慮，但他早在回憶錄中肯定陳錫煌的成就，說陳錫煌雖然不是從小正式學戲，但常年擔任他的「二手」，經年累月下來也演得有模有樣。更說「阿煌」武俠戲演得不錯，經常受聘在戲院內演出……

　　白紙黑字。父親對兒子的期待與肯定，情真意切，說不出口的愛，盡在不言中。

　　不過，陳錫煌並非總是依賴在父親的庇蔭之下，沒有半點聲音，根據學者郭端鎮在《掌藝遊俠：陳錫煌生命史》書中的記錄，1988 年，陳錫煌重新提倡「王爺會」，因為照傳統戲班的說法，沒有正式拜王爺，是學不好戲的，在取得父親同意之下，他與「新西園」的許欽、許正宗父子合作，辦了一場熱鬧非凡的「王爺會」，此後與弟弟李傳燦推動「亦

宛然家族」的轉型，以及為傳統布袋戲做出許多跟以往不同的貢獻，發揮決定性的作用。

砍掉重練從手中開出花朵

陳錫煌就曾經公開表示說，他要到六十歲才開始真正體會到布袋戲的美，「有一次父親叫我跟弟弟（李傳燦）弄一套戲，要讓外國人看得懂，又不失傳統戲的精髓，後來我們想到用默劇的方式來呈現，將生、旦、末、丑等角色串連成才子佳人的故事，這就是《巧遇姻緣》這部戲的由來，推出之後果然大受歡迎，不但外國人完全看得懂，一般大眾也容易理解。後來我用這套戲來教學生，學生也領悟得非常快。」

修練畢竟是一輩子的事，六十過後，陳錫煌忽然學會一種慢工。他說，演戲演了幾十年，從來不覺得布袋戲有什麼了不得，卻在幾次隨著父親出國交流演出，從外人眼中看到對布袋戲的崇拜、讚歎，而且真情流露，他感到迷惑：「到底布袋戲有什麼好？」另一方面也覺得慚愧，原來這麼好的東西，自己人卻不知珍惜、不懂欣賞。

於是他決定砍掉重練，把自己當成初學戲的學徒，重新學習一招一式，用心揣摩每個角色的神態與身段，徹底研究掌上每一寸肌肉的發力訣竅，每一次練習猶如慢動作重播，慢還要更慢，每一次練功，絕不含糊帶過。

這一慢下來，不得了，每一尊戲偶都在他的手中開出花朵，每一次練習都有繁花在舞台上綻放⋯⋯

陳錫煌說，他這才發現，原來布袋戲就是這麼美。

他邊說，邊「請」出他最鍾愛的小旦，一身紅衣，髮飾如蝶，如大家閨秀。當他手中的小旦步履輕挪，一步一蓮花，一花一世界；當小旦回眸一笑，則姿態婀娜，令人屏息。這尊紅衣小旦，《巧遇姻緣》裡有她，音樂劇《李天祿的四個女人》也有她。

　　陳錫煌曾經教我小旦的請法，拇指為內手，外三指為外手，食指為頭。行進間，拇指內勾、外展，帶動戲偶的內手甩袖；繼而食指微屈、復伸直，帶動戲偶點頭；接著外三指內勾、外展，帶動戲偶的外手甩袖。如是周而復始。

　　他又教一招小旦擦眼淚，重點在外三指，中指抵住戲偶衣袖正中處，無名指撐住戲偶的手，小指頂住偶衣的袖角，如此自呈嬌媚神態與身體曲線，當戲偶低頭、手部輕觸眼角，彷彿見一美人獨自垂淚，格外惹人憐愛。

　　當然，師傅還有一招「小旦梳頭」，搭配「彎通」左右開弓，更是令人歎為觀止，值得列入世界文化遺產之無形文化財。

精益求精跟戲偶培養感情

　　過去，陳錫煌很少露出笑容，心中總有些什麼放不下，直到父親過世，他才放下了一些，弟弟過世，他再放下一些，母親過世，他再放下一些。真的沒什麼好計較的了，唯一要計較的只剩下一件事：布袋戲這麼好的東西，為何傳不下去？

　　陳錫煌曾經跟隨父親李天祿的腳步，到各級學校教學、傳承布袋戲技藝，教學經驗豐富，後來又經過那次砍掉重練的過程，找到屬於自己的教學方法與系統。他更自 2009 年起在臺北偶戲館成立「大師工作坊」，這是給一般民眾開的課，有前場班，教的是操偶的技術；有後場班，教的是鑼鼓、鐃鈸、鎖吶等樂器；有盔帽道具班，傳授戲偶身上穿戴配件、兵器等物件的製作方式。這樣的課程不為專業養成，只為引起大眾的興趣，進而培養基本觀眾群，至今十多年未斷。

　　至於針對有心走這條路的專業藝生，陳錫煌同樣有教無類，一群來自各方的年輕人，總是固定每個禮拜來到陳錫煌位在大龍峒古蹟「陳悅記祖宅」的老房子，齊聚一堂排練、演戲，聽從師傅教誨。

　　陳錫煌不只技術教學教得通透，他的「心法」更如醍醐灌頂，而且用的都是現代的語言，一點就通。談到校正戲偶的姿態，他說最要緊的是要懂得「欣賞」，仔細體會戲偶的個性、神態及講話時的樣子，基本要求是「正」，不能彎腰駝背，大肚腩不能凸出來。

　　他特別強調感情，他要學戲的人每天跟戲偶陪養感情，幫戲偶整理衣服、頭髮，時時與戲偶眉目傳情。

　　他更要求戲偶要「有神」，請出台前，就要跟真人一樣，演出才會真實，怎麼辦到？「你的靈魂一定要灌注到尪仔身上」。

　　陳錫煌說，只要有人願意來學，傳統布袋戲的香火就不會斷，「我如果不趕快傳藝，只怕以後的人看不到這麼好的藝術」。

　　人生總要有所執著，陳錫煌執著一生的戲，已然成精。

《巧遇姻緣》的小旦戲偶一身紅衣，髮飾如真，這是陳錫煌最鍾愛的小旦。（陳錫煌／提供）

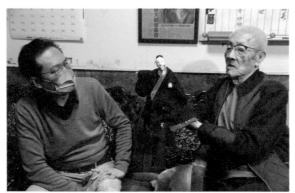

陳錫煌（右）與本文作者邱祖胤。（吳景騰／攝影）

何必轟動武林

黃俊雄

66 黃俊雄（1933-）不以成敗論英雄，他的膽識和見識跟《雲州大儒俠史豔文》的收視率一樣驚人。 99

文／邱祖胤

重要傳統表演藝術「布袋戲」保存者
2011 年文建會（今文化部）公告

曾經有一段時間，「黃俊雄」三個字幾乎和「布袋戲」畫上等號，「黃俊雄」的《雲州大儒俠》在電視台創下驚人收視率，一度影響民生作息而被停播，「史豔文」轟動武林、驚動萬教，令觀眾瘋狂，黃俊雄則為臺灣布袋戲的歷史留下驚歎號。

然而《雲州大儒俠》並非橫空出世，黃俊雄也不是突然變得有名，在《雲州大儒俠》之前，黃俊雄曾經苦過，曾歷經打斷手骨顛倒勇的磨練。「史豔文」在江湖浮沉、見義勇為，英雄事蹟令觀眾如痴如醉；「黃俊雄」的奮鬥故事同樣高潮迭起、扣人心弦，他的一生只為布袋戲而活，只為布袋戲的前途拚搏。

何必抱殘守缺？

時序先回到 1983 年 10 月 15 日這一天，五十歲的黃俊雄投書《民生報》，以一篇名為〈何必抱殘守缺呢？〉的文章，針對各界「高明之士」認為電視、金光布袋戲已脫離傳統面貌而無法接受的批評，一一提出反駁。此文一出，引起一連串論戰，關於布袋戲的前途與未來、守成與創新，一時之間竟成為眾所矚目的焦點。

黃俊雄的膽識與見識向來犀利，從這件事也可看出他的叛逆與不畏挑戰的精神。畢竟臺灣布袋戲的發展從來都不是平順的，幾度走到瀕臨滅絕的境地，若非布袋戲人天生不服輸，關鍵時刻總是有人挺身而出，想盡辦法要讓布袋戲活下去，也許布袋戲早就被電視、電影乃至電腦等新浪潮所淹沒。

書寫〈何必抱殘守缺呢？〉這一年，距離黃俊雄廿五歲拍電影《西遊記》（1958）已過廿五年，距離他卅七歲在台視推出《雲州大儒俠》（1970）也已經過了十三年，在此之前就已經數度為布袋戲大膽開創新局，他不只無時無刻在為布袋戲謀出路，更是將理想付諸現實的行動派。

黃俊雄盡情操弄不會動也不會講話的木偶，以翻天覆地的表演重新定義「傳統」。（黃俊雄／提供）

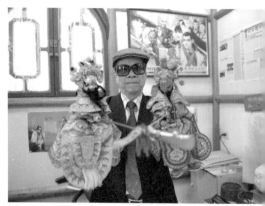

創造，創造，再創造，所謂創造就是在傳統之上變得更豐厚。

以傳統功力為基底，創造新角色，翻新表演形式，融接現代元素，成功擄獲觀眾的耳目與心神。（黃俊雄／提供）

1970 年黃俊雄掀動電視布袋戲狂潮，雲州大儒俠史艷文一上場，就「影響農工作息」。

初出茅廬看見江湖

黃俊雄出身聲名顯赫的「五洲園」家族，1933（昭和八）年生於雲林虎尾廉使庄，父親是名震寶島的「紅岱師」黃海岱，黃俊雄曾公開說，「曲館的母豬也會拍頻（打拍子）」，他的掌中技藝來自家學及耳濡目染，但成長階段時值太平洋戰爭，童年時期生活艱苦，經常得跟隨母親及兄弟們到糖廠做雜工，平常得趕鴨子、拾穀，生活相當忙碌。

根據學者呂理政在《布袋戲筆記》中的記錄，黃俊雄因為自小跟著父親黃海岱學漢文，基礎厚實，讀小學時經常名列前茅，也許是因為這個緣故，黃海岱不贊成黃俊雄學戲，然而臺灣光復初期，布袋戲迅速蓬勃發展，「五洲園」弟子開枝散葉，如廖萬水、黃俊雄的大哥黃俊卿等人都已能獨當一面，到外地闖天下，黃俊雄卻只能在家中學打鼓、唱曲，父親說什麼都不肯教他。

心灰意冷之餘，十三歲的黃俊雄負氣離家出走，到賭場當小弟，卻在賭場將錢輸光，之後歷經三個月棲身市場肉攤、到軍營伙房當伙伕助手等工作，最後才被父親逮回家，結束流浪生活，也終於獲得父親的同意，投身布袋戲。

不過，初學戲的日子，黃俊雄歷經外台戲長途跋涉之苦，往來濁水溪兩岸演戲，後來逐漸累積功夫，才轉到戲院演出。由於個性倔強不服輸，加上博聞強記、頭腦靈活，黃俊雄的掌中技藝進步神速，很快能與師兄弟們比拚。

十九歲時，黃俊雄成立「五洲園第三團」（後更名為「真五洲」），並在高雄富源戲院開始首演，演出戲碼正是「五洲園」的招牌「七俠五義」，初生之犢，有板有眼，贏得觀眾青睞，也為黃俊雄建立信心。

不過第二檔戲到左營演出，對上東港名師、「復興社」盧崇義，人稱南臺灣旦角第一名手，幾場戲下來，觀眾都跑到「崇師」的場子去了，黃俊雄只好黯然退場，返回故鄉。

捲土重來所向披靡

根據《布袋戲筆記》的記錄，黃俊雄自此反省自身缺失，並苦思對策至少要能跟老前輩們戰個平分秋色，最後得到結論：「社會在進步，工商業快速發展，過去保守的風氣漸漸被打破，觀眾要看的是快節奏、有震撼力的布袋戲」。

帶著這樣的想法，黃俊雄為他的戲加強聲光效果。聲音方面，他添購最先進的錄音及播音設備，錄製當時最轟動電影的音樂作為布袋戲的「後場」；燈光方面，他精研各種霓虹閃爍的效果，務求達到最多變的視覺效果。兩者合而為一，讓布袋戲成為充滿感官刺激的視覺饗宴。

終於在 1952 年，黃俊雄捲土重來，這回除了他一身的掌中技藝與充滿魅力的口白之外，更帶著具有強烈震撼力的聲光設備，到南投埔里的綠都戲院演出，果然造成轟動，連續演出四十天還欲罷不能，挾此超人

黃俊雄的「金光閃閃」來自對於傳統的種種狂想、顛覆與創新。

氣的表現，陸續到臺中、彰化、嘉義、臺南、高雄等地巡演，所到之處，場場爆滿，黃俊雄一躍成為布袋戲界最受歡迎的青年高手。

這一年，黃俊雄也才剛滿二十歲。

一心求變的黃俊雄並不以此為滿足，無時無刻都在為布袋戲找出路，1958 年他大膽推出布袋戲電影《西遊記》，民眾熟悉的經典故事以新奇的戲偶及奇幻場景呈現，加上實驗成功的聲光效果，果然引起注意。

內台戲方面，黃俊雄也開始跳脫傳統說故事方式，嘗試以布袋戲演出歌舞、短劇，有時一場戲就分成廿四幕，結合東方傳奇故事、百老匯歌舞秀，觀眾愛看什麼就給什麼。

到了 1967 年，他又拍了《大飛龍》、《大相殺》兩部電影，當身邊的人尚未回過神來，黃俊雄的想法已翻了好幾番，永遠走在時代的最前端。與此同時，電視已悄悄走進一般民眾的生活，黃俊雄自出道以來十多年的各種嘗試與努力，彷彿都在為即將來到的、屬於他的轟動時光做準備。

進入螢幕翻天覆地

後來的故事，很多人都知道，《雲州大儒俠》在台視中午時段播出，臺灣民眾為之瘋狂，劇中角色史豔文、哈麥二齒、秘雕、苦海女神龍，成為現實生活人物的投射，觀眾心情隨劇情起伏，如痴如醉，影響所及，官方也束手無策，播出四年之後，1973 年，新聞局限制電視台每日播出臺語節目為一小時，1974 年直接使布袋戲節目面臨停播命運，不只《雲州大儒俠》，所有電視台都不得再播出布袋戲。

只是黃俊雄仍未死心，1976 年陸續推出國語配音的國語布袋戲《西遊記》、《神童》、《百勝棒》，可惜效果未如預期。1982 年，黃俊雄三度進軍電視台，推出《大唐五虎傳》、《六合三俠傳》、《神刀魔劍六合魂》，與此同時他的兒子黃文擇在中視推出《苦海女神龍》、

《忠勇小金剛》，另一位同樣系出「五洲園」的洪連生在華視推出《新西遊記》、《白馬英雄傳》等戲，電視布袋戲看似回復元氣，（例如1983年黃俊雄在台視推出的《武聖關公》仍達56％收視率），卻已不復當年盛況。

不過，黃俊雄所創下布袋戲的歷史紀錄，乃至臺灣電視史的紀錄，恐怕再難有人可以超越。

也許現代人難以想像，光是憑著布袋戲演出，如何能在電視上造成轟動，形成現象級的事件？拜網路科技發達之賜，回頭看過去留下的影像紀錄可見：每三秒鐘就換一個鏡頭，聲光、音效如影隨形，配樂扣人心弦，英雄式的進場，諜報片般的節奏，無時無刻緊抓觀眾的目光及情緒，更別說以各種剪接、倒放、縮時攝影技巧，讓掌中戲偶飛簷走壁、跳房躍脊，各種特技、武俠招術令人目不暇給……

可以說，《雲州大儒俠》所呈現的並非紀錄片式的布袋戲演出，或是只將舞台搬進攝影棚，一切如實播出，僅做遠、中、近景的切換。黃俊雄明白，野台戲、內台戲的魅力，無法與新媒體較勁，光是複製現場演出，光是將厲害的演師、前後場技術人員請進攝影棚，是不夠的，一定要借助剪接、燈光及特效，才能將布袋戲的魅力無限放大。

永遠的改革者

許多研究者也提到黃俊雄的口白藝術。黃俊雄的念白是有魅力的，往往能為冰冷的戲偶注入全新的生命，說書式的娓娓道來，讓劇情充滿張力，那是布袋戲藝術的擴展及延伸。這也是黃俊雄的電視布袋戲好「看」的原因之一。

或者可以說，黃俊雄在電視這項新媒體進入臺灣人生活的前十年，就掌握了這項媒介的特性，他很早就感受到電視可能轉移所有人的目光，總有一天會讓群眾徹底遠離布袋戲，那麼何不以毒攻毒，好好利用電視

這項利器來為布袋戲服務，徹底為布袋戲的演出形式做一次革新？

黃俊雄自己就說，布袋戲既是藝術，也是魔術，只是當舞台從彩樓、戲院換到電視攝影棚，演出者演出技術要跟著與時俱進，心態也要跟著改變，布袋戲的藝術才能凸顯，魔術才能發揮最大的效果。

作為一名布袋戲的改革者、創新者，黃俊雄心頭從來都是篤定的。2011 年，我曾經到雲林虎尾見識黃俊雄的創新，當時他帶著小兒子黃立綱同台，暢談布袋戲劇場的各種可能性，雲林偶戲館不只展出過去金光、電視布袋戲的輝煌紀錄，關於新戲的各種狂想、創新戲偶與佈景道具，都有完整的呈現，黃俊雄的布袋戲夢、對布袋戲未來的種種想像，從來未曾停過，沒有人可以阻止黃俊雄的創新之路。

他畢竟是一個永遠的革新者，他的一生只為布袋戲而活，他絕不容許「布袋戲沒人要看」這件事發生，當觀眾逐漸遠離廟口、戲棚、大樹下及戲院，跑去看電影、看電視，如何讓觀眾繼續看布袋戲，便是挑戰，他亦明白，光是讓觀眾看電視布袋戲還不夠，還要讓他們瘋狂、著迷，不看便會茶不思飯不想。

回頭翻黃俊雄四十年前的文章，他說，「戲劇演出形式在變化階段，我們首先要觀察，變化過程中失去了些什麼，改變的是什麼，消失的是什麼。比方說，歌仔戲和國劇的舞台演出形式在上了電視必然有相當的改變，如為適應電視鏡頭近景、特寫而特別著重表情，如為畫面更豐富而特別加重舞台設計、道具運用。電視歌仔戲甚至連文武場都取消了，而用音效和配樂。改變的結果，也得到很多人讚許。正好像沒有人以話劇的表達方式去挑剔電視劇，那又為什麼要以外台布袋戲的面貌去要求電視布袋戲？」

拋開傳統推陳出新

談到戲偶的創新，黃俊雄說，「早期的布偶臉譜由神像演化而來。造

型古樸、莊嚴，我認為這樣不夠親切，和觀眾有距離，因而以街坊小人物的造型將之擬人化，創造出有生命的布偶人物。這些人都不夠完美，卻夠真實、有感情。像跛足的『劉三』，齙牙的『二齒』和駝背的『秘雕』。這種違反『傳統』的改變，證明是能被人接受的改良。」

黃俊雄還說，「我相信，布袋戲應從『對觀眾是否有害』、『觀眾能否接受』為討論標準。至於表現它的型態是不是合乎傳統，並不重要。而我的信念，在電視布袋戲維持了電視大眾的熱烈歡迎得到證明。」

這就是黃俊雄的道。早在他挑著戲籠，跟著兄長、師兄弟往來濁水溪畔演戲開始他就知道，如果沒人要看戲，不只演戲的人會失志，戲偶也是會寂寞的，那麼何不打造一個閃亮震撼的舞台，讓戲偶、演出者、觀眾都置身其中，讓自己的人生轟動一次。這樣的舞台，就是布袋戲的魅力所在，只是過去存在內、外台，後來存在於電視，以及不斷推陳出新的各種新媒體。

何必轟動武林？何必驚動萬教？黃俊雄只是為了好好做一台戲，讓更多人看到，如此而已。做為一名布袋戲的傳道者，黃俊雄從來只有勇往直前，沒有退路。

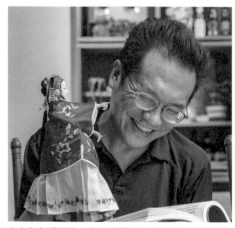

本文作者邱祖胤。（文訊雜誌社／提供）

戲海女神龍

江賜美

" 江賜美（1933-）說：「做戲的人，只要有大綱就可以演出。」憑著天賦、直覺與學習，江賜美創造了一個以指掌運作的天地。

文／陳雪

重要傳統表演藝術「布袋戲」保存者
2021 年文化部公告

出發之前，我讀過很多資料關於「臺灣布袋戲第一女頭手」，並且受封為「人間國寶」的江賜美——賜美師，想像在舞台上變換各種聲腔、以一人之力演出生旦淨末丑，展現一整個戲偶世界的她，會是怎樣的一個人？

走進位於新莊巷弄裡一棟民宅一樓，這裡是「真快樂掌中劇團」作為倉庫的地點，我們等待賜美師的孫子接她過來。屋內大面白牆上掛著「戲海女神龍」的木匾，進屋後最醒目的是一座華麗的戲台，鬃有金漆，裝飾繁複。我望著戲台，彷彿可以聽到鑼鼓聲，眼前似乎就有台熱鬧的布袋戲正在演出。一旁的大型櫥櫃裡收藏著大大小小的戲偶。

我還記得小時候什麼娛樂也沒有，我與同伴總是期待著廟會的布袋戲演出，對我們來說，那就是現在孩子的電視跟電腦，是我們全部的娛樂，是故事的來源，也是神祕的故事世界，有時為了搶台下的座位，我們還會跟不同村落的孩子打架。而我即將見到的，就是這個布袋戲世界裡最神祕也最重要的人物之一。

從少一個人的戲班開始

回到現實裡，不一會，從摩托車上下來兩個人，一老一少，年長者就是臺灣第一布袋戲女頭手，江賜美老師。素顏的她，銀髮豐碩，聲音宏亮，眼神堅毅，五官很像布袋戲偶，深刻分明，很難想像她已經高齡九十多。她入座後，隨和地對我微笑，「想問我些什麼？」她說。

我問阿嬤，是誰幫你賜名「戲海女神龍」？

阿嬤說：「我不記得了。」

孫子在一旁說是「西田社」。

阿嬤說：「我不會講國語啦，我真預顢（hân-bān），講國語說話會破音。」

我問阿嬤：「小時候除了演戲有想過要做什麼嗎？」

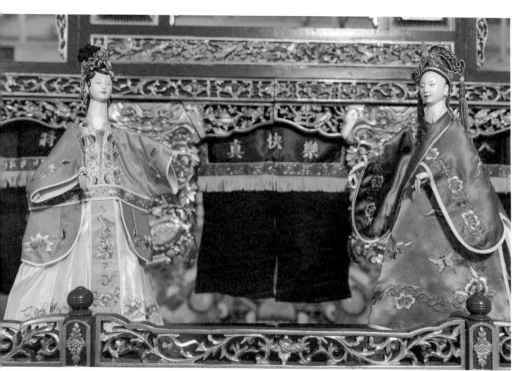

真快樂掌中劇團的彩樓戲臺。

青春年華，1950 年代。（江賜美／提供）

1997 年江賜美參加「西田社」紀錄片發表記者會示範演出。（江賜美／提供）

阿嬤說：「小時候戇戇（gōng-gōng），什麼都不會。」

我又問：「是怎麼開始學戲的？」

「小時候我阿祖跟我阿嬤講，人出生有兩條路，一條是男人，一條是女人，我就是走到了男人那條路，將來會做男人的工作。做戲真艱苦啦，沒有女孩子在做，我十六歲站在戲台上會哭，因為小時候聽說「綁戲囡仔」演戲記不住，會被人用戲刀打屁股，我很害怕。不過我沒有被打過，在家裡我都『做王』，因為很會賺錢。阿祖還跟阿嬤說，我小時候命很不好，非常不好，但是老運會很好，而且不能去南部，會虧錢，要往北部發展。阿祖說的有應驗！」

（孫子在一旁提醒：「阿嬤，她們要你講為什麼會開始搬戲的故事啦！」不過我覺得阿嬤說的往事很重要，因為這才是她會走上這條布袋戲頭手之路的重要起源。）

「那時候家裡不好過，我阿爸的一個朋友有戲班，說少一個人，就要我去。」

戲齣咬肉步步驚魂

因為以前的人認為，如果台上只有兩、三個，即使是國寶級的人，也會嫌棄說戲團小。「我以為只是去湊人數，戲班老闆娘榮仔嬸就說：『你站在台上就好』。沒想到台下的人看到有女孩子都很高興，前面不看看後面，榮仔嬸就說『那我教你唱歌』，她教我一首〈小姐要出門〉，結果大家都聽得很高興。」

我問阿嬤要不要現場唱一段，阿嬤笑說，「沒有在舞台上唱不出來啦。」應該也是如此，阿嬤的表演是舞台上的即興演出，站上台她才會成為另一個人。「都是為了生活啊！十六歲就這樣開始學戲。」

「阿嬤都是在那裡學戲的，怎麼會有那麼多故事？」我問。

阿嬤說，「哪有學？就是到處聽、到處問啊。有一個漢文先生叫做『阿

頭師』，很有學問，如果他來我們家，就會跟我講戲文，他講大綱，我記起來，然後自己想口白。我們做戲的人，只要有大綱就可以演出。還有很多戲我都是自己四界（sì-kè）去聽，先記起來，以後自己再發揮。做戲有個竅門，緊張歸緊張，要做到『步步驚魂』，這個很重要。」

我笑問，要如何做到「步步驚魂」？阿嬤說要會看戲棚下的反應，「看到他們手都沒在動，就是很認真。『戲齣咬肉』很重要——做到高潮時，就要結束，他們明天才會再來。」

阿嬤那時做戲都得到三更半夜，因為戒嚴時期的政府規定一年只能三次「做鬧熱（lāu-jia't）」，所以可以演外台戲的時間到了，就會有很多人要找，而且得做的更熱鬧。當時鄉下人家通常會辦桌，請做戲的、看戲的一起來吃，但是「有得吃沒得睡」，而且因為大部分是在鄉下地方，就得借住民房，住那種「半樓仔」。阿嬤會特別小心不去住「新婦房」，怕人家誣賴她當小偷，所以都睡「女兒房」。女兒房是通鋪，可以睡好幾個小女生。

江賜美擅長推動劇情，往往在高潮時戛然而止，吊足觀眾胃口。

「當時好幾個女孩子在通鋪一直聊天，到快天亮才睡。有一個姉さん（姊姊）跟我很好，這麼多年我們都有連絡，前幾年也還見面。我常常想起以前來往的那些女孩子，她們都可愛，大家感情很好。大家在一起的那個時候，真快樂。我生命有很多貴人，對我好的人我都記在心上，時常懷念。」

昔時做戲真艱苦

「彼時做戲真艱苦！」阿嬤說，「那一次還在舞台上演出，我就覺得肚子痛，感覺要生了，可是戲台鏗鏗鏘鏘的演著，我只能忍啊。一直忍到戲散，我趕緊搭車，肚子一陣一陣痛，差一點就在車上生產了，旁邊的乘客還說『如果你在車上生，你孩子搭車就永遠免費。』好不容易從新竹趕到南投的家，才把孩子生下。那時我阿嬤趕緊煮了一碗麻油，想不到我吃了之後卻病倒！原來是因為演出喉嚨熱，而麻油性躁，才引發不舒服，後來生病很久才慢慢好。」

我問阿嬤，「後來為什麼會開始演戲賣藥？都賣些什麼藥？怎麼賣？」

阿嬤說，「以前在外台公演，都要給鄉公所扣稅金，做一場廟戲稅金兩百多！還要跟警備總部申請，里長會來監看，台下不能有人打架。政府後來禁戲，演出機會少很多，收入不夠，我們才開始賣藥。我二十八歲開始賣藥，藥的品質都很好，是有政府許可證的，像臺中劉文和調補丸、雪度靈、美容面霜，還有那種小孩吃了會長高的。」

江湖不只一點訣，其實有很多秘訣，像是要「悶綱」。所謂悶綱，就是跟觀眾說：「這裡演出時間一個月了，生意都沒進步，你們都說藥很好，不過你們要吃、要買啊！你們不買藥，老闆就要我們挪地方了，所以明天最後一天，演完就要去別的地方了。」這樣一來，因為聽到要離開了，大家會跑來買，生意就變得很好。能賣個一千塊，阿嬤和全家人就高興得要命。

做廣告場沒有那種十天、半個月的，有時做下去就是三個月、半年起跳。「做戲真艱苦啊！」阿嬤又重申了一次，「什麼地方都去，連墓仔埔邊也演過啊，四界烏暗暗，心會驚，不過還是要演哪！我就會先去拜拜，求保佑、助我壯膽。」

觀眾喜歡就是好戲

我問阿嬤有沒有哪一齣戲特別喜歡、特別印象深刻？阿嬤說，「觀眾喜歡就好啊，要觀眾喜歡才是最重要的。」（這對創作者來說很重要，得筆記起來）我接著問，「那有沒有什麼覺得很自豪的演出？」阿嬤說，「我演《怪俠紅黑巾》是最受歡迎的，作這齣戲的時候，廟台下看過去只看到人頭，黑壓壓的，看戲的人要站三小時，很辛苦，但是觀眾都很入迷。」

「戲就是虛，閉幕戲我最會安排」阿嬤說。我問她怎麼安排？

阿嬤說，「比如把奸臣拿來殺啊！」隨即又補充道：「如果是『歷史劇』就不能這樣。」

「有一次很有趣，戲院找我們去做連續劇，演到收幕時，是兩個拚了很久的神童，這時跳出一個和解的仙人說：『你們兩個每次打，打輸了就跑，根本打不完！我住在某某山的石洞裡，你們來我石洞打，我把石洞關起來，誰打輸都沒地方跑，打到最後沒死的人就算贏。』等兩個角

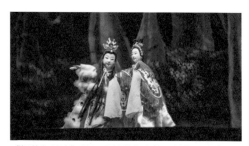

《怪俠紅黑巾》是江賜美的代表作，劇情因演出天數不同而高潮迭起。

色進來後，我就把戲收幕。想看誰輸、誰贏？大家得買票進戲院看，所以戲院全滿了。」

「那時我跟弟弟就開始討論，要怎麼表演這個黃巾神童和青巾神童，又要怎麼呈現這個和解仙人？我們到溪邊撿一塊漂流木，用菜刀刻一個頭，我弟弟在裡面裝兩條電線，在木偶嘴巴裡面放火藥，兩顆眼睛用五燭光一紅一青的燈泡，然後再買殺蟲劑。演出時，我就說：『你進來你要死，你是誰？』他就說『不用問我的名字！』這個木頭人進來後，我們把眼睛點亮，一紅一綠閃啊閃，然後點燃火藥，殺蟲劑噴下去，嘶——，然後我就又把幕關上了。觀眾第二天又得進來看了。就這樣，戲可以千變萬化一直演下去。但如果有壞人作惡的話，不能超過兩天，因為拖到了第四、五天觀眾就不看了。壞人作惡，就要有能人出來解這個結。安排這些戲齣很不容易，要不斷出現轉折，才能吸引觀眾。」

聽到這裡我們一起大笑。戲就是虛，可是阿嬤把戲做到了絲絲入扣，引人入勝，成為了她掌中真實的世界。

她創造了一個世界

我們又聊了很久，談到她退休，以及後來的復出，她的兒孫都繼承衣缽，持續地在布袋戲的演出上精進。後來家族成立「真快樂掌中劇團」，聲名鵲起，孫子更是出國進修，結合世界各國的偶戲經驗，將「真快樂」轉變成一個融合古今、時時創新的大型劇團，時常受邀到世界各地演出。年過九十的阿嬤，頂著「戲海女神龍」的頭銜，繼續在舞台上發光，但退去光環，她還身成一個平凡的老嫗，喜歡旅遊、愛買東西、吃美食，她終於擁有了較為富足的晚年。

我一直在想，當年曾經害怕舞台，是為生活所迫而走上舞台的江賜美，她說的那個家門前的下坡路，彷彿是她回顧人生時的一個倒影。最初是辛苦的，也是為了生活的艱難才開始了表演的生涯，但她的人生就

是一個逆轉勝的過程,即使走上了女孩子很難走的路、即使書讀得不多、即使不是科班出身,她靠著自學與天賦,靠著她獨有的直覺與才華,創造了一整個掌中世界。表演藝術在她身上完全是入世的,觀眾喜愛的戲才是好戲,她始終專注於讓觀眾快樂,吸引住戲台下的人。她不凸顯自我,卻創造了真正的自我。

賜美師,是個經受生命考驗,卻也屢屢戰勝了命運的人。走過幾十年的起伏動盪,她生存了下來,她的貴重不僅僅是她演戲的才華,還有她面對命運時不服輸,能夠身段柔軟適應一切變化,從廟戲舞台到賣藥演出,後來又再回到廟前搬戲。她甚至嘗試過播放電影,也經歷過用錄音帶演出的慘澹時光,那些她都走過了。在短短兩個小時的訪談中,我徹底感受到了她的堅韌、溫暖、幽默與俠情,感受到她豐沛的生命力與創造力,即使走下舞台,也無處不是舞台,這才是真正的人間國寶。

臨別前,阿嬤看了我的面相,說我額頭寬亮,將來會庇佑丈夫;她又看了我的手相,說我生性節儉,很會理財,將來運勢會很好。阿嬤的話彷彿是一份祝福。隨後我們拍照,互道珍重。

這一個難忘的下午,阿嬤的話語——「戲棚上的觀眾才是最重要的」,我會永遠記在心上。戲是虛的,而創造它的人,卻因此充實地過了她的一生。

江賜美一家三代同堂演出後謝幕。
（江賜美／提供）

江賜美與本文作者陳雪。（吳景騰／攝影）

來自故鄉的聲音
漢陽北管劇團

> **"** 漢陽北管劇團（1988-）自「八隻交椅坐透透」的莊進才創團以來，不但是宜蘭最具代表性的傳統劇團，也是當今臺灣唯一職業北管劇團。**"**

文／連明偉

重要傳統表演藝術「北管戲曲」保存者
2009 年文建會（今文化部）公告

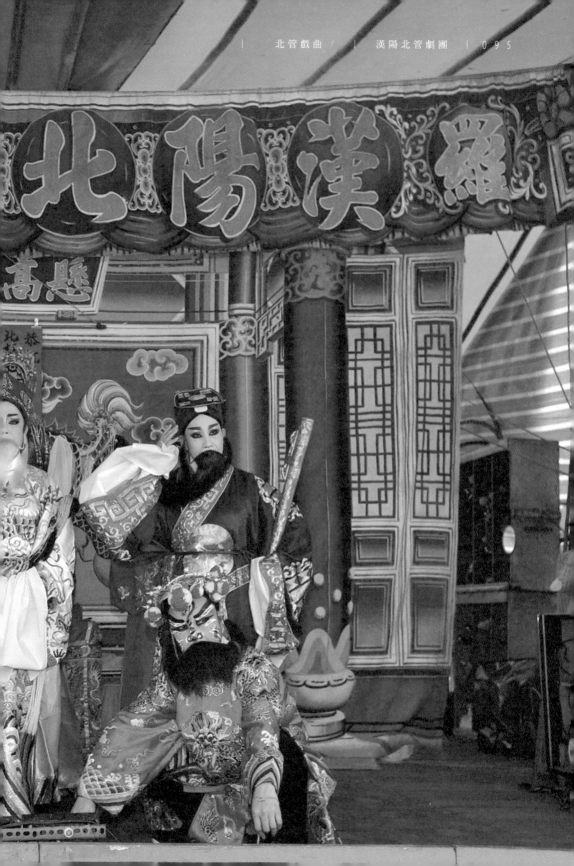

　　從廟埕的戲棚，從酬神的舞臺，來到公演的戲苑藝廳，燦爛燈光八方閃爍，藝師伴著北管樂器兩側待命，伶人穿著氣派華服正要粉墨登場。漢陽北管劇團各個團員，無不嚴陣以待，不敢輕忽怠慢，這是2022 年 1 月 8 日在宜蘭演藝廳首演的「莊進才藝師紀念專場」——經典北管大戲《長坂坡》。

北管歌仔日夜輪演

　　悲喜之音，北管日夜演奏；忠孝之戲，北管戲細膩演出。

　　曾有論言，宜蘭文化三寶為傀儡戲、歌仔戲和北管戲，漢陽北管劇團即佔兩項。頭城與羅東曾是北管重鎮，鼎盛時期，鄰里村落各自擁有北管陣頭。北管陣頭與北管戲不同，北管陣頭專指婚喪喜慶、神明祭典的伴奏樂團；北管戲則由北管搭配戲曲，籠統包含子弟戲和亂彈戲，前者由業餘的軒社登臺，後者由專業的戲班演出。

　　1988 年，臺灣戲曲樂師莊進才在羅東成立漢陽歌劇團。2002 年，易名「漢陽北管劇團」。2000 年起，多次榮獲宜蘭縣傑出演藝團隊。2008 年，獲宜蘭縣登錄無形文化資產。2009 年，行政院文建會（現文化部）認定為「重要傳統藝術北管戲曲類保存團體」。2016 年，莊進才將團長之職交棒給學生陳玉環。現為全國唯一職業北管劇團，主要的展演形式，為「日演北管、夜演歌仔／北管」。

故鄉的聲音在呼喚

　　爽朗的笑聲，坦率的個性，時而上臺主持開場，時而穿梭人群招呼賓客，時而統籌劇團運作流程，時而轉身專心投入頭手弦等樂器伴奏，在這位傳統音樂子弟身上，看不見架子，看不見忸怩姿態，由於缺乏足夠人力，一切須得事必躬親校長兼撞鐘。這是漢陽北管劇團的團長

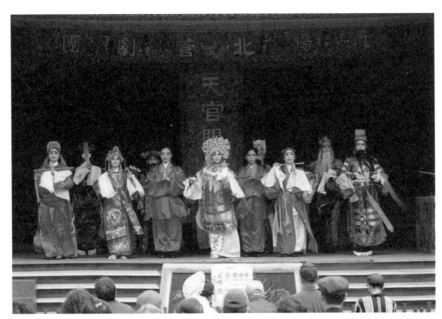

現場演出獲得觀眾掌聲。

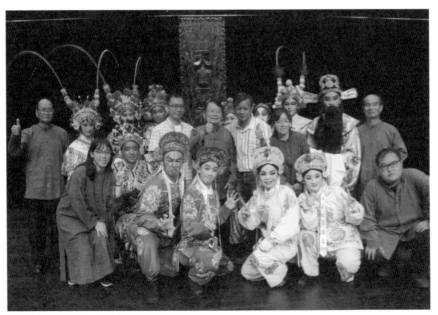

漢陽北管劇團團照，正中央為創團團長莊進才。

陳玉環，人稱「環姐」，熟稔北管各式樂器，接任團長已歷七年。

陳玉環，頭城二城人，家中老六，從小備受父母疼愛，極力栽培，國小即所費不貲學習鋼琴。大學就讀國立臺灣藝術大學中國音樂科，主修二胡，副修鋼琴；碩士就讀佛光大學藝術學研究所。畢業之後，曾經任職「蘭陽國樂團」，負責演奏、演藝組長與音樂設計等工作；同時，曾任頭城國小、頭城國中、宜蘭高中、蘭陽女中、復興工專等學校的民族樂團指揮和民族樂團聲部指導。1992 年，考入全臺唯一的公立歌仔戲劇團「蘭陽戲劇團」，以師生之情，結識正在劇團授課的樂師莊進才。2017 年，成為文化部北管戲曲傳習藝生。作品有歌仔戲、客家戲、北管亂彈等，約計 40 餘齣。

陳玉環的音樂之路，不曾須臾偏離，有樂器的專業養成，有戲曲的長年厚積，更有團務行政孜孜矻矻的往復磨練。

老家位於二城國小正門口，比鄰省道青雲路二段。北管陣頭曾經日復穿行，那是出殯的傷逝之路，是嫁娶的喜慶之路，更是神明出巡、佳節慶典的必經之路。父親曾是頭城集蘭社福祿派的頭手鼓師傅，農忙閒暇之際，時常和北管子弟聚集寬敞開闊稻田包圍的老家大院，一夥人相聚練習，以傳統國樂作為休憩消遣。

「北管大鑼的音色在我的心中醞釀已久——」陳玉環感性地說，「每次我聽到北管大鑼的聲音，心中都非常感動，因為我知道這是來自故鄉的聲音。」

宜蘭在地的北管與北管戲，具有無可取代的文化價值。對於陳玉環而言，北管的昂揚激越，音質的高亢喧闐，以及流露其中的滄桑抑鬱，帶著面向父親的思念，帶著望向時代的記憶，帶著立定土地的強悍意志，這不僅指個人的情感傾向，更代表果敢承擔的使命。

漢陽北管劇團藝生傳習。

從藝生到樂師，再到獨當一面的團長，陳玉環
不負過往，也不畏未來（吳景騰／攝影）

漢陽北管劇團創團團長莊進才。

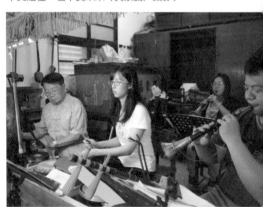

後場藝生傳習。

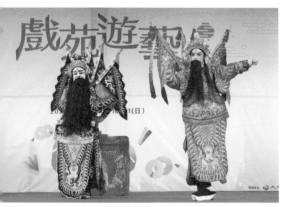

漢陽北管劇團參與文資局「戲苑遊藝」活動演出。

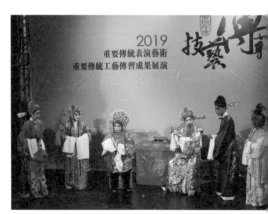

在文化部文化資產園區辦理傳習成果展演。

全心傳承不負過往

「我接團長，其實是漢陽劇團最谷底的時候——」

這些年來有其長成，也有令人挫敗失落的一面。從藝生到樂師，再到一位獨當一面的團長，陳玉環念茲在茲，非個人的音樂演奏，非戲曲的翻新創作，非名聲財富的快速積累，而是由其個體，擴及劇團以及北管戲文化的整體思考，包含經驗的傳承、團務的推動、團員的管理、帳務的結清、人情的拿捏、技藝的精進，以及如何營造一個相互信任的團體環境等。互動之中，必有齟齬，須得耐心磨合。

陳玉環有其剽悍一面，有個性，有準則，不輕易妥協，堅持不對的事情就是不對，例如在表演後臺抽菸、口出髒話、無故縮減演出時間等，諸多不敬業的行為都不被允許。陳玉環表示，讓人深感欣慰的是，幾年下來，團員與師長從原先的質疑、輕視與排擠，轉為肯定、信賴與欣賞。團員之間極少爭吵，並且在學習與演出之中，逐漸產生良性競爭。

「只要這齣戲，每個演員、每個樂手、每個參與的人都很認真，這齣戲就會是我最喜歡的，每一齣戲都有它的特殊迷人之處。」

任何藝術，無不期待長年積累的遺產，能夠有所傳承不予斷裂。

對其內部，漢陽北管劇團積極培育下一代，在文化資產局「傳習計畫」的輔助下，聘請兩位資深團員李阿質、李美娘作為授課藝師，教授四位藝生，以師徒制方式，一步一腳印，引領新進藝生中青團員。此外，參與國立傳統藝術中心的「傳統藝術接班人—駐園演出計畫」，一年共計演出十五天三十場。無論前場扮戲，或是後場伴奏，藝生除了定期排練之外，亦會參與民戲、傳藝與校園戲曲推廣等公開表演，期許過程之中，能夠逐漸積攢經驗，終而羽翼漸豐委以重任。

恆常努力不畏未來

　　整體而言，北管與北管戲式微得相當嚴重，入門有其難度，表面不甚討喜、難以親近，然而理解之後，便能發現蘊藏其中的美學。身為團長，作為主要推廣者，對於傳承責無旁貸，初始略顯保守，不善與人盤撋（puânn-nuá）；經由不斷調整，開始懂得主動交涉，接觸地方人士，不論面向公部門、私部門或民間團體，都學會踏出腳步，果敢表達想法，呼籲文化保存的重要。

　　陳玉環坦言，訴求時常未被重視，劇團不曾在頭城的搶孤、音浪與千龜來朝等大型活動，擁有表演機會；沮喪之餘，並不氣餒，因為知道恆常的努力，不僅是為了劇團的留存、名聲的遠揚，更是為了蘭陽傳統文化的傳承、發展與續命。

　　對於未來，陳玉環希望能夠從小學播下種子，運作社團，讓學生對此藝術有其基本了解，甚至由此培養前場演員和後場樂師。此外，期待頭城能夠再次展現北管風采，希望公部門主動舉辦北管比賽，設立獎勵，無論給予獎金，或者承諾表演機會；漢陽北管劇團可以作為展演示範，化身國樂與傳統戲曲的前導掌舵。藉由活動，讓民眾有更多機會接觸北管與北管戲，大幅拉近距離。

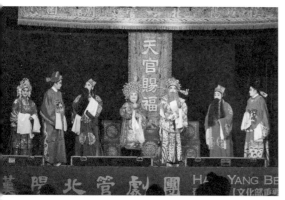

受邀前往大甲鎮瀾宮演出《三進士》。

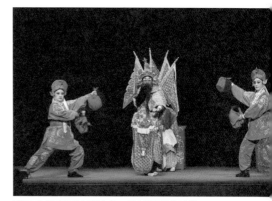

漢陽北管劇團持續演出，藉以學習「活戲」的精神。

重要的是，這些難能可貴的演出機會，俾使團員能有相對穩定的生活。演出的前期準備、當下演出與後期檢討，更是重要的傳承現場，對於觀賞者和劇團成員而言，都將產生彌足珍貴的經驗。

打造北管戲基地

就在自己長成的地方，在老家，在蘭陽平原這塊肥沃土地，陳玉環不說空話，不打官腔，一步一步打造一處屬於北管戲的重要基地。曾經為了樂器的儲放而苦惱，曾經因為缺乏排練場地而困擾，如今，一切都將有一個全新開始。整地搭建，投注百萬經費，一百多坪的空間各司其職已然成形。陳玉環以無奈的語氣苦笑，劇團才接七年，已經賣了兩間房子。

戲館名稱未定，只是箭在弦上，陳玉環娓娓道來對於北管戲館的空間規劃，包含展演區、文物紀念館、多媒體室、樂器室、傳統服飾租借打卡區、臉譜畫作區、拓印手作區等。若是賞戲，則預計搭配宜蘭特色拼盤小吃，提供廟會戲臺庶民生活似的生猛感官體驗。

一切尚未底定，卻能看出陳玉環對於北管戲的由衷熱情，那是責任，亦是一肩扛起的膽識。北管戲擁有豐饒的文化底蘊，如何演繹，如何拉近與民眾的距離，如何替這些北管子弟找尋另一出路，這些謹慎的思索，多年來一直旋繞於心。陳玉環說明，2023 年春夏之際，戲館正式開幕，之後可以嘗試跟旅遊業結合，接受團體預約導覽，讓戲館成為一處休閒與知性兼具的文化據點。除了申請政府補助，亦考慮主動出擊，尋找公司、企業與老闆的長期贊助。

「我長遠的目標，就是希望讓每一位團員，每個月都能領到固定薪資。」

陳玉環思慮清晰，並不迴避現實，仔細闡述劇團的困境，包含劇組人員的斷層、不穩定的收入、公部門申請經費日趨困難、藝師逐漸凋零等。面對這些挑戰，並不存在盡善盡美的答案，須得務實以對，才

能撐開狹仄空間，賦予彈性轉圜，包含繼續申請公部門經費、成立戲館，以及持續酬神扮仙的廟口民戲。

「活戲」需要持續搬演

陳玉環堅定表達，漢陽劇團來自民間，北管戲向來富有傳統性與宗教性，即使廟口民戲時常入不敷出，然而唯有持續搬演，才有可能延續，團員亦能在實際的演出之中，習得真正的「活戲」精神。

「老師您放心，我們真的是做到了。」2021 年 7 月，漢陽北管劇團的創立者莊進才辭世；2022 年 1 月 7 日，劇團以高難度的北管亂彈戲《長坂坡》（包含當日的影音錄製、隔日的紀念專場演出，及其後五場加演），紀念這位同在 1 月 7 日出生且值得後人尊敬的樂師。

戲臺上下，北管左右，拉開序幕的不僅是一齣戲，更是展現自我對故鄉傳統文化的認識、涵養與認同。作為團長，陳玉環已然由其思考、行動與作為，展現一位承繼者的努力，同時讓我們看見一個竭力奮戰的身影，懷抱深情，無所畏懼，堅守北管／北管戲，而那無疑是另一齣更為隆重的華麗大戲。

漢陽北管劇團團長陳玉環（右）與本文作者連明偉。
（吳景騰／攝影）

寶島馳名亂彈嬌
潘玉嬌

> 潘玉嬌（1936-）出身亂彈世家，用心學習，青春十六出任小生，打出名號，人稱「亂彈嬌」，飾演周瑜深入肌理，臺灣無出其右者。

文／周芬伶

重要傳統表演藝術「亂彈戲」保存者
2014 年文化部公告

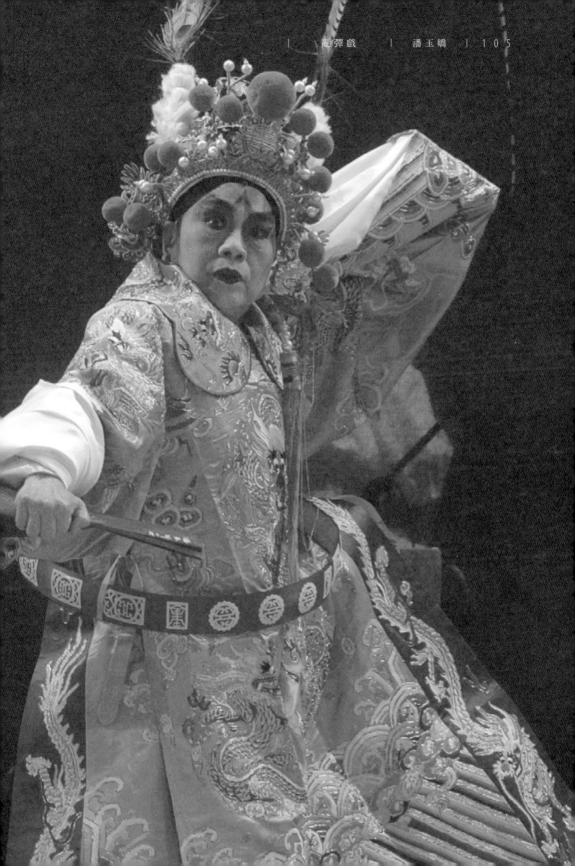

全力「吐血」周瑜再世

邱婷說母親潘玉嬌身上住了個男人，扮演「周瑜」時，她的眼神與手勢、身段，從登樓時的意氣風發，開窗時的躊躇滿志，「這一陣殺得我怒火中燒！」到最後的大怒吐血，整個程式傳承亂彈特有的身段作工，還加上自己的揣摩。她演《黃鶴樓》的周瑜一輩子，光是「吐血」一節，在家吐水演練不知多少次。「開窗」一節，潘玉嬌旅遊親臨黃鶴樓時，計數樓梯的級數，樓上有三道窗，實地體察後增添了一些真實細節，可說完成屬於她自己的周瑜與《黃鶴樓》。

在七十歲誕辰扮演的周瑜，身穿粉蟒，周瑜登上黃鶴樓，潘玉嬌已然忘了自己，她也在上樓，一次次走上英雄式的悲劇，他／她的手指比劃盡是風流，黑色的扇子抖動，嘴裏咬著雙翎，開窗時但見大勢已去，他氣得全身顫抖。照說中國戲曲是寫意與象徵的藝術，但在這一節亂彈是帶著寫實的意向。

由於都是在寺廟演出，周瑜吐血要作出真實感，他須先喝白水，透過科介表演之中讓白水與口中預含的紅米花混合，達到如同自然吐血的效果，最後周瑜血流滿面，這樣絕美而悲壯的場面，穿越時空重現舞台，此後無人能超越。昔日她的老師吳水木以「上樓」見長，東社藝人劉文章以「吐血」為最佳，她融合兩者，加上自己揣摩的開窗，可說再造高峰。

要唱就唱最難的

從小出身於亂彈世家，十一歲開始學戲，剛開始只在舞台上作旗軍，聽了亂彈曲三年，她想要唱就唱最難的，母親為了她想學戲到戲班洗衣服，打好關係。以前學戲要家世、要關係，就算她祖父以前是「東社班」班主，父親也是亂彈演員，還是要靠點關係，因父親早逝，只剩母親是她的後盾。

潘玉嬌十四拜師學藝,至今超過七十年,舞台功力深厚。

潘玉嬌為亂彈戲付出一生。

對於傳承,潘玉嬌不遺餘力。(攝影/林榮錄)

　　剛開始是表哥陳玉山教戲，她學得很快，不久就出班，舅父是二花不擅唱曲，母親只得幫她找老師。她真正的起步是十四歲正式拜師，剛好師父吳水木從大陸來後龍，於是拜他為師，學了二十幾齣戲，那吳先生學趙雲、周瑜身段動作都是當行本色。之後，潘的演出機會變多，年方十六出任亂彈班小生，打出名號，有「亂彈嬌」之稱，因名聲傳開，獲得前輩藝人劉玉蘭賞識，借調她臺北開臺演出，因而結識邱火榮。

　　小生扮相極好，臉方圓，聲音「大腹」，個性豪邁，在扮周瑜之前她先扮趙雲，武生的打扮極有威儀，那時她的小嗓還沒真正上色，身段做工好看，尤其她最擅長「包頭」，手腳又快，指導北管軒社時一團十幾個人都由她包頭。她包的頭特別好看，從梳頭到插金釵貼銀珠，吊出水靈的臉蛋，妝容明艷照人，特有美感，包頭功夫可說少人能及。

　　在台上魅力四射，在台後能幹手腳快，十八歲演出《黃金臺》，潘扮小生，邱火榮作後場，邱的父母在台下金金看（kim-kim-khuànn），看完邱母邱海妹對團主劉玉蘭說「你幫阮作媒給阿榮」，卻遭到母親拒絕，說她還年輕。那時她正紅，戲班的海報主角大多有她，最後在邱海妹的幹旋下，這一對亂彈的金童玉女終於結成連理。那年她二十一，邱二十三。

夢幻陣容五度五關

　　潘的舞台生涯可分為四十歲之前，四十歲之後。四十之前，婚前到處演出，一天進帳都交給婆婆；婚後主要居住在臺北，以家庭為主，生下五個子女，大都是月子未滿就得上戲，以公婆的教館為主，凡有教戲，就要有人走戲，潘常要配合演出，其他的時間則接戲。

　　因大家庭擠在一起住，金錢時間空間都不是自己的，為了生計，小夫妻開過雜貨店，進出貨都自己來，也在家開過成衣加工廠，然生意都做不長以失敗告終。她在演藝上因風華正茂，人生經驗增多而更加飽滿，

在二十六、七歲時，歌仔戲漸漸風行，然也加入亂彈，稱為「兩下鍋」，歌仔戲延攬潘入團唱亂彈，大受歡迎，從此歌仔戲班傳開「亂彈嬌」名號，《黃鶴樓》成為爭相觀摹學習對象。

隨著名氣越響，夫妻兩人長年在外演出，邱婷回憶「以前父母親一出去演出，總從農曆正月唱到三月才回來，中間只能回來個一兩天，我就跟著祖母學唱戲。」潘在三十歲時還為鈴鈴唱片錄了十張亂彈唱片。這時她還是以小生為主，身段扮像極好，小嗓還沒到達頂峰。在亂彈中只有小生、小旦用小嗓，因此她也扮小旦、青衣。

中年後的潘玉嬌，順應國內亂彈角色不足，經常擔任旦角演出。她住臺北時，臺視五燈獎正紅，他們組成一支夢幻北管團隊，由潘玉嬌、邱海妹（邱火榮之母）、王炎、陳先進、林朝成（邱火榮之父）組成，為臺灣電視台第一次北管秀，最後得了五燈獎。但見她一身白衣，素色窄裙清唱，聲音清亮動人，可說驚動電視機前的人，這樣的黃金陣容如今也難再重現。

整個家族都為亂彈發光發熱，那時覺得上台演出才有些許自己，下了台她就難以伸展，作為人媳人妻人母，自己顯得渺小。

臺北中山堂演出《黃鶴樓》選段，北管戲迷享受「亂彈再現」。

在淚水中精進曲藝

　　邱婷說母親不喜歡三三八八的角色，這是否跟她身上住了個男人有關？在搭歌仔戲班時，有些旦角喜歡勾三搭四，這成為邱潘夫妻不和的原因，也讓她想脫離歌仔戲班，卻苦於一時找不到機會。一直到公公林朝成過世，教館的工作沒了，生意失敗，夫妻感情破裂，人生可說跌到谷底，她毅然決然離開臺北，到臺中打天下，這一年她剛滿四十。

　　四十歲後，先是「太豐園」邀請她到臺中搭班，邱擔任後場，臺中都是亂彈班。後加入「勝光」，風光一時，成為人生轉折點。因蔣公逝世禁演一個月，「勝光」不支，轉入「民安歌劇團」，這時婚姻出現問題，舉家遷到臺中。後加入草屯「樂天社」，因老生出缺，被迫轉作老生。再後來，加入臺中「新美園」，為純亂彈班，「亂彈嬌」的聲名因此傳開。

　　從「太豐園」、「樂天社」到「新春園」如同三泡茶，越泡越香，她的曲藝更加出味。連邱火榮也說她的小嗓越來越好。但這曲藝的攀升都是血淚換來的，這幾年間夫妻分居、車禍、臉摔傷、常常孤獨落淚，這一條淚水之路，讓她的曲藝一路攀升。

　　然而七、八零年代，「亂彈」班包含子弟軒社從全盛期的一千多剩十幾班，她從風流瀟灑的小生變成憂憤滄桑的老生，這時的她也才四十幾歲，舞台人生讓她一下子就變老。然唱老生走出另一片天地，在中部，她一年要唱兩、三百場，許多戲迷往台上打賞，金飾、紅包，一日進帳上百，或更多，一般唱戲的都吃光買光，經濟獨立的她，生活依然清簡，錢都存起來，只為幫自己跟孩子打造一個家，擁有自己的房子。

所有人的潘玉嬌

　　以為這輩子都要如此孤獨一生，最好也是這樣了，這條曲路是她自己走出來的。四十七歲這年，邱坤良策畫演出連四天「民間劇場」，潘演出《斬黃袍》（正旦）、《白虎堂》小生、《茶藥計》正旦，可說回到

小生、正旦的風光歲月，邱火榮這時也坐上後場「頭手」位置，因而受到全國矚目。

聯合報新聞寫著「台柱潘玉嬌為這一行業中的翹楚，從童伶演出到現在近五十歲，仍然屹立台上，以清亮的嗓音喚回大家對逝去歲月的記憶」，可說目光的焦點。隔年文建會再推出「民間劇場」，由製作人曾永義推出四天五夜戲曲演出，北管戲由「新美園」擔綱，潘演出《鬧西河》，飾小生，一襲白箭衣，風流倜儻，成為鏡頭追逐焦點。

1986 年「新美園」獲薪傳獎，在臺北社教館演出《蟠桃會》，因人手不足，女兒邱婷也軋一角，母女同台，這一年她才二十一歲。邱婷學戲瞞著母親，總是在子弟公演缺角時代打上場，問她當時感覺如何，這對母女好似異代知己，邱婷長得像父親，個性像母親一般嚴謹，代打唱旦時身段大剌剌，母親會說：「走路要幼秀些！」隨著年齡成長，邱婷更加讚賞母親的表演，說她就是個藝術家，一絲一毫不放過，而她是屬於大家的，不只是家人的，也不是自己的。因為有這層理解，母女越來越親近。

邱婷的父母一生都泡在戲曲中，一年難得有幾天休息，他們都不期望孩子學戲，那太辛苦也沒有自己，父母分居時她才十歲，眼看母親落淚心碎，她也決定要走另一條路，大學學新聞，畢業後當記者，一直到看母親演出，每每感動不已，最後當劇團製作，作母親的後盾與推手。

兩代聯手薪傳火

1989 年潘在國家劇院演出《南天門・走雪》，潘扮小旦曹玉蓮，標題為「北管大戲，吃肉吃三層，看戲看亂彈」。當時以「新美園」台柱，演出《南天門・走雪》、《黃金台》分飾老生、小生，票房雖不佳，主要是野台戲搬上大舞台，效果難以展現，然新聞報導極為肯定潘「無論生、旦、丑、淨，可說全才，而且嗓音渾厚，演技生動」。

亂彈的行當嚴格，角色轉換特別困難，但在曲藝的鍛鍊過程中，她大嗓、小嗓自由轉換，不同角色精準到位，可說是臺灣亂彈中的第一人。什麼角色都難不倒她，只有三三八八的花旦她絕不唱，小生、正旦才是她的本命。

這一年邱火榮獲薪傳獎。潘成立「亂彈嬌北管劇團」，擔任團長、當家小生與戲劇指導，夫妻成了最佳搭檔。同年，林茂賢發起「耶誕舞會前的民俗饗宴—為搶救民俗曲藝義演」，在臺北市延平北路媽祖宮，從十二月二十四日下午一點演至晚上九點半，包括南管、臺灣說唱、北管、客家戲、歌仔戲五項，以「亂彈嬌」錦旗掛在台上作名號演出古路戲《鬧西河》，反應熱烈，從此與女兒世代結合，兩代藝人聯手，一個全新的亂彈班，應運而生，潘當團長、邱火榮擔任音樂指導兼後場指導、邱婷為執行製作及劇團負責人。

短短幾年，潘的表現亮麗，聲望達到頂點，1989 年邱火榮得薪傳獎，1990 年潘再獲薪傳獎，可說從「新美園」到邱潘夫妻，是臺灣的亂彈年。這時兩岸交流頻繁，邱婷帶著父母親赴大陸作戲曲交流，也到歐美演出，夫妻同台讓女兒開心，但兩老口角不斷，很難再回頭。邱婷很早就感到人世的痛苦，小小年紀就會問「生命為何存在」這樣的問題，這些無解的問題，她在佛理中找到一些解答。而母親對自己一生有太多悔恨與痛苦，邱婷盼望她能超脫，卻終究不能。

一生浸在戲曲中

當亂彈嬌北管劇團在國軍藝文中心首演《黃鶴樓》時，排場盛大，潘扮演周瑜更為璀璨儷人，讓台下的邱婷眼淚奪眶而出，心想「過去的痴心妄想，我們竟然實現了。」而當母親在台上唱著：

戰競競，走來咿慌忙忙

> 陣陣鮮血灑胸膛
> 魚兒逃出天羅網
>
> 恨只恨魏忠賢這一賊黨
> 我母親跳井一命喪懷

她能感受到母親心中的悲恨，曲曲傳達，透過一齣又一齣戲，演出她真實與虛幻交織的生命。

晚年潘玉嬌投注在教館上，傳授曲藝，然在邱婷的眼中，母親的功夫是獨一無二的。在舅舅與兒子過世後，潘皈依佛教，邱婷期待與母親共同修行，卻說：「母親有她過不去的坎。」

一生都泡在戲曲中，一直到她倒下來，漸漸失去記憶。邱婷常在病床前唱曲表演，這時母親的嘴巴好像要跟著唱，嘴嚅動著，身體也在扭動，那是一種自然反應，扎在靈魂深處的記憶，她就快要站起來活靈活現出演。

附註：亂彈在臺灣有時被稱為「北管戲」，它的後場樂隊以北方樂器梆子、嗩吶、鑼鼓為主，混合崑腔、梆子戲、西皮；跟南管以絲弦樂器不同，所謂「吃肉吃三層，看戲看亂彈」就是指它的群眾性及審美選擇。傳到臺灣因常為酬神的主棚戲，它的酬神戲唱崑腔，以官話演出，因是唱給神聽的。亂彈從清代中國傳來，因官話與客家話較相通，因此為客家戲奉為學習對象。亂彈是亂世中的高音，潘玉嬌之所以學亂彈，跟身戲曲家庭有關，她家住後龍紫雲寺旁，那一帶曾孕育一個亂彈班及一批藝人，從曾祖輩就是戲班演員。

潘玉嬌之女邱婷（右）與本文作者周芬伶。（吳景騰／攝影）

演唱編全方位

王慶芳

> 王慶芳（1939-）從未上學，七歲進「囝仔班」，十歲跑戲班，畢生與戲為伍，憑著天分與勤奮贏得掌聲。

文／甘耀明

重要傳統表演藝術「亂彈戲」保存者
2020 年文化部公告

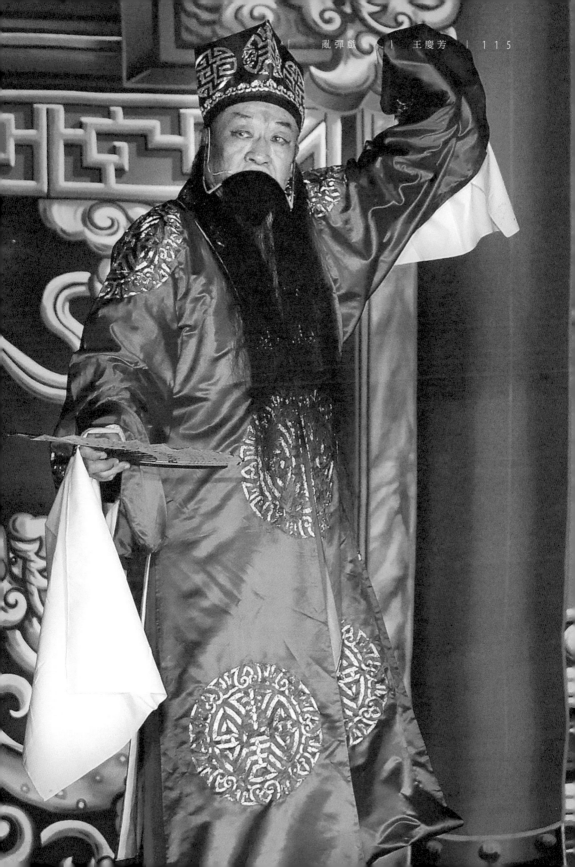

　1961年秋日，在歷經八二三砲戰高峰的金門，破冬（服役剩一年）的王慶芳整理砲坑，閒暇之餘寫家書。王慶芳沒上過學，一天都沒有，閱讀寫字很吃力，他自小在梨園學戲，會連續後空翻的「毽子蛇腰」，也會耍戲曲把子有關的刀槍，連夢話都是戲詞。他當兵期間買了不少古書閱讀，像是《走馬春秋》、《萬花樓演義》、《風神演義》等，不離戲曲故事，尤其對《孫臏下山》愛不釋手，感佩這位戰國中期的軍事家，凡是想起他的顛沛生命，難免激動。

　王慶芳寫家書，筆畫不順，遇到不會的字向人請益。他剛結婚就入伍，對家中妻小非常關心，有天接到家書，他拿起寄來的照片，是相館拍的，年輕妻子抱著剛過收涎禮的長子，未見過面的長子釗淵卻沒有右小臂，王慶芳嚇著，擔心兒子的命運而整日哭著，睡覺時也蒙著棉被哭，無法回信。此事驚動了班長，拿起照片看，頗同情這位新爸爸，幫忙寫家書詢問。後來才知道兒子四肢健全，原來是當時相機快門慢，而新生兒好動，無法像大人端坐不動，容易照出糊影。

丑生旦全能全才

　王慶芳沒上過學，這跟他的生命經歷有關，他的生父母與養父母，都是亂彈戲演員，是同戲臺的好友。由於養父母沒有生育，想要有個孩子，生父母便同意過繼一個孩子，這命運落在仍於胎腹中的王慶芳。王慶芳出生後，生父母刻意遺忘將他出養的諾言。不料他三歲時，體弱多病，忙於演戲的父母得分心照料，對此有些疲憊，經旁人暗示是否未遵守承諾，才讓孩子患病。由於兩家庭在同個戲班工作，養父母對王慶芳呵護照料，視如己出，生父母這才放心同意。

　養父王進不捨這唯一孩子，總是帶在身邊，再加上四處演戲無固定學籍，乾脆請他讀戲曲劇本識字，有時請私塾老師授課。王慶芳年幼時沒上過學，戲臺與戲曲書是學習平臺，從中接觸文雅辭彙或忠孝節

十二歲的王慶芳，1951。

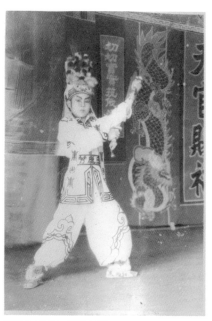

攝於 1953 年，時年十四。

1954年王慶芳（右）於《槍挑小梁王》飾演岳飛。

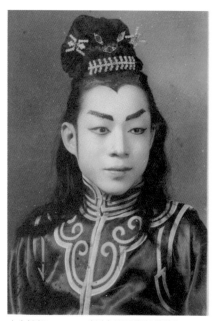

小生扮相，1956。（以上皆王慶芳提供）

義故事，偶爾粉墨登場，演個跑龍套的逗趣小孩。

　　如果算是有上學，是七歲時進入「囝仔班」，這是亂彈戲的童伶技藝班，他憑著天分，表現良好，專攻男丑「三花」。十歲學成後，跟著養父到處跑戲班，開啟職業演員生涯，十五歲以藝名「王劍芳」演小生，很快成為戲班臺柱。他甚至演男旦，反串飾演女角，主要是宗教慶典的建醮戲，廟方要求清淨祭壇，一律由男性搬戲，便由王慶芳反串旦角。這麼說來，他是亂彈戲的全方位演員。

改編電影變身亂彈

　　1960 年初，廿二歲的王慶芳與李春蘭在苗栗三灣戲院舉辦婚禮，展開新階段，夫妻都是演員，有共同目標，隨戲班輾轉在各地演出，獲得很高評價。王慶芳有許多優點，靈活性高，要是表演沒有劇本、沒有排戲的「活戲」，他很快融入角色，還能即興唱曲，博得滿堂采。他也善於編劇，吸引老戲迷，更招徠追求新鮮離奇故事的新粉絲，比如新戲《基隆七號》等，是從臺語電影新編。

　　再者像是他改編的人倫悲劇《龍潭奇案》，取材自桃園龍潭某戶人家的女婿女兒合謀弒母，融入沸沸揚揚的社會案，吸引不少戲迷一睹情節衝突。有時他隨戲班移動到內臺（戲院），等待電影檔期結束後上演，這時的演員會被安排到舞台布幕後方休息，他看著左右顛倒電影的演出，看得出神，馬上有靈感改編成精彩的亂彈戲，觀眾叫好，果真符合「吃肉吃三層、看戲看亂彈」的臺諺說法。

　　1972 年，夫妻前往臺南「新榮鳳」戲班搭班發展，創造事業高峰。王慶芳受邀演出，完全是他能演、能唱、能編的才華，還能打理戲班雜務。妻子李春蘭的演技備受肯定，常得到紅包打賞，往往比搭班的酬勞多，她同時負責工資較高的「演員服裝籠」的整理與修補工作。在移動到新場地演出時，他們到街上宣傳，很受矚目，在演出空檔，

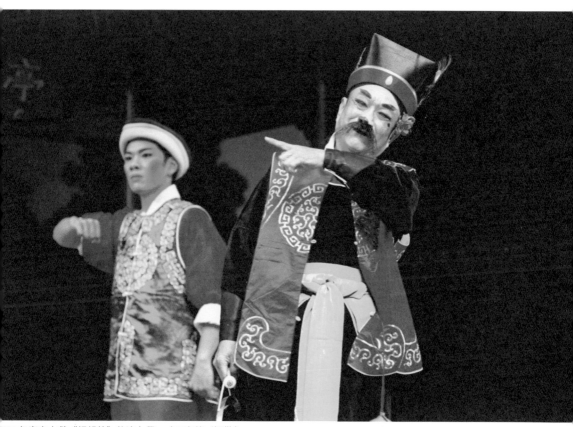

1996 年客家大戲《相親節》飾演卜學。（王慶芳／提供）

他們會到「戲箱」聚會的公園等地,打菸與對方閒話家常。

「戲箱」是當時對戲迷的說法,因為戲班到新據點,卸下一批裝道具與雜物的戲箱,風聞而來的戲迷幫忙抬,才有這稱呼。演員平時與「戲箱」互動良好,在臺上賣力演到精采處時,戲迷樂於賞賜,將紅包袋或賞金貼在舞台前,場面浩大。目前王慶芳在後龍定居的房屋,是這段風光期間攢下來。

台上入戲台下入迷

人生如戲,戲如人生,王慶芳演這麼多亂彈戲、客家改良戲或歌仔戲,獨愛《孫臏演義》。孫臏受到同窗龐涓迫害,遭受臏刑,身體殘缺,最後復仇,奠定齊國霸業。王慶芳自小第一次在戲臺角落接觸故事,深深著迷,這輩子又不知在舞台詮釋幾凡,唱曲入魂,自己也淚流滿面,數度哽咽,戲妝都花了。

不少觀眾買票就是要看王慶芳演這齣戲,要是到了現場,沒看到王慶芳出場,往往要求退票。孫臏面對殘缺身體的折磨,與王慶芳截然不同,然而孫臏面對厄運所展現的韌性與不懈,是人性良好品質,成為啟動王慶芳生命力的引擎,由他呈現這齣歷史戲,更能入木三分地將精髓詮釋,無怪乎台上演得入戲,台下看得入迷,滾滾紅塵,人生百態,都在戲裡說盡了。

目前年過八十歲的王慶芳居住在後龍小巷,生活恬淡,含飴弄孫,週末前往數公里外後龍溪畔的「榮興客家採茶劇團」基地,教導年輕學員搬戲。到了隆冬風來,只要盼得天氣冷,他穿上鈷藍色防寒外套外出,瞇眼看小巷一片陽光,獨自散步或購物。鄰居對他的印象是,一位會演戲的藍衫阿伯。

王慶芳與潘玉嬌在榮興劇團教戲。

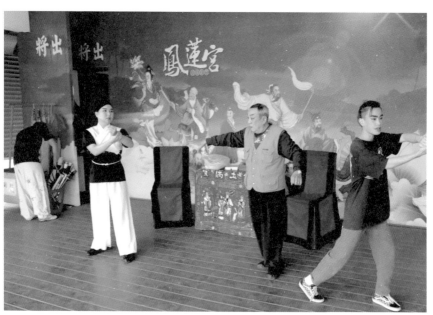

外臺戲演出時，王慶芳指導學生身段與走位。

大雪深深藍衫客

　　這件深藍外套大有來歷，沾過深深大雪，給王慶芳溫暖。原來是這樣，他六十餘歲時，臺灣官方積極派人出國交流文化。戲曲界的誰到菲律賓、誰到越南公演，王慶芳對這種出國不太花自己錢的交流，非常期待，但是這甜蜜負擔，總沒有落在他肩頭。於是他跟老妻討論，自己花錢出國玩也行。妻子沒同意，她依著客家儉約信仰，留著錢急用，不然留給子孫用也行。

　　1997 年深冬，得了他願望，文建會出資，榮興客家採茶劇團帶領下，王慶芳與一群傳統客家戲劇人士，前往美國波士頓公演，呈現客家說唱藝術、即興編唱的精隨，事後到處遊歷。這年他六十歲，首次出國，穿著出行團服——鈷藍色雙層防風衣，一件絨毛內襯、一件聚酯纖維外衣——他回國後天冷都穿著，二十六年後的今日也穿著，在屋前小

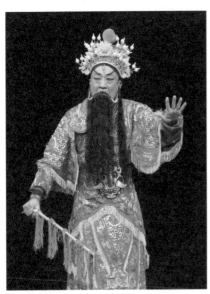

2005 年亂彈戲《蟠桃會》飾演二郎神楊戩。
（王慶芳／提供）

回憶滿滿的大藍袍。（于志旭／攝影）

巷散步，曬著冬陽，並仔細保養衣物，畢竟那次出國的記憶深刻。

那趟旅次在前往紐約或是鳳凰城的路程，東西截然反向，感受卻深刻，下雪了，白茫茫大雪，落了大地真遼闊。想必耳順之旅對他來說，充滿多層感受，他記得很多細節，多到可以拿來回憶，可惜妻子無法同行，這些遺憾像雪永遠落不停。

就在此次出行的前一年，跟他結縭半甲子、從三灣鄉下來的素樸姑娘，同時也是七個孩子的媽媽，在苗栗南庄舞台唱戲時倒下，送醫急救，開刀氣切，回家休養。她深夜突然不適，捧著從嘴裡不斷噴出的鮮血，彷彿鮮豔的戲妝，衝去與王慶芳說明白，死生契闊哪能說得盡，夫妻相顧無言，萬分驚恐，從此只落得王慶芳心中那份明白了。

老妻過世後那一整年，他掉魂似，心裡空著一塊，懵懵懂懂睡覺吃飯，懵懵懂懂獨自坐在客廳，愧歉這輩子對她脾氣不好，沒好好跟她說過話。或許那些日子的不適與苦楚，失去牽手，彷彿使他感受孫臏剜去膝蓋骨之痛，滾滾紅塵，人生百態，戲裡戲外皆同。

然後，回想那次的雪越下越大，落在異國大地，真像是美麗舞台。

他穿著藍衫走入雪中，獨自一人，永遠記得這片風景。

王慶芳與本文作者甘耀明。（于志旭／攝影）

血脈中戲胞奔流

彭繡靜

> 對彭繡靜（1940-）來說，亂彈戲是藝術，
> 也是生活，戲中的角色像朋友，伴她克服
> 重重難關。

文／張郢忻

重要傳統表演藝術「亂彈戲」保存者
2020 年文化部公告

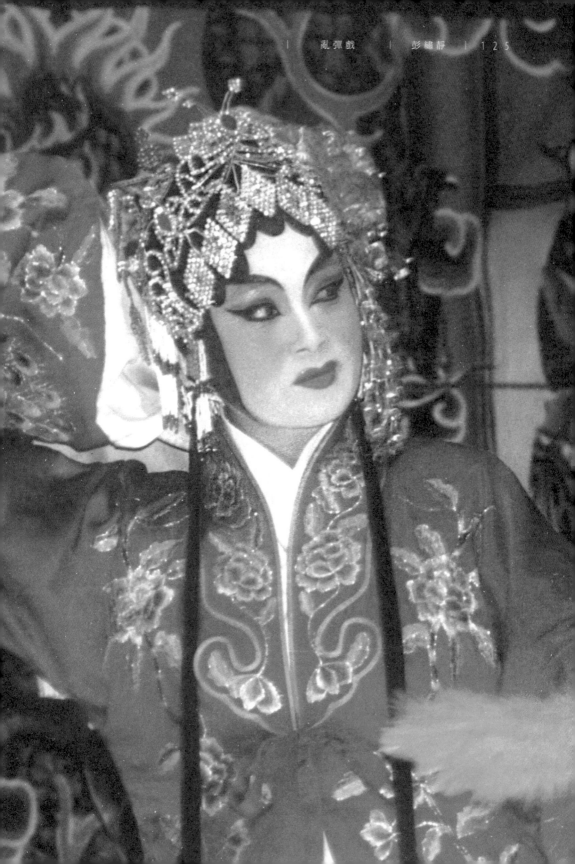

1943 年，桃園大溪一間日式房舍裡，穿著粗布衣的年輕女人正拿著抹布仔細擦拭木頭廊道。紙門拉開，榻榻米上坐著年約三歲的小女孩。她的雙眼圓潤靈動，對著女人的身影笑。另一位穿和服的女人走來，遞給小女孩一片餅乾。小女孩怯生生接過餅乾，用日語說謝謝。

「夫人，謝謝你這麼疼惜繡靜。」跪坐木地板上的女人說，眼神流露欣羨之情。對方是警察夫人，永遠穿著潔淨，身上沒有一絲髒污。

「繡靜真可愛，要是我的女兒就好了。」夫人說。

夫人不只一次明示暗示想領養繡靜。女人想像繡靜穿著和服的可愛模樣，但身為母親實在捨不得孩子。猶豫時，傳來日本戰敗的消息。鄰人勸道，若繡靜跟日本警察回日本，往後再見面就難了。母親咬緊牙根，決心把孩子留在身邊。

真是天生戲骨啊

日子一天天過去，繡靜六歲，家中貧困的處境一直沒有改善。繡靜常跟著姊姊，拿布袋到山上撿拾別人不要的番薯，削去爛根、灑點鹽煮一煮就是一餐。父親決定另覓出路，舉家遷往苗栗大湖鄉。初搬來，母親胃痛難癒，沒錢就醫。為了讓母親治病，繡靜到當地謝姓地主家做查某嫺仔。當時，大湖有一半田地是謝員外的。繡靜喊他「員外」，戲台上都是這麼喊的。

這年八歲，讀小學一年級的繡靜，上學也得揹著員外的孩子。課上到一半，孩子肚子餓哭鬧，就得揹起孩子跑回員外家，好讓孩子喝母奶。「讀書不像讀書。」二年級後不再去學校。唯一讓繡靜暫時逃脫現實的就是看戲。一聽到「阿玉旦仔」來做採茶戲，沒錢買票的繡靜揹孩子在戲院門口等。戲開演後二十分鐘，戲院會放孩子進去看戲。

看著看著，幾個年紀相仿的女孩學起戲台上的小旦唱戲。她們皆因家貧，自小為奴，同病相憐下，成為彼此依靠。姊姊們殷殷告誡年紀

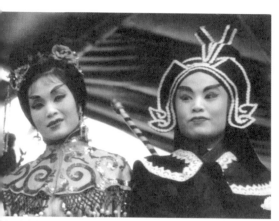

…輕時的彭繡靜（左）。（彭繡靜／提供）

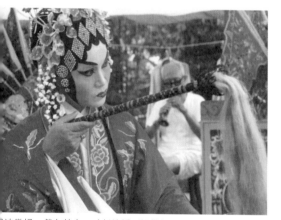

…波微掃，戲在其中。（彭繡靜／提供）

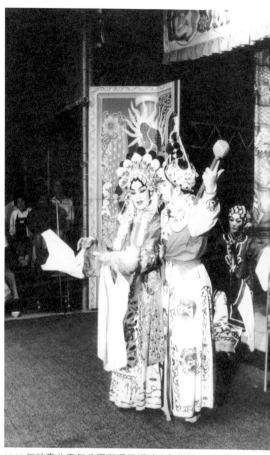

1966 年於臺北青年公園與潘玉嬌（右）搭檔演
出《鬧西河》，飾演蕭翠英成名。（彭繡靜／
提供）

較小的繡靜，千萬要保全自己，不要把肚子搞大。戲台上都有演，員外對丫鬟動手動腳。繡靜這才明白，戲台上演的不只是戲。

隔年，員外夫人過世。繡靜不想再待在員外家。然而，要回家還得先還錢。母親正愁沒錢，草屯亂彈戲班樂天社的楊金水說要收養繡靜。做養女總比做丫鬟好，繡靜從此跟了養母彭玉妹的姓，加入「樂天社」。

樂天社教曲先生呂木川為繡靜「開筆」。先生坐在椅子上拉絃，繡靜意外發現絃音似曾相識。樂曲帶著繡靜回到兒時，隔壁外省老兵日日拉絃唱外江戲，她常跟著哼唱。繡靜深吸一口氣，跟著呂先生拉的曲子唱。「你真的沒學過戲嗎？」呂木川驚訝望著繡靜說：「真是天生戲骨啊。」

二八年華桃花女

呂木川教繡靜演福路戲《探五陽》中的丫鬟，繡靜很快學會。初次登台難免緊張，呂木川怕她聽不慣別人拉的絃，親自上場。繡靜聽著熟悉的絃音，原來急遽跳動的心，漸漸緩和下來，終於順利完成演出。

學習貼旦一年後，開始學習小旦。恰巧國防部邀請樂天社到朴子演出《桃花女鬥周公》，團主見十六歲的繡靜扮相嬌俏，讓她挑大樑飾演桃花女。演完後，阿兵哥掌聲不絕。正值青春年少，年輕阿兵哥休假還追戲班看戲，寫字條託人帶給台上的小旦。繡靜打開一看，上頭寫著：「你叫什麼名字？」

同時間，電視逐漸普及，以內台戲為主的樂天社戲約越來越少。養父不得不為繡靜的未來盤算，他打聽到臺北「新傳興」有位蜘蛛旦仔相當了得，有意讓繡靜向她學習。1957 年，養父決定出班，加入外台戲班「新傳興」。初到臺北，卻驚聞蜘蛛旦仔自縊的噩耗。

蜘蛛旦仔走後，由徒弟大肚旦仔接替當家小旦之位。大肚旦仔本名

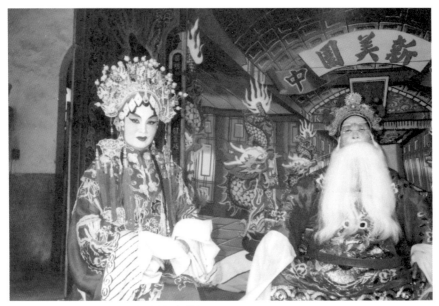

義父王金鳳團長聯袂登臺。（彭繡靜／提供）

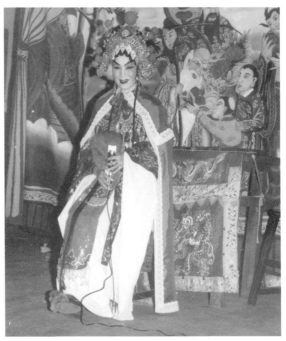

新美園時期演出《鬧西河》，飾演蕭翠英。（彭繡靜／提供）

呂錦繡，長相不算標緻，有雙桃花眼，演出《鬧西河》裡玩賞景致的
「皇娘」蕭翠英，拿起扇子，一個嬌俏駛目箭，讓台下觀眾為之傾倒。
台上的皇娘，下了台後情路卻相當坎坷。先是做人小老婆，受盡大老
婆欺侮。好不容易脫離這段關係，有個男人出現說要讓她招贅。花光
她的錢後，就拋下她和腹中孩子跑了。

錦繡仔為了照顧孩子，只好挺著大肚在戲台上演出。這年，錦繡仔
二十六歲，只比繡靜長八歲。同樣曾為人養女，錦繡仔不擺架子，待
繡靜如姊姊，教她旦行該有的身段與眼神。繡靜很感謝錦繡仔，也為
她的遭遇感到不捨。

抱病登台反受好評

為尋得更多機會，養父再次帶繡靜出班，加入新竹「慶桂春」。慶
桂春團主許吉是養母的老師，許多名角都出自這裡。慶桂春資深旦角
不少，輪不到繡靜出演主角。子弟館見繡靜年輕，向許吉建議：「不
要給老的做，要給少年的做。」紅紙貼賞金，指名要繡靜演《鬧西河》。

出演當日繡靜偏偏發高燒，她向養母說今天可能上不了台。養母大
聲罵道：「發燒？滾水灌下去就好了！」繡靜只好強打精神上台，把
從前自大肚旦仔身上學會的身段在她的舞台上呈現。高燒下的迷離眼
神，在觀眾眼裡卻更顯嫵媚多情。演出大獲好評，陸續有人指名要她
演《鬧西河》。

初嚐走紅滋味的繡靜，被一名子弟德金看上，德金故意與繡靜走得
很近，向外放話要跟繡靜結婚。有人問繡靜是否真要和德金結連理？
繡靜搖頭否認。某次，德金的弟弟拿東西給繡靜吃，繡靜不疑有他，
誰知吃了後竟改口要嫁德金。養父不同意，告訴許吉得先同繡靜的親
娘商量。

養父把繡靜帶回大湖，交給母親照看。母親發現繡靜與往常不同，

說話時眼神呆滯，隨即帶她到廟裡給人「改」。說也奇怪，喝下符水後，繡靜如夢初醒，不再想嫁。許吉受託親自來大湖詢問婚期，繡靜以年紀尚小婉拒。此後，繡靜暫留大湖，幫忙家裡顧化妝品店。

挺著孕肚連演月餘

　　養父家隔壁租給從卓蘭來的木匠，聽說他有意給人招贅。母親告訴繡靜，若跟他結婚，家裡店面能給他開店，繡靜也不用出去演戲受風雨之苦。繡靜心中猶豫，跑去算命。算命先生告訴繡靜：「兩人無夫妻緣，早婚會受苦。」向來孝順的繡靜即使內心不安，最後還是聽母親的話嫁了。

　　婚後不久，丈夫被徵召入伍，家中經濟無著落。繡靜只好賣藥、到中學煮飯，做各種工作養家，還得額外寄錢給在外地的丈夫。有人說她傻，丈夫拿錢在外亂搞怎麼辦？繡靜無奈笑回：「傻人也有傻福吧。」

彭繡靜培育後進不遺餘力，立者李佳鳳，蹲者白子嫻。（彭繡靜／提供）

夫妻倆陸續生下三男一女，幼子兩歲時，繡靜在各方劇團力邀下，加入離家較近的後龍「東社班」。她將孩子交給母親看顧，再次登台賺取家用。儘管亂彈戲已不若從前興盛，但繡靜不放棄，牢牢抓住每個機會，只要登台就卯足了勁演出，讓東社班所到之處總是擠滿觀眾。

有次受嘉義市碧雲軒邀請，在當地五府千歲廟連演一個多月，期間遇到繡靜待產，觀眾仍不讓她離開。4月開始演出，5月17日生產，繡靜挺著臨盆大肚站在台上。孩子滿月，又再續演十棚戲。繡靜不禁想起大肚旦仔。當年只知大肚旦仔遇人不淑，才得挺著孕肚站在戲台上。戲台上女人的辛酸，繡靜此時已能深刻體會。

眼波輪轉鬧西河

二十六歲的繡靜加入「新美園」。從前專演小旦、花旦，到了新美園正式學習正旦，成為王金鳳的關門弟子。王金鳳待她極好，繡靜認他為乾爹。乾爹每年都打黃金贈予繡靜，戲約多打得大一點，戲約少就小一點。

眾多劇碼中，觀眾最常指名繡靜演出《鬧西河》。她扮蕭翠英，林錦盛演阿子達。皇娘命阿子達遞煙來，阿子達偷抽一口，把煙裝進煙管裡恭敬地遞給皇娘。皇娘抽起煙來，眼波輪轉，煙霧渺茫，令台下觀眾如癡如醉。

戲中阿子達把手擺在皇娘胸前，皇娘生氣罵聲「啐！」阿子達做出無辜的表情。「上舞台就無父子，沒天沒地，若不做就做不出神。」繡靜說。兩人演活了皇娘與阿子達，成為絕妙的黃金組合。

這是亂彈戲最後的榮景。舞台上的蕭翠英在林間遊玩打獵，走著走著，老達子、阿子達都不見了。演員老邁凋零，連後台拉絃敲鼓的樂師都消失。在一人的舞台上，鬧熱的《鬧西河》成了孤單的獨角戲。身體大不如前的王金鳳憂慮亂彈戲會失傳，繡靜安慰他：「你不用煩

惱戲會失傳，我身體若健健康康，會繼續傳下去，傳到我不會做為止。」口願講出來就是正話，繡靜謹守承諾。

時時刻刻，無處不戲

1993 年，在王金鳳介紹下，繡靜和新美園演員蘇登旺一同至新竹「振樂軒」指導子弟軒社，開啟教學之路。有人找繡靜教戲，她從不在乎錢多錢少，只要有人願意學，戲可以傳下去。

2023 年春天，我們走進繡靜老師大湖家中，客廳除了擺放聘書、獎狀外，牆上還貼滿學生演出的海報。海報早已褪色，八十三歲的她依舊能一一指認上頭每位學生，訴說學生後來的發展。

對繡靜老師而言，亂彈戲不僅是藝術形式，更是支撐生命的重心。她傾盡一生之力在亂彈戲上，戲中角色亦陪伴她度過人生艱難。臨別時，她往電視前一站，擺出身段，對我們唱：「不遠千里來相逢……。」彷彿再次看見嬌俏的「皇娘」，走進尋常百姓家。戲胞依舊在血脈中奔流，無處不是她的戲台。

彭繡靜擺出身段，輕易就入戲。（吳景騰／攝影）

彭繡靜與本文作者張邘忻。（吳景騰／攝影）

故人聲音未遠離

梨春園北管樂團

> 梨春園北管樂團（1811-）盡力還原兩百多年前的聲音，扮演「源頭」角色，誰都可以進去引水、取水、找靈感。

文／吳曉樂

重要傳統表演藝術「北管音樂」保存者
2009 年文建會（今文化部）公告

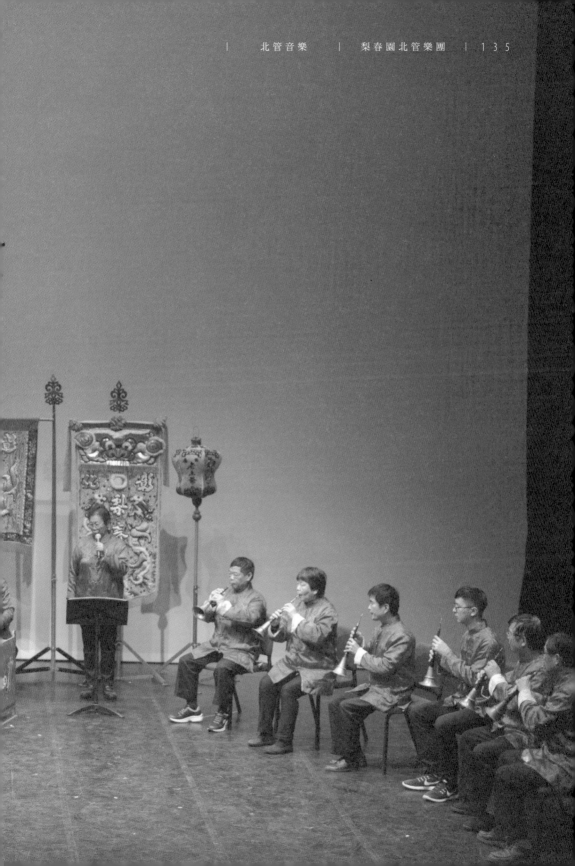

　　要怎麼帶領全臺灣歷史最悠久的藝術團體？這是我在訪談前，寫在簿子裡的第一句話。我們一行人懷著忐忑的心，就著門牌號碼反覆確認，寬敞的店面，一側是樸實的小吃攤位，一側則擺放著一些修車的家私（ke-si），遍尋不著梨春園的招牌。下一秒，團長葉金泉現身，帶領我們穿過店面，來至房屋後方的狹長隔間。

　　一入門，神明桌上供奉著西秦王爺。因應梨春園整修五百多天，團長的自宅作成了臨時行館，梨春園正廳的西秦王爺也跟著團長暫時「移駕」。葉金泉解釋，他本業是修車，父親葉阿木是負責梨春園館務的館主，也是北管知名的藝師，擅長細曲。當年，父親老邁，梨春園一時群龍無首，葉金泉也因年紀漸增，收起修車業務，在父親跟藝師的期盼下，接下這重任。

拚場拚館不輸陣

　　葉金泉說，之所以由他出面，一是他從小看著那些老的（lāu-e）長大，知曉他們脾氣，一是他對梨春園的典故瞭若指掌。他口中的lāu-e，指的自然是藝師。至於我們見到的小吃攤，則是家中人口眾多，他想說做點簡單的小吃生意，不求盈利，至少養足兒孫。在葉金泉介紹時，穿著制服的孫子們陸續入座，而他們的阿媽，葉金泉夫人，葉周惠珍女士俐落地為他們張羅晚飯。

　　配合文資局傳習計畫期末展演，這次訪談延至四月。聽到期末展演，葉金泉的表情頓時生動了起來，說「直播」帶給梨春園莫大的壓力。話鋒一轉，葉金泉也承認，這個要求成了學員們自發練習的動力，理由無他，怎麼樣也不能砸了梨春園兩百多年的招牌。

　　順著這個勢，我追問葉金泉最有印象的事，他歪著頭，想了一下，說「老一輩人說民國四十幾年的時候，集樂軒跟梨春園的拚場」（第一屆民選的彰化縣長陳錫卿於1951年上任時，地方上的北管館閣接

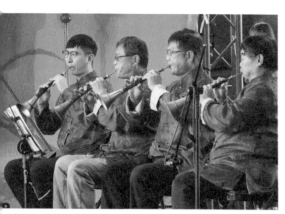

來秋去，梨春園管絃四時不斷。

2017 年梨春園北管樂團到新竹都城隍廟拜館交流。

春園的資深藝師，右為「土龍仙」楊茂基。（蔡高來河／攝影）

春園北管樂團資深團員，右二為陳助麟藝師。

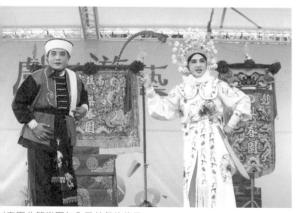

春園北管樂團加入子弟戲的傳承。

梨春園在曲館團練。

龍演出三天三夜，所謂「輸人毋輸陣」，當時彰化最大的梨春園、集樂軒，拚場也拚館，為了拚面子，軒、園各自「落人」（làu-lâng）增援，最後不相上下，由消防局出動消防車用水柱驅趕才喊停。參見曾蘭淑〈北管臺灣調，漢陽北管劇團＋梨春園〉，《臺灣光華雜誌》，2023/2）。

面對挑戰敬重時間

話匣子欲開未開，我起身逡巡著辦公室的一切，挖掘素材。不多時，我指著牆壁上掛起的一張裱框的相片，葉團長慢慢湊過來，解釋，這是陳助麟老師，因為他手長腳長，所以我們也叫他躼跤先（lò-kha-sian）」。說到陳助麟，可不能忽略另外兩位台柱，陳景星跟陳國樑，巧合的是，三人各差一歲，生肖分屬猴雞狗。

葉金泉說，即使三位藝師打小看著彼此長大，仍有吵得不可開交的時刻。我問，這個情形，團長該怎麼動作？葉金泉果斷地回答，什麼也不能做。一旦有了動作，再怎麼中性，都可能被解釋為對一方的偏袒。但，葉金泉笑了笑，說，萬幸的是，他們第二天就沒事了，沒有隔夜仇的。

談到這些近年先後仙逝的 lāu-e，葉金泉語速緩了下來，眼神也滲進一抹念舊的色彩。梨春園的歷史悠久，這意味著許多藝師已走完人生最後一程。一次次的「送別」，是否也讓葉金泉動念尋找團長繼任者，他已證明這個職位的要求不在北管技藝，而是箇中人情義理的拿捏，有誰如當年的他熟稔梨春園的一切？葉金泉答得婉轉含蓄。梨春園在浪潮的沖洗下好不容易站穩腳步，他已擬出雛型，但這雛形仍需取得團員的共識。至於他胸中勾勒的輪廓為何，我想，不妨再次回到梨春園的精神：對時間的敬重。

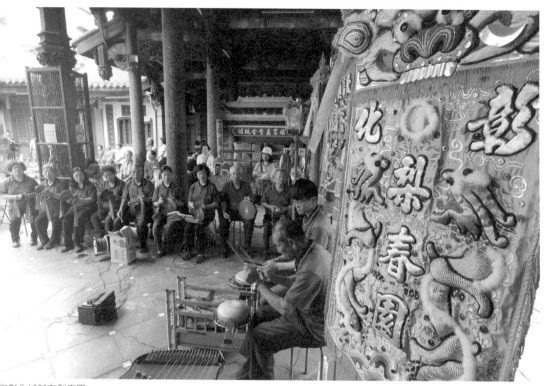

有彰化城就有梨春園。

梨春園的新生代，左起陳瑾毓、丁郁艷、陳柔樺、楊雅慧。（蔡高來河／攝影）

百年梨春園需要新血不斷加入。

「大媽館」傳揚兩百年

2009 年起，梨春園獲得政府委託，執行傳習計畫與推廣巡迴演出、拜館交流、古禮復振等計畫。為了因應複雜的業務，葉團長與時俱進，成為 Line 的忠實用戶。他打趣道，一早醒來就是不停歇地發送早安圖，凝聚梨春園的向心力，也跟其他館閣培養感情。葉妻葉周惠珍十幾年前就加入學習北管的行列，她引述林茂賢教授的玩笑：「連夫人都在學，如今只剩你這團長還沒下海了。」葉團長舉起手機，不疾不徐喊冤，「妳看我每天要處理的事情這麼多，哪有時間學。」

葉團長指著身上印有「南瑤宮」的粉紅色 T-shirt 問：「知道我們跟南瑤宮的關係吧？」要談梨春園，就難以略過南瑤宮，1814 年南瑤宮隨駕信徒建立媽祖會組織——老大媽會，有論者稱其為「臺灣第一進香團」。梨春園是南瑤宮老大媽會的駕前曲館，因此得「大媽館」之名。梨春園多以南瑤宮的粉紅色 T-shirt 為約定穿著，幾年前，葉金泉認為梨春園也應有自己的特色，訂製了繡有梨春園三個字的背心，套在 T-shirt 上，顧此卻又不失彼，可說面面俱到。

團練是梨春園的日常，也是文化實力的累積。在毫無準備之下，我在南北管戲曲館被樂器齊發的高亢音量給嚇得倒退幾步，團員們卻面不改色，陶醉於音樂之中。中場休息，我指著自己的耳朵說仍有嗡嗡鳴響，團員聞言笑開了眼，說一開始他們的反應也跟我一樣，一次、兩次，思緒被轉移至音樂的起伏跟變化，就忘了分貝的影響。這恰好顯示北管跟南管的差異，北管適合在戶外，在寬敞的空間中自在地捕捉這熱鬧的聲色；南管則多弦樂，適宜坐在室內聆聽。

自助他助新血加入

藝師們又說，一個禮拜五、六天的團練不成問題，反而一天不來梨

春園，就覺得不對勁。曲館不僅可切磋音樂，也是重要的社交場所。稍加環視，不難察覺梨春園成員的年紀分布有一斷層，團員年紀多半六十歲以上，另有一小批三十歲上下，遍尋不著「中間分子」。一方面可歸因於團長所說的，過了五十歲才會在梨春園定（tīng）下來，那時工作、育兒的壓力相對舒緩，可以應付如此密集、規律的團練。另一方面則凸顯了臺灣從農業社會轉型成工業社會，娛樂日益多元，北管式微的趨勢。

　　早在葉阿木、陳助麟主事時期，團員流失就是一個問題。這幾年來，梨春園「自助」，寒暑假舉辦為期一至兩週的北管工作坊，學員全天沉浸於北管生活，從中獲得刺激跟啟發；又獲得「他助」，由學界引介新血。我訪問了「年輕組」的四位團員，陳柔樺、楊雅慧、丁郁艷和陳瑾毓，他們正好展示了梨春園引進新血的兩種路徑。

　　陳柔樺、楊雅慧就讀南藝大民族音樂所期間，在師長引介下知悉梨春園，本意是為了論文研究，接觸後產生了濃厚的興趣，進而加入梨春園。丁郁艷就讀梨春園鄰近的高中，主修國樂，對嗩吶很是好奇，因此報名工作坊。陳瑾毓則是從研習班取得梨春園的入場券。他們說，年齡落差有時的確雞同鴨講，但更多時候他們在梨春園感受到大家庭式的照顧。也認為梨春園受國家委任傳習的重擔，首要之務就是「保存」，他們要竭盡所能還原兩百多年前的聲音。

歡迎來引水取水

　　陳柔樺將梨春園比擬為「源頭」，任何人都可以來梨春園引水、取水、找尋靈感。若梨春園守住了源頭的純粹，後人也能明白自己是在怎樣的基礎上，進行翻轉、發想新花樣。許多研究均指出，梨春園最貴重的資產在於珍藏的兩百多本戲曲抄本，團員們用來練習的「北管傳習教本」卻是自編教材，那是八十六歲的楊茂基老師一個字一個字

敲鍵盤敲打成的。

再次地，我感受到梨春園「薪火相傳」的緊迫性，擁有記憶跟技藝的藝師們年事已高，而北管博大精深，年輕團員雖然已有十來年資歷，仍時常在與藝師互動的過程中，領悟到傳統藝術只可意會、難以言傳的鋩角（mê-kak），如此想來，立即領會為什麼年輕團員們談到老一輩的藝師，時常顯露「如有一寶」的真情。

「有彰化城就有梨春園。」可能有人對這句俗諺一頭霧水，年輕團員們也注意到這點，他們的經驗是有地緣才留得久，因此重建地緣聯繫是他們努力的方向之一。

幾年前，他們提議「梨春園曲館鬧元宵」，因是前所未有的嘗試，花了點心力才說服團長跟老一輩的藝師們。最終，出陣夜訪南瑤宮，梨春園煮湯圓與民共享，種種親切的安排，果然吸引許多市民一睹梨春園的風采。

丁郁艷說，她在學習北管音樂的日子裡，屢屢意識到自己也在學習歷史和文化，北管音樂反映了從前「日出而作，日落而息」的人們如何消遣，如何信仰，如何互助，所以學習北管就是在自己立足的土地扎根。從團長到藝師，「大人們」在議事時，金錢很少是主要的考量，他們更看重背後的意義。丁郁艷認為這樣的文化對她而言「很療癒」。她可以暫時從高度競爭、商業化的現代環境得到喘息的餘裕。

故人聲音從未遠離

與年輕團員相談時，葉金泉與夫人就在一旁坐著，全神聆聽，不時帶點讚許地點頭、微笑。這呼應了團員對葉金泉的形容，既是梨春園的團長，也是照三餐噓寒問暖的阿公。年輕團員不時彼此調侃，引用林茂賢教授的形容，說自己是得了「子弟癌」才對北管如此義無反顧，在我眼中讓他們「病重不能起」的，也包括成員之間綿密的情誼。

　　回到最初的問題，要怎麼帶領全臺灣歷史最悠久的藝術團體？我想要把鏡頭再次拉回那個略顯侷促的臨時行館，在我端詳著西秦王爺時，葉團長主動提到，他每日祭拜兩回，祭拜時都會播放從前父親受邀所錄製的曲目。

　　我問能否能讓我親睹，以為將見到傳說中的三十六張黑膠唱片，豈料葉金泉拿出一疊 DVD。細問之後，相關唱曲都在學者協助下數位化了。葉團長微瞇起眼，伸出食指說：「妳聽，這是我爸的聲音。」我豎耳傾聽，很快地我察覺到勾動思緒的並非葉阿木的唱曲有多麼出色（但這顯然無庸置疑），而是葉金泉每天都在父親唱曲陪伴下，度過晨昏十五分鐘。

　　這大概是梨春園試圖交出的故事——你聽，故人的聲音從未遠離。

梨春園團長葉金泉與本文作者吳曉樂。（蔡高來河／攝影）

當代大音全能樂師

邱火榮

" 邱火榮（1934-）精通胡琴、嗩吶、鑼鼓，還擅長薩克斯風，除了北管，也在歌仔戲、布袋戲團擔任樂師，是少見的全能樂師

文／李豐楙

重要傳統表演藝術「北管音樂」保存者
2014 年文化部公告

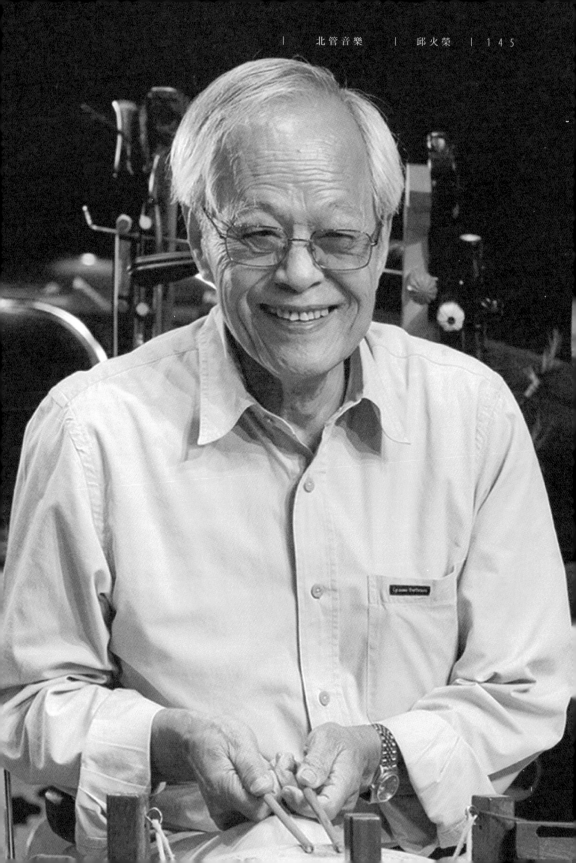

在新北八里的山邊見到邱火榮先生，多年不見他已經老了，記得當初無垢舞蹈劇場請我上場，我覺得不合，結果就請邱先生開場，演得恰如其份。直到這次才再約好訪談，交換名片後一看，既覺欣慰卻也惘然。他的身分既是國家重要傳統表演藝術北管音樂保存者，也是國立臺北藝術大學名譽博士。二者集於一身，可謂一代藝師的榮耀，學界的肯定足堪告慰。

時代的欣慰與惘然

見面之前既細讀他女兒邱婷所寫的傳記，訪談之行即可求證：在變動時代一代藝師的藝術生命。看到「名譽博士」的榮銜頓感欣慰，文化單位從文建會擴大為文化部，起步雖晚，在臺灣社會的急遽變化中，卻適時接受日本的「文化財」觀念，既保護藝人、也保存傳統技藝，諸如薪傳獎、人間國寶之類，邱先生在北管界當之無愧。代表一個跨越世代，從日本時代到國民政府時代，經歷躲空襲直到戰後，在物力維艱中傳承傳統的技藝。

這個變動時代值得「欣慰」，在技藝傳承而造就一代人才，歷經太平洋戰爭末期的困頓，而後迎來戰後的榮景：廟會、節慶，從飽受壓抑到興旺一時，民間曲藝正紮根於此。廟口演戲作為文化載體，就像我調查的道壇行儀：一在廟內、另一則在廟前，戰後百花齊放、人才輩出，二者都扮演傳承、傳授的橋樑，這種時代際遇可說空前，且可能絕後。

但為何又覺「惘然」？名片上欠缺另一頭銜：北藝大「兼任講師」。在訪談過程中陪伴在旁的研究生，就是接受他指導的學生，既傳習技藝也撰寫論文，如是完成薪傳的使命。在邱婷的詳細紀錄下，北藝大創立傳統音樂系後，邱先生既因專業而獲聘，也使他決心轉向教學的傳承。他說教課最多時常達十節以上，從嗩吶、弦仔乃至牌子、唱腔、

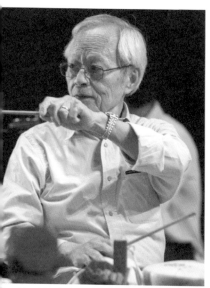

次、拉、打，各種樂器邱火榮無不精通。

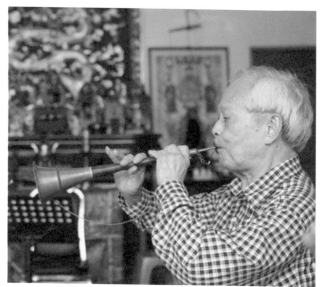

在臺北木偶劇團傳習示範。

以樂音帶領舞台的情感流動。

扮仙，樣樣俱有，卻始終兼任而非專任！在行內都公認他的技藝精湛、經驗豐富，擔任多種多樣的後場：掌中戲、歌仔戲、亂彈班，乃至出入數個現代藝術團體。目前右手不便，即因太忙而小中風，一直仍在努力的復健中。

這種情況既有責任在身，也是為了生活，曾有一段時間南北奔波：南到南藝大，中即應彰化軒社之邀擔任指導，北則任教於北藝大。既為制度所限僅能兼任，身為北管音樂保存者的國家藝師，年長之後、尤其晚年，僅能藉此糊口，言談之間雖是有心傳藝，現實如此難免也感「惘然」！

十七歲「囡仔先」

在邱先生身上可以看到一代藝人的縮影，這種經驗就像我理解中的道壇道士，南北各地都有傑出的道長，乃是形勢下造就的一代人才，既有外在形勢也有內在條件。北管音樂就像保存道教音樂一樣，都與公私儀式密切相關，在日本時代受到政府管制，中日戰爭爆發後到太平洋戰爭末期，從廟會節慶到吉凶諸儀備受限制，北管曲藝也在「禁鼓樂」之列，不接受「皇民化」戲劇就少有演出的機會，也就缺少上場的舞台。

他的父母及其幼年，剛好碰上這個「非常時」，在日本時代的末期只能完成小學五年教育，而後疏開生活艱苦備嚐。幸得母親邱海妹趁此機會啟蒙，傳授的技藝既唱唸工尺譜也操作椰胡。等到戰後形勢變化，廟會節慶恢復自由，國民政府雖不提倡也未禁止，公私儀式競相舉辦，形成許多演出的機會。但還有另一個原因，就是跨越世代的語言問題，邱先生整理曲譜雖寫得方正，卻自謙學歷不高，沒有機會接受注音符號的「國語」教育。正因如此，反而促使他及早投入亂彈班，在戰後紛紛組團的熱潮中獲得訓練。

在這樣的時代機遇中，正值青少年期的他，吸收力特強，本身也有極佳的音樂天賦，先跟隨母親參加戲班，而後追隨父親林朝成到臺中教導「永樂軒」，十四歲參與子弟軒社活動，十五歲開始職業生涯。轉變的契機就是隨父母到臺北教館，在機緣湊巧下，十七歲就受聘指導金海利，成為大家口中的「囡仔先」。

出道既早，從業餘子弟班轉變為專業藝人，使他有機會參與北部著名的布袋戲班，早期是「亦宛然」、後來的「小西園」，當時接觸的都是一時好手，這種難得的機緣，使他多歷後場遍經磨練，得以熟悉諸般樂器、尤其年紀輕輕就坐上頭手鼓的位置。

在訪談中他自得地回憶這一段，讓他既可多學又能發揮，在這種經驗中學習力既強，興趣也廣，所學還擴及京劇（如侯佑宗等）、廣東音樂乃至西方管樂（如蔡義等）。另一關鍵就是締婚亂彈嬌，夫妻前後場方便搭配，甚至組團演出，女兒邱婷也曾參與其中。

邱火榮為傳承技藝費盡心力。

與潘玉嬌一起排練。

一代藝師因緣具足

戰後面對現代化潮流的大勢所趨，官方亟需與時俱進，文建會執行的文化政策，諸如薪傳獎、民族藝師，乃至國家劇院、文藝季等，他都有份，既獲得官方的肯定，公家或民間藝術團體也紛紛邀請，夫妻兩人俱有：國家實驗國樂團、臺北市立國樂團；采風樂坊、江之翠、朱宗慶打擊樂團等。他的投入既深，能力也發揮至極，在戰後世代中方能脫穎而出，這就是時勢與英雄相互造就的充足條件，因緣具足才會造就一代藝師。

在北藝大、南藝大的聘用期間，邱先生身在其中也感觸良深，既珍惜機會傳授五、六十年來的寶貴經驗，卻也難免感慨文化部、教育部對待藝師的態度，這個工作環境使他有些惘然：如何和相關部會合作？如何配合現代體制的學院教學？

在民間藝人中能像他一樣，受邀出國表演傳統藝術，其實機會不多。他合作的團體有許多是我熟識的：官方的文建會，民間如林麗珍的舞團，尤其中華民俗藝術基金會許常惠教授等，由於參與的團體特別優異，在海外的演出效應也深獲好評，諸如亞維儂藝術節、意象音樂節等。

正因如此，反而激使他繫念如何傳承技藝。這一代可說是有幸，就是國家既有警覺，傳統技藝若不關注恐有流失之虞，亟需保存其人及其文化資產。這些團體官民俱有，而亟需官方提供資源：政府單位如國立傳統藝術中心、彰化縣北管實驗樂團；教育團體有臺灣戲曲學院、臺灣藝術學院國樂系，乃至 90 年代後加入的北藝大、南藝大等，這些團體均曾參與，可說是北管音樂的代表人。

小中風前，工作既繁重又忙碌，原因就是亟想完成的志業：一即整理夙所熟悉的工尺譜、劇詞，以便保存方便將來使用，女兒邱婷就是多方配合的助力，讓他感到無比的欣慰。二則是教學傳承，早期

也有拜師的，如王清松、鄭榮興、林永志等；但此後他關心的是培訓後場人才，從藝生到研究生俱有。在訪談中一再強調實際演出的經驗，南藝大傳習的是七年制，南北奔波雖說辛苦，但他卻備感欣慰。在時代的跨越中，他常慨嘆未能受到完整的教育，故特別重視學院傳藝是否有成。

心心念念傳承技藝

　　在學院內進行傳承計畫，邱先生頗有感觸，由於社會環境丕變，民間軒社傳承不易，而決定轉向學院的教學體制，這是現實環境下不得已的選擇。而實際面臨的真實情況，就是如何適應西樂出身的主導者，由於大多留學歐美歸來的，他及女兒邱婷所關心的，就是他們如何看待北管一類傳統藝術？

　　還有另一情況就是傳統音樂中，既有南管也有北管，主其事者各有偏好，邱先生既以北管見長，在行內備受推崇，吳宗憲認為短時間不太可能出現這種全才！林麗珍合作後也認為他兼具臨場、敬業及演奏造詣。在當代學院體制內他應該如何才能發揮？邱先生感慨學員亟需的舞台歷練，一代北管藝師就像其他藝師一樣，面對諸般情況的不少挑戰。

　　邱婷提及一件小事，就是當代音樂創作融入傳統藝術元素，就像北管協奏曲一類，邱先生既有幸獲邀演出，但到底如何配合？怎樣掛名方才合宜？他曾多次參與海外的國際表演，諸般情況並不陌生，在北藝大兼課期間，使他有機會與同仁相處，並以民間藝師的身分投入其中，並以指導後進作為己任，難免會有迷惘之感，這種教學環境讓他深刻體會到，作為技術教師與學院體制相融／容，才能得宜的傳授技藝。在諸多變化中他始終隨遇而安！這種體驗既真實也現實，這是讓他既感欣慰卻也惘然的原因。

在訪談中即可體會邱婷撰寫父親的傳記，在前言感慨作為一位民間藝人，既是「宿命」也可說是承「天命」。這種命運歸結了兩代藝人的命運：林朝成（1908-1970）與邱海妹（1912-1993）、邱火榮（1934-）與潘玉嬌（1936-）。他的出身並非寒微，邱家曾有田產數十公頃，在政府實施土地政策下不得不變，三七五減租、耕者有其田等，致使他的生涯發生變化，不變的就是藝術的天份與執著。

邱婷曾對傳統的社會分類感到不平，吹鼓吹僅列在「下九流」！但社會觀念卻也與時俱進，當代北管既列為傳統文化資產，他本人也得授「名譽博士」的榮銜，這是前一代難以想像的。既在學院肩負傳習技藝之任，在訪談時旁觀他細心指導研究生操琴，就像自己的孩子一樣，為了完成這種天命，志業就是將一生所學盡付下一代。

大音不必希聲

他略有感慨的提及往事，奔波江湖難免勞累，但學生、軒社的肯定，讓他的內心備感欣慰，一代好手吹拉彈打樣樣精通，在晚年卻是右手不便，但傳藝之心永遠不變。邱婷在傳記中傳達的既感傷又感慨：在臺北租屋三十年後，才在蘆州買下一間特拍的五樓公寓，一代藝師差可宜居，也難免有些悵然。而他始終不失其曠達與幽默，在北管音樂傳習計畫教學所在的八里山邊鐵皮屋內，他每次就須從蘆州趕過來，卻笑著解釋：這樣鑼鼓、嗩吶再大聲，也不會吵到人家！

兩代藝師參與演出，從廟口搬演到國際舞台、從指導軒社到大學兼職，這個世代傳藝都是用聽的；而下一世代則習慣用看的，從聽覺到視覺、從工尺譜到五線譜，這種藝術生涯的變化，乃是大時代的大勢所趨，並非個人可以抗拒。

邱先生意志堅定，縱使右手不良於操作，卻仍用心指導，仔細糾正藝生的細微動作，這就是「薪傳」的真諦。他一生所經歷的可說是傳

統藝術的歷史標誌；其實不止於此，他的父母、妻子及女兒全家投入，無怨無悔、抑或感覺迷惘？此中心緒外人難以盡悉，但有一點值得肯定的，就是邱婷「身為一個文字工作者」，既能為父親作傳，也為母親留下精彩的一生，都是由文化部相關單位所出版的。

　　夫妻兩人生平故事既多，不管怎樣，有一個明確的事實，就是同時俱列國家級的人物傳記，這等殊榮並非易事，縱使政治人物或學者專家也極罕見。在強調薪傳的當代情境中，其實傳統藝術不再是「希聲」，邱先生乃至邱家整體的藝術奉獻，從廟口到藝術殿堂，嗩吶或鑼鼓始終是「大音」，不管是宿命抑或天命，聲音既是宏大，而能應時應運而現，凡此種種實乃拜時代改變之賜，也為邱家彌補一些小幸吧。

王文化部文化資產園區辦理傳習成果演出。

邱火榮與本文作者李豐楙。（吳景騰／攝影）

千載清音任迢迢

林吳素霞

> 林吳素霞（1947-）出身南管世家，童稚時就展現戲曲天分，加上努力不懈，如海綿般吸收戲曲之藝，功力累積一甲子，成就斐然。

文／吳曉樂

重要傳統表演藝術「南管戲曲」保存者
2010 年文建會（今文化部）公告

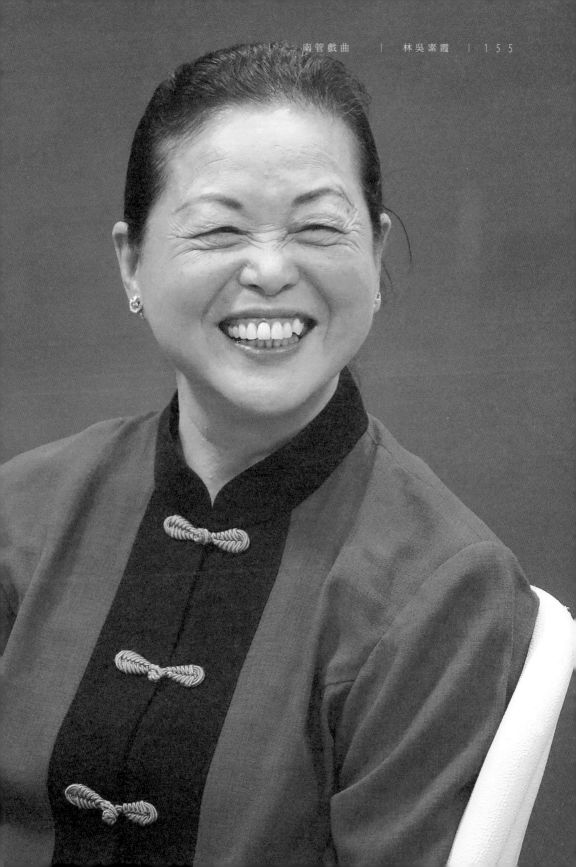

南管世家名副其實

吳素霞的父母生有五個小孩，她排行老三。自幼，吳素霞常陪伴奶奶參與廟會活動，對《陳三五娘》留下印象。四歲那年，她在遊戲時不自覺哼起「陳三白賊」，引起父親吳再全的注意。從此，父親成了吳素霞在南管音樂最初、也最重要的啟蒙。吳再全是南管名師，精熟南管指、曲，未滿二十歲就被邀請至東港鳳翔閣執教，故有「囝仔全」之美名。再往上追溯，祖父吳陳塗是臺南南聲社創館館員，吳素霞可說是出生在名副其實的南管世家。

吳再全自從察覺女兒的才華，不時指點女兒的學習。吳素霞四歲學唱腔，八歲學「下四管」的敲擊樂器，十歲學琵琶及三弦，也時常跟著父親前往振聲社、南聲社等館閣、或弦友家中，互相交流，年紀輕輕，奠定扎實基礎。小學五年級，班上兩位同學因生涯規劃，不再升學，轉往臺南保安宮，跟興南社請來的徐祥老師學七子戲。每逢課餘，吳素霞就去看同學們排戲，角色身上簇新的戲服、身段、科步，在在令她看得目不轉睛，不禁心生嚮往。她說，一生與南管難分難捨，家庭的潛移默化固然功不可沒，但當年見識到的舞台景色，彷彿在內心種下一顆種子，亦是貴重的啟發。

國中三年級下學期，吳素霞對數理科很是頭痛，索性請假，日子一久演變成休學，而這個無心的舉止，竟為她迎來人生轉捩點。1963 年，著名的南管戲藝師李祥石，受南管僑社董事會委託來臺招生，臺南南聲社與臺北閩南樂府出手相助。吳素霞在南聲社社員伍約翰夫婦的推薦下，參加了臺灣首度由館閣主導的小梨園培訓班。聞訊，母親跟姊姊立即跳出來反對，母親堅持「父母無聲勢，送囝去學戲」，姊姊吳玉英小學期間都在躲空襲，戰爭結束後，以裁縫為一技之長，她希望妹妹能以師專或護專為目標。

最終，父親向南聲社理事長林長倫徵詢，確認這「不是一般的戲班」，

林吳素霞曾為「十三金釵」之一。

2010 年於重要傳統藝術保存者授證典禮前的記者會演出。

且有兩年期限，轉而支持林吳素霞，並說服妻女接受。包括吳素霞，最終共計招募十四位弦友子女，由李祥石與臺灣梨園戲著名演師徐祥共同指導。數年後，蒙吳春熙教授抬愛，譽為「十三金釵」（一名學員不幸早逝）。受訪時，她打趣說道，學員們花了一點時間，才適應這響亮的頭銜。

十三金釵風靡南洋

　　南管音樂是坐部唱奏，南管戲是結合歌、舞、戲劇的表演，除了音色，也注重表情跟身段。培訓期間，主要由徐祥口述劇本、音樂，李祥石協助排戲，南聲社跟閩南樂府的弦友或教唱，或擔任後場伴奏。學戲有一規矩是「老師指派的行當，不能任意跨越」。

　　以吳素霞為例，她是旦角，只能抄旦角的樂譜跟劇本段落。學戲之前，吳素霞已有曲目唱奏的經驗，學習自然比其他學員有效率。然而她並未就此閒散下來，而是起身協助其他學員，或提詞，或轉身幫腔，不知不覺間，也熟悉了其他學員的角色，整齣戲因而深刻烙印在她的腦海。往後的歲月，吳素霞依然保有著此一習慣，不演戲的時刻，她就在後場演奏、打鑼拍、或觀察足鼓領奏的技巧，不錯放任一學習良機。

　　1965年，十三金釵前往菲律賓華光戲院公演，一待就是四個月。林吳素霞說起一段有趣的插曲。離鄉背井，偶爾嘴饞得不得了，偏偏當地守衛講他加祿語（Wikang Tagalog），語言並不相通，該怎麼辦呢？她靈機一動，畫圖。她說，有一次好想吃燒雞，就在紙上畫了燒雞，交給守衛，再透過比手畫腳，讓對方明白數量。他們沒有忘記「有福同享」的道理，計算時也帶上守衛的一份。在異鄉大啖美食，林吳素霞時而憶述，時而莞爾一笑。

　　自菲律賓返臺，這個組織完成了階段性任務，就此解散，金釵們各自由家人接回，兩年的朝夕相處彷彿一場幻夢。日後，人們細細研究這段

往事，愈發肯認十三金釵之可貴，既為普羅大眾跟南管戲牽線，也及時防止梨園戲人才流失。

臺灣首位女館先生

南管音樂跟南管戲雖然系出同源，實則涇渭分明。林吳素霞屢屢強調，南管人絕不教唱戲，因其觸犯了「南管人不碰下九流」的誡命。她分享一個輾轉聽聞的故事：一位廈門的南管人教了藝旦唱曲，從此再也不受弦友待見。

十三金釵若要成形，必然得經歷轉念和變通，否則南管人絕不輕易放任子女去學唱戲。像是林長倫跟吳再全擔保，這只是一時消遣，絕非未來正業，即屬明例。也因眾人的成全，南管曲館跟戲班，弦友子弟跟演員，才有了一次珍貴的相融。

不過，界線仍隱約可辨，林吳素霞回憶，徐祥老師在戲班是出了名的嚴師、壞脾氣，但他鮮少怒斥十三金釵，遑論體罰，這表示徐祥老師內心也做了區別，十三金釵是弦友子弟，不能照搬戲班的生態。

按照約定，完成了公演，吳素霞理應繼續升學，但她早把課程忘得精光。姊姊索性請她在裁縫跟美髮二選一，吳素霞思及布料一旦剪壞，實在賠不起，於是成為美髮學徒，偶爾也擔任會計。工作之餘，她照樣跟弦友一起迌迌南管。

1966 年，李祥石的劇本因故遭沒收，他再次求助林長倫。林長倫這回找來徐祥跟吳素霞，前者口述，後者整理。無形之中，吳素霞對南管戲有了更全面的理解。翌年，清水的清雅樂府招募了一批女性學員，林長倫推薦吳素霞前往教館，「臺灣第一位女館先生」由此而來。不過她提醒學者曾告知，麻豆群英社於 1960 年曾聘請鹽水清平社的李樣老師教館一年。

舞台上的戲服、身段、科步令兒時的林吳素霞目不轉睛，後來她也練到出神入化。

迢迢南管樂此不疲

前往清水之前，吳素霞已與住在左營的林正介訂下婚約，有人勸她乾脆留在臺南，專心待嫁。她說選擇前往清水教館，再次證實了自己叛逆的個性。六個月後，按照計畫，吳素霞返回臺南準備婚事。離開清水的那一天，她記得很清楚，有些已當了阿嬤的學員，為女兒辦嫁妝似地，給她準備了兩大口皮箱，裡頭滿是禮物，見狀，吳素霞也是離情依依，她與清水樂府的特殊緣分，似乎預告她日後會再回到此地教館。

二十一歲那年，吳素霞嫁至左營，冠上夫姓，從此為「林吳素霞」。夫婿林正介，祖父林得是左營集賢堂館東，亦是地區有名的漢醫。吳素霞十歲時，跟姊姊一同搭乘火車至左營，給正在集賢堂教館的父親送去衣物，因而結識長七歲的林正介。吳素霞升上高年級以後，與林正介魚雁往返，此事母親、姊姊皆知，唯獨父親吳再全不知。林正介是吳再全的得意門生，但談到兒女情長，吳再全難免介意林正介身體虛弱的事實，只是小倆口情深意重，吳再全再三思量，仍答應了這門親事。

說起先夫，林吳素霞的聲腔滲入一抹懷念與仰慕。林正介南管造詣頗精，書畫成就也高，可惜飽受遺傳性痛風，胃出血等宿疾所苦。婚後，夫妻時常一同迢迢南管，日子和樂融洽。長子出生不久，林吳素霞在夫家同意下，前往高雄蚵仔寮通安社教學，起初教唱曲，後來也教南管戲。1970 年到 1979 年之間，林吳素霞或從事美髮，或至楠梓加工出口區上班，稍有餘裕，就去教館，也曾協同夫婿與弦友，跟著李祥石赴菲律賓演出。

應臺灣省交響樂團邀請，林吳素霞開始錄製曲目，這些紀錄成了她日後不可或缺的教學材料。1980 年，她前往鹿港聚英社教南管戲，「系

統化教學」的點子逐步在腦中成形。1981 年，林正介在呂錘寬教授推薦下，前往新民商工南管社與書法社任教。1983 年，吳女士北上探視先生，陪同新民商工董事劉昭慧夫婦一齊前往清雅樂府，聆賞南管音樂。在地耆老向林吳素霞提議不妨回來教館，也可就近照顧先生。林吳素霞認為很有道理，舉家至清水定居，住在館員黃麗淑娘家的三樓。原本計畫只待兩年，豈料一待就是十六年。

人合，心和，樂成

1988 年，林吳素霞緊跟李祥石老師的腳步，獲頒教育部第四屆「民族藝術戲劇類」薪傳獎。此後，戲曲製作與演出邀約不斷，如受行政院文建會委託，製作《留鞋記》、《陳三五娘》等。一來一往間，林吳素霞跟清雅樂府的歧異隱約浮現，林吳素霞不禁思索，「館先生」的定位是否侷限了她的伸展？她是否應開創自己的館閣？為此，她徵詢觀音媽

年「十三金釵」之一的林吳素霞
今是「人間國寶」。

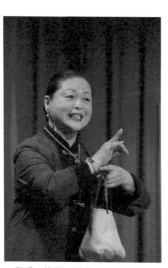

一舉手一投足，都是一甲子功力。

在文資局的「向大師學習體驗營」
示範足鼓。

多次，初始，得到的指示均是「時候未到」。

　　林吳素霞耐心等候，終於得到聖筊，1993 年，合和藝苑於沙鹿落腳。林吳素霞解釋命名由來，閩南語讀音為 hām-hê，先合（hām）再和（hê），同在一個屋簷下，人要合，心要和，樂才能完成。如今，林吳素霞仍在彰化縣文化局、國立臺北藝術大學傳統音樂系等單位任教，文資局傳習計畫亦栽培出眾多結業藝生。假設這一批批藝生是「開枝」，林吳素霞期盼後續的「散葉」也能平安順遂，更多人加入欣賞南管、迌迌南管的行列。

　　另一方面，林吳素霞曾出訪義大利、法國、澳洲、美國等地，對於文化之間如何交流、對話，深有領略。她說，我們出國旅行，也會好奇當地的傳統藝術，外國人來臺灣，何嘗不是如此？可惜如今缺少一個平台去連結雙方的供需。她提議，若政府出面，在遊客聚集的景點，安排臺灣傳統藝術表演團體輪流登場，不僅為臺灣傳統藝術注入新活水，外國遊客也得以親睹臺灣傳統藝術的風采。

　　說到這，林吳素霞對南管音樂的魅力，信心十足，她回頭強調，為什麼南管的動詞是「迌迌」，從這個詞，可知南管精神在於休閒、消遣，南管人都有一份謀生的正職，閒暇時才碰面，一起迌迌。這樣的定位允許南管人常懷初心，不輕易跟隨市場波動。南管音樂之所以吸引人，因它不僅是音樂，也是修行，仔細諦聽也有調和身心的道理。林吳素霞半開玩笑地說道，她要循序漸進地把教學重擔給分派出去，好回歸「迌迌」的本質。

厚積功力一甲子

　　林吳素霞對南管音樂瞭若指掌，也是通曉南管戲前後場的全方位藝師。她此生與南管的因緣，可說是父輩引進門，修行在個人。兩次採訪，林吳素霞往往能不假思索地交代人事時地物，且將相互牽動的複雜關

係，以清晰、易懂的方式再現，間接展示出她教學的本領。林吳素霞的天賦、毅力，以及她持續精進、學習的熱忱、組織與分析的能力，甚至是極為出色的記憶力，每個特質相輔相成，成就了她一代宗師的地位。

　　被問及回首一生，最感念哪位貴人，林吳素霞沉吟半晌，旋即笑瞇了眼，答道數不完，一路走來，處處有人提攜相助。以合和藝苑的現址為例，沙鹿玉皇殿歷任主事者，慷慨允諾合和藝苑無償借用他們的辦公空間。林吳素霞心滿意足地說，只需要偶爾支援廟宇活動，就能在如此寬敞的空間迤迆南管，她相信自己再幸運不過。

　　採訪尾聲，按攝影需求，林吳素霞站上舞台，先示範南管戲，談笑語調依舊，舉手投足卻倏地凝練了起來。我們一行三人讚嘆不絕，在轉換自如的身段中，見識超過一甲子、厚積薄發的悠長實力。

　　林吳素霞又舉起琵琶，憐愛地說，琵琶是父親手製，算來也有半個世紀了。剎那，這位人間國寶的臉上，閃現了一抹嬌笑，彷彿時光倒流，她仍是那個哼唱陳三五娘給父親聽的女兒。

林吳素霞抱著父親手製的琵琶。（于志旭／攝影）

林吳素霞與本文作者吳曉樂。（于志旭／攝影）

來自傳統適時求變
張鴻明

> 張鴻明（1920-2013）教學認真、不容差錯，嚴格之外卻是一位和藹的阿伯，深受弟子故舊緬懷，不僅因為高深的音樂造詣，也因總是與人為善。

文／隱匿

重要傳統表演藝術「南管音樂」保存者
2010 年文建會（今文化部）公告

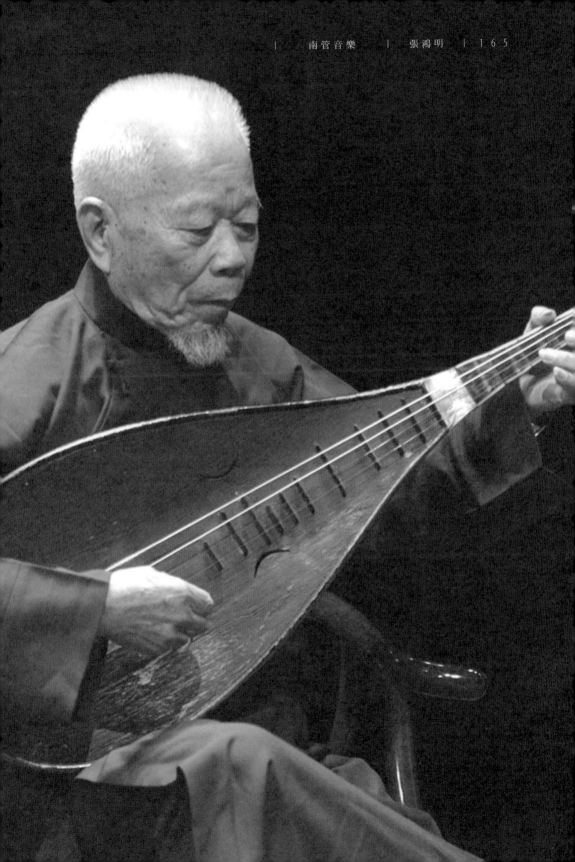

收到採訪邀約，主題是獲文化部認定「人間國寶」的南管大師張鴻明，我第一個念頭就是要拒絕，因為我對南管一無所知，可是，我突然想起多年前曾聽過王心心小姐的南管演出，她結合了自身來自泉州的傳統以及臺灣的現代詩，創造出深刻靜謐、直指人心的樂音，當時確曾彈響了我心裡的絲弦，讓我詫異著南管或許是最接近詩的音樂吧？而既然曾有這樣的機緣，我想，就讓我先蒐集一些張鴻明老師的資料，之後再做決定吧？

大先生演奏如呼吸

沒想到，當我聽遍了網路上能找到的張老師的音樂，以及與他相關的訪談之後，我深受感動，甚至熱淚盈眶了——由張老師帶頭彈奏琵琶，加上另外三位樂師（傢俬腳）的洞簫、二弦、三弦，中間則是持拍的演唱者（曲腳）——從這一方小天地中傾瀉而出的樂音，古樸而悠緩，起初彷彿若有愁思傾訴，而後慢慢地歸於平靜，如風吹水流，最終只感覺到與樂聲合而為一，欲辯已忘言。

由此我必須收回南管像詩的說法，因為我感覺到南管對老師來說，就像呼吸一樣自然，不張揚、不炫技，甚至也不是演出，而是老師的一種生活方式……有了這些想法之後，一種模糊的使命感油然而生：我想或許能藉由文字感動其他和我一樣陌生的聽眾，略盡推廣之力吧？於是我便硬著頭皮，接下了這個任務。

接著，我閱讀與張老師相關的著作，並持續聆聽網路上的南管樂，然而儘管花費很多時間研究，所知仍非常有限，但也無法強求了，畢竟這是一種幾乎全然獨立的樂種，歷史甚至可追朔到魏晉南北朝，使用的樂器看似和國樂相似，然而不管構造、演奏方式或者樂譜，都是截然不同的；語言儘管不算陌生，是近似於鹿港海口腔的泉州話，然而，要能聽懂亦是不可能的。

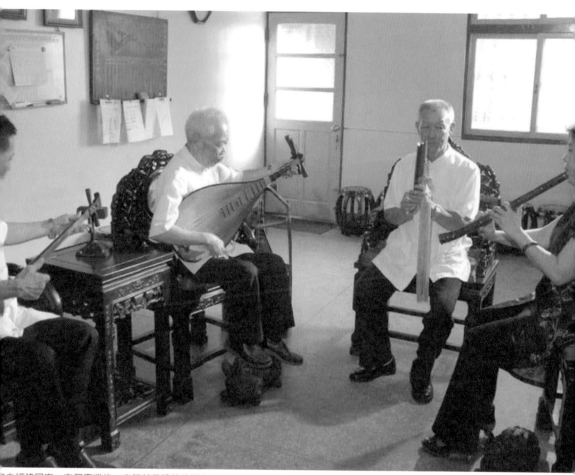

……自福建同安，定居臺灣後，南管就是纏繞的鄉音。

　　幸好，在採訪張老師的學生之前，我有機會現場聆賞，那是在臺南普濟殿元宵燈會的活動，有兩百三十年歷史，臺南最古老的南管館閣「振聲社」將會在那裡演出，而振聲社的兩位社員，正是我即將採訪的對象。

　　那天我早早便來到普濟殿壁畫前，看著振聲社社員們在人潮中，慢慢將現場佈置起來，當天光逐漸暗淡而樂音揚起，我再一次受到極深的感動。而當天的曲目中，最得我心的是一曲無人聲演唱的指套「虧伊歷山」（亦有歌詞，只是當天為純演奏），最早記載應是晉干寶《搜神記》、南朝劉義慶《幽明錄》，敘述漢明帝永平年間，劉晨、阮肇入天台山採藥遇仙女的故事，只是沒想到天上數日，地上已過千年，當他們返鄉時，竟已是人事全非……當時我似乎真隨著樂音來到了縹緲仙山，儘管周遭人聲鼎沸，遊客享用小吃、小兒啼哭，皆未能破壞這靜謐，而頭頂上夜風吹動各色花燈，明月掩映於後，更添風味。依稀彷彿，真是天上一曲而地上已歷千年，直至最後一顆音符落下，寂靜響起，我才如夢初醒，回返人間。

　　第二天，我在繞耳餘音中，來到了老屋翻新的振聲社，採訪新任社長：郭雅君老師，以及資深講師：林秋華老師（底下皆簡稱雅君和秋華）。她們是張老師的學生，老師因國共內戰留在臺灣，四十年後終有機會返回廈門東園老家數次，她們亦曾隨行。

老家號稱南管巢

　　我對張老師最感興趣的是他的南管啟蒙，雖然在他有「南管巢」之稱的老家，鄰里皆雅好弦管，南管對他來說有如童謠一般，再熟悉不過，但他卻是直到六歲時在宴席間，聽到一位音樂造詣較高的叔伯輩演唱一曲「不良心意」，才突然有如天啟一般，驚艷於南管的曼妙悅耳！當晚便再三要求父親指導他學習南管，但父親認為他年紀還小，未曾放在心上，只叫他早點上床睡覺，然而熱血沸騰的他，怎能輕易罷休？仍不斷

「寄情」（右）是振聲社最古老的琵琶。（陳彥君／攝影）

張鴻明 1949 年投身軍旅，服務於臺南機場，當時歷史悠久的振聲社就是他活躍進出的館閣之一。（陳彥君／攝影）

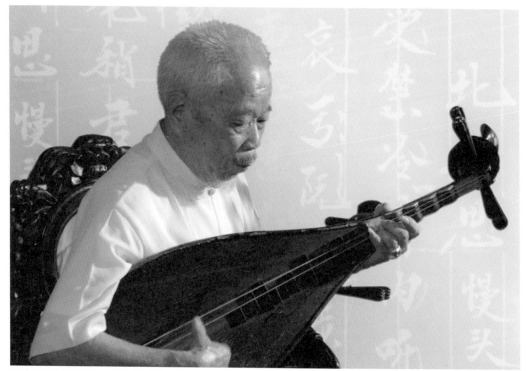

張鴻明擅長多種樂器，琵琶尤為其中之最。

地拜託父親（這就像小孩在要求玩具一樣啊），最後父親只好承諾隔天開始指導他，並從而發現其驚人的天分。

　　我向雅君、秋華請教這個問題，想了解那天啟般的瞬間與熱情是如何發生的？但她們並非張老師，自然無法代答。秋華想起剛入社的時候，因為她有二胡的基礎，張老師非常開心，將她喚到身邊，以二弦演奏了南管四大名譜之一《梅花操》，奏完滿懷期待地問她：「這樣你懂嗎？有學起來嗎？」秋華表示，儘管她學過二胡，但二胡和二弦完全不一樣，且《梅花操》又是極為複雜玄妙的曲子，她當然不懂，但是看到老師興高采烈地示範演奏，彷彿找到知音與可造之材，她便明白老師對南管的熱情，確實非比尋常。

　　雅君也提到，張老師能將兩百多首以上的譜曲牢牢記在腦子裡，因為南管的演出不能看譜，每次合奏，全靠他以琵琶帶領，不知解救過多少次忘譜、忘詞的團員，或者在團員緊張時，也都依靠他穩定自然的撥弦而平靜下來。老師擁有這麼驚人的記憶力，遠近馳名，因此曾有醫院前來拜託老師參與一項腦部研究，經由科學儀器檢查腦部構造是否異於常人。我問及實驗結果，她們也不知情，想必已建檔於某實驗室檔案中吧？於是我們只能猜測，應該是老師既有熱情，又有天分，再加上年幼，腦子乃至於整個人都像是一個空白的容器一般，所以才能裝進這麼多珍貴寶物。

　　接著我問到師承和傳統的價值，很多學者和研究生都提到傳統的珍貴，尤其老師率領「南聲社」至歐洲五國演出，獲極大迴響，甚至影響了兩岸的南管教育，有評論者表示，這是因為歐洲人只喜歡純粹的藝術，所以他們對於傳統的南管樂才會如此喜愛。老師自己也在訪談中講過，無師承、自學的曲目就像「撿猴屎」一樣，沒有價值。可是現在南管有失傳之虞，該繼續堅持承續傳統，或者應該嘗試創新呢？

超技小叮噹手

　　雅君和秋華向我解釋了許多演奏與唱曲的細節，秋華還拿出振聲社館閣內歷史最古老的琵琶，名為「寄情」，撥弦解說。她說老師的撥弦方式非常特別，雖然他來自傳統，可是也會適時求變，在穩定之餘，偶爾卻會出現一種甜美而「奇險」之感。比方他有時會隨著情節、韻味或者現場氣氛，自然地在一個拍子中間多加上幾個裝飾音，奇妙的是，別人若是彈奏裝飾音，手勢必定不同，會多出幾個伸縮的動作，可是，老師的手勢完全和平常一樣，因此有團員戲稱老師的手是：「小叮噹手」，意即圓滾滾的手，將所有動作都隱藏於內。我不禁驚嘆：「這就是藝高人膽大呀！」

　　至於其他創新的嘗試，她們向我展示一些與劇場合作的演出影片，雅君說，她們那麼熱愛南管，自然不願意讓這傳統斷絕，所以任何可

張鴻明的傳習藝生在文化部文化資產園區進行傳習計畫匯演。

以推廣的邀約，都會盡力配合，但同時，傳統的技藝與傳承也都不可偏廢……講到這裡，雅君感慨道：「其實南管不只是音樂，而是一種文化呀。」

訪談中，她們不斷回憶與老師相處的細節，據說因為老師祖籍是金門，向他求教必得喝高粱，還得品嘗他親自烹煮的重口味什錦湯鍋。老師雖貴為館先生，然而經濟拮据、家徒四壁，連冰箱也沒有，所以那鍋湯不斷地加熱並添加食材後，呈現濃厚黝黑的色澤與令人難忘的滋味。雅君笑稱自己因為酒量不好，所以沒能徹底習得老師的技藝，而蔡芬得老師則因為酒量最好，所得傳承也最為完整，因此成為張老師之後的振聲社館先生，並在 2021 年獲臺南市認定為傳統藝術南管保存者。

而張老師儘管地位崇高，卻完全沒有大師的架子，他謙和有禮、提攜後進，不管是初學者或者明顯沒有天分的人，他都是來者不拒，絕不藏私。即使面對年紀足以當他孫子的學生，也以「先生」、「小姐」稱呼，甚至當學生們當上老師之後，他也稱呼他們為「老師」，讓學生們驚惶不已，直呼承受不起。在每年的館閣活動中，他堅持為每位來賓敬酒，殷勤招呼，絕不怠慢。最令學生們感動的是，儘管老師經濟拮据，對朋友和學生卻是出手闊綽，每次餐宴必搶先掏錢請客，所以師生在餐館結帳處推擠拉扯遂成為最常見的風景……

虧伊歷山迢迢南管

總之，雅君和秋華兩人談起張老師的好，那真是滔滔不絕，有點超出我的預期，因為我滿心疑問大多在於張老師的天份、熱情與技藝養成，中途我本有意將話題拉回，但是聽著她們回憶恩師，最後我也入迷了，簡直無法想像世上怎會有這麼好的人！秋華說：「我本來對接受採訪興趣缺缺，但是聽說主角是張鴻明老師，我立刻就答應了，老師待我們這麼好，我願意為老師盡一份心力。」

　　訪談的最後，我問起老師的坎坷命運，是否影響了他的音樂？她們點頭同意，提起南管譜曲中有些與老師際遇相似的故事，比如劉智遠與李三娘妻離子散的《白兔記》，據說師娘李清苞每聽必落淚，畢竟她被迫與丈夫分離四十年之久，受過的委屈旁人無法想像，而其實老師在臺灣，又何嘗不是受盡人情冷暖呢？

　　面對著老師以工整字跡抄錄的珍貴工尺譜，我想像著相隔四十年，當他終於返回故鄉時，早已人事全非，最後竟是藉由辨識出巷口的石敢當，才能確認這就是他的故鄉！老師的經歷，難道不也是另一種「虧伊歷山」嗎？我不敢說臺灣是仙山，但故鄉確實是回不去了，張老師最後選擇將師娘接到臺灣，在此地終老，享壽九十三歲。

　　但與其說老師的故事是「虧伊歷山」，還不如說他其實是仙人下凡吧？此生為了南管文化的延續而來，為此重任必須忍受顛沛流離的一生，但他在苦厄困頓中，仍保持熱情與善良，將一生奉獻給南管，讓後人永遠懷念他。

張鴻明學生振聲社林秋華（左）、郭雅君（右）與本文作者隱匿。
（陳彥君／攝影）

唸歌越老越精神

楊秀卿

> 楊秀卿（1935-2022）從拿起月琴開始，楊秀卿走唱超過七十年，以素樸的表演形式唱出「語言藝術新境界」。

文／周芬伶

重要傳統表演藝術「說唱」保存者
2009 年文建會（今文化部）公告

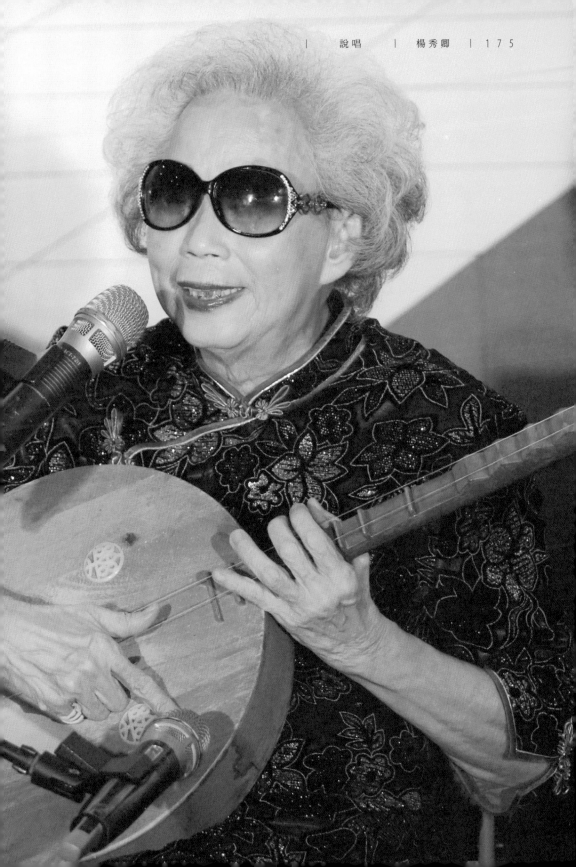

冤沈大海是心不願，為何母女徘徊三途三，待我觀來，原來是骨肉
相殘結大怨，真是因果輪迴歹循環………

在《血觀音》作穿插唸歌的楊秀卿，一身紅旗袍，滿頭白髮，她那
嗓中帶沙、中氣十足的聲音，讓許多人驚嘆，也讓臺灣老聲音再現新
世代電影中，打動不少年輕人。楊秀卿的串場讓血腥的電影多了一些
說書人的觀看距離，增添一些勸世的精神，這原來出自她的主意，一
生唸歌的她，在故事中學到忠孝節義、勸人為善的理念。

說唱人的良善之光

楊秀卿的弟子「微笑唸歌團」的團長儲見智說到這少人知道的細節，
原來楊雅喆導演已拍完電影，配樂柯智豪看到她的表演向他推薦，邀
她來當說書人，她聽完電影故事感到整齣劇只有壞人沒有好人，於是
對楊導演說：「故事不要這樣啦！」導演說：「我拍完了耶。」她說：
「那你要收一個尾啦，勸世收尾。」因此最後才以「勸世歌」收尾。
當她在攝影棚錄音，一開口唱到尾，導演都沒喊卡，唱完時他說：「我
雞皮疙瘩都起來了，就是要這樣，就是要這種感覺。」楊秀卿的良善
之光，讓電影觀點改變，層次更多元，可說是畫龍點睛。

在十二歲前（1940-1946）的學藝階段，楊秀卿沒唸過書，四歲就失
明，讓她保持著四歲般的天真、善良與熱情。自己看不見，但彷彿可
看見觀眾眼中的自己，而且知道怎樣才是美，後來成名的她出場一定
打扮得漂漂亮亮，喜歡穿西裝套裝或長旗袍，頭髮吹整得一絲不亂（甚
至表演的前一天會「坐著睡」只為了不壓壞髮型），首飾更不可少，
因為得是穿給觀眾看的。愛美是天生，唸歌則似天啟，但其實楊秀卿
剛開始學唸歌時歌詞總記不住，也沒學習熱情，義姊蕭金鳳不怕麻煩
地口授「江湖調」、「七字調」兩種曲牌，唱本也都是較短的〈金姑

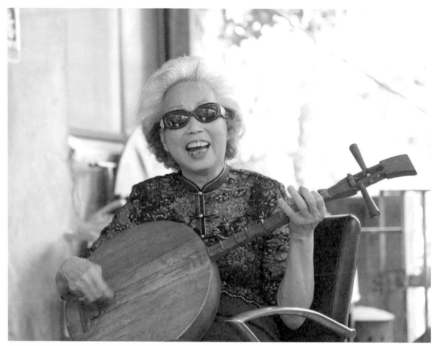

楊秀卿幼時因病延誤就醫導致雙眼失明，人生卻因此開了另一扇窗。

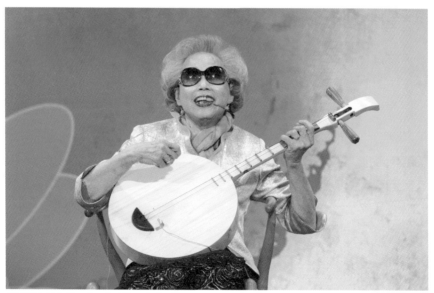

楊秀卿自編自唱，「口白唸歌」自成一格。

看羊〉、〈斷機教子〉等，純唱就是以「四句聯」貫串。

從十三歲到二十一歲（1947-1955）為走唱賣藝期，這時姐妹倆流轉於基隆的茶樓、酒家、廟口公園等地賣唱，以傳統唸歌為主，只唱不說。她們和客戶之間，通常按歌本計酬，給賞雖有定價，卻也常隨客人意願而起落。若按正常價碼計，反正得唱足時間才拿錢，就唱些慢板的「七字仔哭」；但若遇到砍價的客人，就以快板呈現，只為了趕緊跑下一攤接更多生意。這是賣唱維生的生存法則。初唱時一次三角、五角，後來漲至三元、五元，最高峰到一次一百元。

剛入行懵懵懂懂，然一次腿傷讓她躺很久不能上場，痊癒後她似乎開了好幾竅，不僅詞記得快，入戲扮戲更精巧。剛開始義姐蕭金鳳唱生，她唱旦，那時的她長相美麗，聲音幼細，感情豐富，二人非常受歡迎，許多酒家請她們去唱，一天幾十元，比小公務員的收入還高（那時酒樓常會叫唸歌藝人去獻唱，跟後來的「那卡西（na-gá-sih）」差不多）。這時的國民政府實施宵禁，也不許人們隨意在公共場合聚眾，但即使如此，也有粉絲們合資去請楊秀卿到家裡來，拉緊窗簾，只為聽她一曲又一曲的唸歌。

口白唸歌自成一格

後來在臺北圓環一帶走唱時，楊秀卿幾乎天天下午去聽歌仔戲，聽得入迷，整齣戲記住了，晚上就開唱，從本來就擅長的旦角到小生、老生、末角、小孩，幾乎一個人就能搬演全台戲，熱鬧的很。原本唸歌都是唱曲居多，但楊秀卿把歌仔戲的口白加入唸歌，靈活在說書人、歌唱者、戲中各種角色行當之間穿梭，讓她的聲音表演變得更立體、更多層次，形成她自己一路的「口白唸歌」。按說假嗓與真嗓的轉喚本就困難，但上天賜給她有戲感又有古味的嗓子，更重要是她極能掌握各種角色的語氣聲調，或習慣用的語彙，後天七成、先天三分，讓

她唱小旦哭腔很是催淚，唱小生時是清脆嗚放的嘹亮，兩者的輪替、切換、對話，簡直判若兩人，雌雄莫辨，可說神極。

在青春正好時，她擁有大量粉絲，丈夫楊再興便是其中之一，他的苦苦追求，遭到養母反對，經過家庭革命，兩人終成夫妻，楊再興為此還去學拉琴，從此婦唱夫隨走遍臺灣大小鄉鎮。從二十一歲到三十二歲是婦唱夫隨的賣藥期（1955－1966），剛開始是幫人賣藥，先唱一段，廣告就開始「這罐，顧筋骨通血氣，自頭顧到跤，一罐予你好離離！有病治甲好，無病顧身體。」接地氣的廣告詞讓大家笑了。在鄉下地方，醫療資源本就不盛，又因為相對「看醫生」，人們普遍或更習慣「買膏藥」，這種成藥上面寫著成份和藥效，確實就如廣告所說「顧筋骨、通血氣」，價格也比跋山涉水進城一趟看醫生或抓中藥便宜許多，符合當時當地的醫藥需求。

賣藥的就必須抓住觀眾心理——「阿公阿媽嫌貴，家己毋甘買，買予囝兒序細（kiánn-jî sī-sè）顧身體，這罐囡仔吃了顧目睭、顧頭腦，考試讀冊第一名，攏總獨獨十罐，買無到你會後悔。」這時有人帶風向搶買，其他人跟著搶，有些不想讓歌仔斷掉的，先買好藥等著，十罐一下賣光光，甚至也有人一次包辦所有藥，只為讓楊秀卿專心唸歌。

自己編自己唱抓人心

楊氏夫婦走江湖久了，會聽人臉色，也能捕捉觀眾心理，常能隨機應變，挑戲劇性高、節奏快的唱，如《呂蒙正拋繡球》、《哪吒鬧東海》、《廖添丁》……她也會在歌詞中幫忙廣告藥品，配合度極高。那些藥的利潤雖高，若賣得好當然賞金也高，但這種場子經常在偏僻的鄉下地方，因此要翻山越嶺，走很遠的路，而腳有點不方便的楊秀卿，走過的山路卻可要比吃過的鹽多了。

賣藥的前三、四年都是替藥商四處賣，後來改成自己去批藥來賣，

利潤更好，楊再興就此正式成為「王碌仔（ông-lok-á）」，而楊秀卿也有自己專屬的舞台。走江湖賣唱，讓楊秀卿面對不同的場合，都能感知觀眾的需求，懂得如何熱場，尤其當母親的她特別愛唱有小孩的戲如《雪梅教子》、《哪吒鬧東海》。

歌藝隨著經驗豐富更加圓熟，從小生到老生、老旦，連小孩的聲音也唯妙唯肖，而有些歌詞口白都是自己編，因為更通俗淺白，婦孺老幼都愛聽，加以她心性漸成熟，人情世故上更周致，常以唸歌來抓住人心。

《雪梅教子》裡主要是正房的大娘與旁出的囝仔對戲，將查某嫻（tsa-bóo-kán）之子視如己出的雪梅用心教子，孩子卻把她當壞心的大娘，母親的聲音急切，小孩的天真潑灑，一嚴肅一傲嬌，大量的生動口白，算是最早的親子戲，很能切合現實，十分受到歡迎。

後來國民政府開始嚴格取締江湖賣藥，要賣就得「有牌照（pâi-tsiàu）」，而夫婦倆一共生了五個孩子，還要算上一個先前收養的養女（她負責照料楊秀卿的生活起居，也操持家務、照顧弟妹），家庭人口漸多，負擔沈重，經濟愈發困窘。只有搬回楊再興在汐止山上的老家，雖然偏僻，但住這裡省去房租，又有前庭可練唱，這一住幾十年。

唸歌動聽電波傳

在人生低谷期，她碰到貴人，請她在電台唸歌作廣告，這是她的廣播說唱階段（1968-1989）。那時家家戶戶聽廣播，楊秀卿的聲音因有記憶點，名聲傳遍大街小巷，可說是「頂港有名聲，下港上出名」。那時的她聲音宏亮，氣勢驚人，角色轉換生動靈活，最動聽的是生旦對唱。她的唸歌有些從歌仔戲來，而她盛年時的小生嗓特別動人，如改寫自《孔雀東南飛》的《鴛鴦記》（除了女主角劉蘭芝改為香蘭，情節鋪陳、修辭方法相去不遠）。

從東漢時期《孔雀東南飛》傳至二十世紀臺灣的《鴛鴦記》，古詩味道仍在，它也是少數包含對話的敘事詩，在一個多小時的唱唸中，光是香蘭的美麗和才華就描述得很細致：

> 列位聽眾好朋友，閒閒聽歌作議量⋯⋯講到劉春蘭，生成美麗像牡丹，逐項讚，彈琴作詩無為難，細漢著去學讀冊，十三十四作鞋，學來一手好工藝，十五也學彈琵琶，琴棋書畫件件有，一年到好工夫，十七予人娶過戶，嫁給周家作媳婦，春蘭女天仙，可惜伊無大家緣，給人苦毒真可憐。

相隔一千多年，唸歌不僅傳達久遠的底層人民記憶，還保留古老曲目。這些長段是楊秀卿的當行本色，也是箇中翹楚。實際上她能唱的曲段不計其數，有新有舊，從傳統的唸歌仔（「江湖調」、「七字

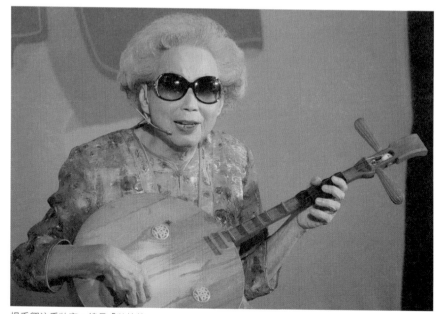

楊秀卿注重妝容，總是「妝嬌嬌」。

調」)、歌仔戲、南北管、高甲戲等等都能靈活抾（khioh）來唱。戰後戒嚴時期禁臺語，也禁了許多臺語歌，恰好臺灣這段時期黑膠唱片如黑潮洶湧，楊秀卿也錄製了許多唱片，保留了部分傳統唸歌的經典曲段如《鴛鴦記》、《周成過臺灣》……等。至今我們仍可在這些老唱片上，聽到她盛年期的歌藝。

在電台開自己的節目，可說是另一轉折點，尤其在 90 年代的綠色和平電台，筆者有幸在錄音間採訪她。那時年富力強、六十多歲的她妝媠媠（tsng-suí-suí），戴著時髦的墨鏡，髮型像《花樣年華》的張曼玉，臉上的妝容整齊，看來比實際年齡年輕，但看她主持節目，口條極好，話語風趣親切，回答聽眾幾個問題，然後是點歌時間。近距離聽她唱《雪梅教子》，角色鮮明，情節生動，轉換角色又靈活，真有一台戲的感覺。那時的她歌聲渾厚圓熟，月琴彈得極好，不是「大珠小珠落玉盤」，而是「四弦一聲如裂帛」。

跨域新創不退流行

個性開朗的楊秀卿，把唸歌的哭腔轉為情腔，因她不喜過度悲苦。在早期歌仔戲中的苦旦很重要，她的哭調就是催淚彈，很多人看聽哭調就跟著流淚，但楊秀卿較早意識到——悲劇不能太悲，哭調仔節奏慢也不符時代要求。而像《梁山伯與祝英台》、《孔雀東南飛》這樣的悲劇，結尾都有救贖，相信「善有善報，惡有惡報」的她在傳唱中感受到藝人的自尊，不斷讓她自我成長。

1983 年開始楊秀卿就在家收徒，像是洪瑞珍、鄭美等人，此時進入她的「宏揚說唱藝術期」。1989 年得薪傳獎後，她更有傳藝的使命感，到了 2009 年獲頒「人間國寶」，隔年便成立「楊秀卿說唱藝術團」，以傳統曲目的保存與演唱為主。2012 年左右收儲見智、林恬安為弟子，之後更有丁秀津、張雅淳、李育容、周玉湘等人。

　　受訪的儲見智為傳統劇校出身，彈奏西方樂器，對唸歌有許多新想法，事實上他和林恬安在拜師前就組成「微笑唸歌團」，而二人相戀結婚時曾受女方家庭反對，但楊秀卿全力支持，甚至親自在他們的結婚典禮上彈唱十分鐘的祝賀歌。楊秀卿與儲見智、林恬安老少合作，從七十八歲至八十八歲（2012-2022）進入「跨域與新創期」。在與年輕藝人合作中，她很能跟上流行，說「現代年輕人喜歡聽『痟話（siáu-uē）』」，比如在《血觀音》裡便讓柯智豪驚歎不已。

　　從唸歌尋找新音樂的未來，是許多人的願望，而楊秀卿與嘻哈團體合作、登上「大港開唱」的舞台、在「阮劇團」中作穿插，也參與2019 年的臺灣文博會……。相信唸歌的因子早已種下，不管是過去或未來，它都將存在。

楊秀卿 2012 年收林恬安（左）、儲見智為徒，他們也成立「微笑唸歌團」。（吳景騰／攝影）

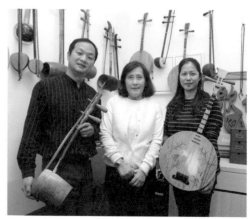

儲見智（左）、林恬安（右）向作家周芬伶談老師楊秀卿。（吳景騰／攝影）

喜捨悲憫說相聲

吳兆南

> 吳兆南（1926-2018）記性過人，聲音宏亮，渾身喜感，天生具備說相聲的條件，以精彩表演激起無數觀眾的笑聲，贏得無數掌聲。

文／周芬伶

重要傳統表演藝術「相聲」保存者
2011 年文建會（今文化部）公告

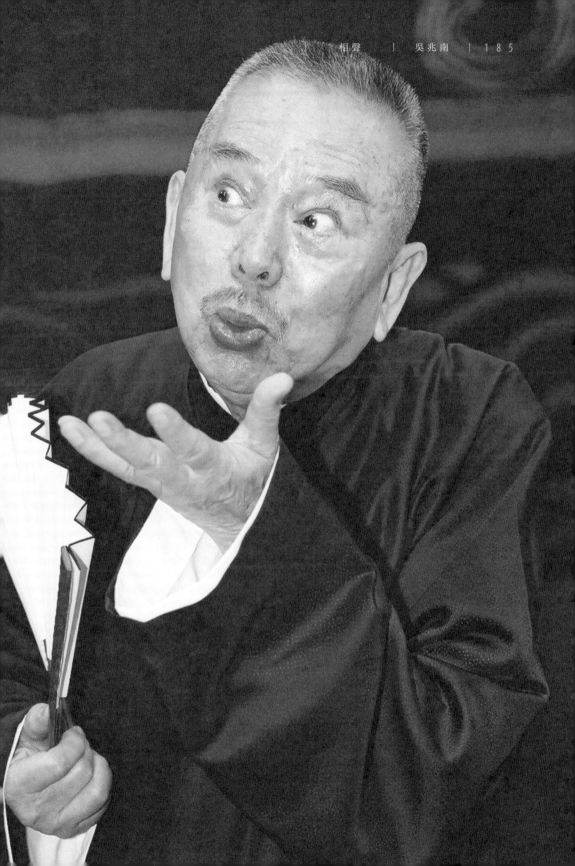

「聽你這麼說彷彿………？」

「不用彷彿，根本就是！」

「等等喔，我想一想....」

「唉呀你不用想了，我想好了。」

北京來的，很會說話

這不只是相聲，還是一種生活化的說話方式。

劉增鍇回憶師父吳兆南說：「相聲的精神是慈悲。他一生不曾講過這句話，是我領悟出來的，他的相聲藝術也在貫徹這精神。」相聲不就是說、學、逗、唱，怎麼有這麼大套道理？劉說：「它不開黃腔，不罵人只罵自己，在表現上，逗最重要，就是要讓人發笑，還要笑得開懷。」

笑比哭難多了，笑要牽動幾百條神經與肌肉，哭則簡單多了，動物大多能哭，但只有人類會笑，相聲可說是笑的藝術。

圓臉，皮膚黑，五短身材，長得很有喜感，跟出身銀行家的父親高白瘦大不同。祖上是太醫，他的一口老北京話亮而脆，小時侯的他長得極可愛，從小聽戲泡戲園，最先學的是唱戲，中學時期大多數時間都在票戲，剛開始學「生旦」，但因長不高，最後選的是「武丑」唱花臉，這個孩兒臉、孩兒身材到哪都討人喜歡，那時他沒想到自己會成為相聲大師。

1950 年剛來時，先是登場演京劇，和戴綺霞等京劇名伶曾同台。隔年演過近兩百齣戲，連旦角都曾反串。某一日受京劇名伶馬繼良邀請，因他開設的「螢橋樂園」缺人說相聲，看吳兆南「北京來的，很會說話」，結果他果然無師自通說出名號來。

首次說相聲反應很好，從此開始專攻此技藝，和他搭檔的有魏龍豪、陳逸安，三人在相聲的無譜時期共同構思台詞，整理出《口吐蓮花》、

950 年代，吳兆南與魏龍豪在電台說相聲。

吳兆南也擅長京劇。

《誇講究》、《黃鶴樓》等作品。許多相聲大師大多從唱戲來，因此能演能唱成為硬底子，像《黃鶴樓》中他要唱劉備、關羽，都是真材實料，現在很少人能講這段子，因此張大千將他比為清末京劇名丑劉趕三，他們都是梨園出身，而且即興、諷喻功夫特強。

生來註定說相聲

說相聲要有過人的記憶，在這點吳兆南可說是天才。劉增鍇把相聲演員分三種，一種是聲音宏亮好聽，喜感天生的像吳兆南；一種是口條特好、長相表演出色的像魏龍豪；還有一種長相、聲音俱平，乍看不怎樣，但越聽越有味的陳逸安。吳搭魏可說雙絕，一個充滿喜感妙語，一個充滿文人氣質，兩人合作無間。一般兩人搭檔，一個多點捧哏，或一個多點逗哏，他們的捧與逗互換，或者分配均衡，沒有主從，兩個互有亮點，因此將相聲的老功夫在臺灣復興，一時人才濟濟，讓相聲成為最熱的民間藝術。

兩個遠離家鄉許久的老北京，滿口都是那裡的胡同、地名、風土景象、小吃、令人回到某個美好時空；有時說著大陸各地的民風習俗、人物掌故，像老照片一張張鋪著；有時學講天津山東上海方言，說得溜溜轉；有時描摹馬連良、譚富英、楊小樓民國二零年代在某戲院的某場演出；有時唱幾句學高慶奎的《轅門斬子》、王佩臣的《捧鏡架》，讓現在的大陸年輕人不敢相信，這些老玩意還在，而且在臺灣存留著？莫怪乎郭德綱說：「不管人家說的怎麼樣，人家在那麼個與世隔絕的地方，把相聲這東西留下來了，就非常不容易了。福建、江西都沒相聲了，臺灣還有。這是一件多麼了不起的事情。」

有一些段子是古今都會有共鳴，講說魏龍豪跟吳兆南的爸爸下棋，兩人殺得你死我活，兵卒車馬炮都吃光了，魏龍豪只剩「將」與「士」，吳兆南的爸爸僅餘「帥」與「相」：

傻不楞登的吳兆南就問:「那還有什麼下頭?」

魏龍豪說:「我跟你爸爸約好,『相』與『士』都能過河。」

吳兆南說:「這什麼規矩?」

魏龍豪說:「我的士就去士你爸爸,你爸爸的相就來相我;我士你爸爸,你爸爸相我;我是你爸爸,你爸爸像我……。」

吳兆南摸頭大悟:「您別挨罵了!」

掌聲是最好的回報

他們整理的相聲段子有好幾百,形成相聲寶庫,有些老段子自然來自北京,有些取材自臺灣,想學相聲還是等聽他們的老段子開始,再學如何編新素材。從 1952 年起幾乎天天上台表演、唱戲、說相聲,最高紀錄曾達一年四、五百場。他自己也很享受這種生活,可能在台上太專注,在台下說過的話即忘,東西也隨拿隨丟,常常自言自語在

兆南夫婦,1950 年代。

1998 年,魏龍豪(左)過世,吳兆南痛失多年好搭檔。

記段子，因此到老整個《滿漢全席》還說得溜，其他可記不住，他的口頭禪就是「我忘了！」因此他說，「剛開始是為生活說相聲，現在是為說相聲活著。」1961 年和相聲演員張琦在新公園免費演出，他說「台下全是人，掌聲如雷貫耳，聽得我好舒服！」掌聲是他努力的最好回報。

相聲正式在臺灣登上舞臺，吳兆南與魏龍豪則成為臺灣相聲舞臺的最佳拍檔，在島內開始走紅，從此開啟臺灣相聲年代，在各廣播電台用嘴巴向聽眾行禮「上台一鞠躬」。兩人搭檔合作四十多年，錄製的首張相聲片在 1968 年發行。

在這期間，他結婚了，1965 年四十歲時，對象是同船來臺的徐白珩，小他十幾歲。劉增鍇說師父一生好命，從小家裡有錢，過富貴生活，有車接送，吃好喝好有人侍侯。他除了愛唱戲，也愛使槍棍，開汽車，來臺也沒吃過苦，幾乎無縫接軌上台演戲、說相聲。

結婚後更好命，老婆像母親一樣寶貝他，什麼都不讓他碰，吃飯時啥也不用動手，兩隻手搭在桌上，像小孩一樣等吃飯。結婚隔年生下兒子吳曼宇，他們都不讓學戲，連國語都還沒講好，1973 年七歲時舉家移民美國，因此只會說英文。

收徒授藝點撥訣竅

但他仍然活躍在相聲舞臺上。只是光靠相聲無法糊口，他看不得美國牛肉乾硬得像鞋底，就學岳父做起牛肉乾，沒想到一炮而紅，成了當地第一家大規模生產中國式牛肉乾的工廠，一做就做了三十五年。生意多半是妻子在打理，他有吃不完的牛肉乾，自己閒來就上台說說相聲。

1971 年出《相聲集錦》第一至八集，1974 年馬占元主演《師傅出馬》，吳兆南飾大徒弟，受到觀眾喜愛。1985 年魏龍豪獲第一屆薪傳

獎，1992年出《相聲選粹》第一至八集、《相聲補軼》第一至八集、《相聲拾穗》第一至十二集，經由整理，幾百個段子得以流傳。1998年，吳兆南七十三歲，在紐約獲頒「亞洲最傑出藝人金獎」，這一年魏龍豪過世，吳嘆道「我如一葉孤舟、失弓之箭」以表達無人能再與其搭檔表演的痛苦。

魏龍豪除了相聲，在影視表現亮眼，最早得薪傳獎，他對相聲段子的整理很有功勞，得獎之後更有使命感。而吳兆南四十幾歲移民，雖然活躍在海外舞台，可能孩兒個性與幸福生活讓他永遠停留在兒時，閒時玩槍飆車，別看他個子小，開的車都超大，速度也很驚人。他愛吃愛玩一生享福，直到魏過世，他才驚覺七十三歲了。

直到這時他才開始收徒授藝，臺灣許多廣播界、演藝圈紅人都拜在他的門下，如侯冠群、劉爾金、郎祖筠、劉增鍇，並正式收中國大陸

2010年，吳兆南、魏文亮（左）同台演出。（吳景騰／提供）

曲藝新秀江南為徒。之後「吳兆南相聲劇藝社」成立，在海外努力推展相聲文化。晚年有弟子圍繞，更熱鬧開心。問他怎麼教學生，劉增鍇回憶：「他很少說什麼大道理，整天嘻嘻哈哈，有一次我上台表演，他在台下聽。表演休息時，他說：『你要火一點。』後來我火一點，聽眾笑得很厲害。之後，我更加知道相聲就要觀眾的笑聲，笑才是相聲的目的。」火也許指的是「誇張」，個性較溫和的劉，從此就火了。

相聲是一個人的秀

2004 年吳兆南回到臺北過八十大壽，他率眾弟子侯冠群、劉爾金、郎祖筠等演出相聲小品《吳室聲蜚》，首場演出就吸引大批相聲迷爭相捧場觀賞，可說在傳承上頗有功勞。多年來他到處收藏京劇行頭，可說樣樣齊全，他也想唱戲，而且要唱就唱大的。2007 年兩岸三地名票名伶聯合演出經典名劇《白蛇傳》在聖蓋博市立劇場盛大舉行。其中特別邀請薛亞萍、孫明珠和洛城名票吳卓芳、翟喜慶、張裕東飾演白素貞；洛城王松麗及來自華府的楊覺智分飾前後兩位許仙；青蛇一角由天津京劇院刀馬武旦張麗文擔任；吳兆南則飾演小和尚，為全劇增色不少。戲是他一切的源頭，投入戲曲，就像回到記憶深處。

2009 年獲薪傳獎、金鼎獎。在喜訊頻傳時妻子過世了，這一喜一悲，讓他一下子驚醒，原來死亡這麼近，在教堂辦告別式那天，牧師要他看妻子最後一眼，蓋棺前老相聲大師三度欲走還留，只見他不斷揮著手，跟結褵四十五年的老伴說：「bye-bye，別害怕，我隨後就來了喔！」失去妻子讓他覺得不知如何活下去。劉增鍇覺得師父情況不對，帶著弟子徐嘉珮直飛美國，設法讓師父轉移注意力，聽他提及曾與師母計畫「從過去演的數百位丑角中，重拍個百張作紀念」，立即鼓勵師父穿起戲服拍照，出版《百丑圖》，吳兆南這才從喪妻之痛「回來一大半」。

　　2011 年獲選「人間國寶」，國家的肯定雖來得比魏晚，但他的弟子群更多更出色，讓相聲不僅流傳，還有了新面目。妻子死後，他開始學畫，畫風景、靜物，如此生活有了一些重心。2015 年他舉辦《京劇與梅蘭芳》藝術講座、返臺與國光劇團魏海敏、唐文華等人演出拿手丑戲《紡棉花》、《打麵缸》等，表演前不慎在北京跌裂了鎖骨、斷了二根肋骨，還是忍著疼痛穿著鐵衣回到臺灣上台公演。這一年他已滿九十歲了。

　　一生能吃能喝能玩，身體硬朗，妻子之前照顧得無微不至，摔這一跤真讓他嚇著了，但只要上台，他一定要帶給大家笑聲。

　　吳兆南、魏龍豪的口語趣味，捧哏、逗哏的結構，深深影響臺灣相聲藝術，比如解嚴後的相聲劇〈那一夜我們說相聲〉系列等等。劉增鍇說相聲靠的是相聲者本人的聲音表演，不依賴肢體表演，因此不追求戲劇性，或舞台裝置，一個人就是表演的全部，獨立無倚，在語言上要逗趣但不尖酸刻薄，而當今時興的脫口秀有時過於毒舌。相聲人的那身長袍就是君子的表現，代表的是文質彬彬。

　　我們想到劉增鍇講的「慈悲」，那是一種捨己忘我的藝術精神，笑就是他們的喜捨，也是悲憫。

吳兆南與眾弟子。

劉增鍇（吳兆南弟子）接受作家周芬伶訪問。（吳景騰／攝影）

天籟的守護者

南投縣信義鄉布農文化協會

> 南投縣信義鄉布農文化協會（1999-）一開始自發性練唱，進而登台表演，足跡遍及四海，讓世界聽見布農的聲音。

文／乜寇‧索克魯曼

重要傳統表演藝術「布農族音樂 pasibutbut」保存者
2010 年文建會（今文化部）公告

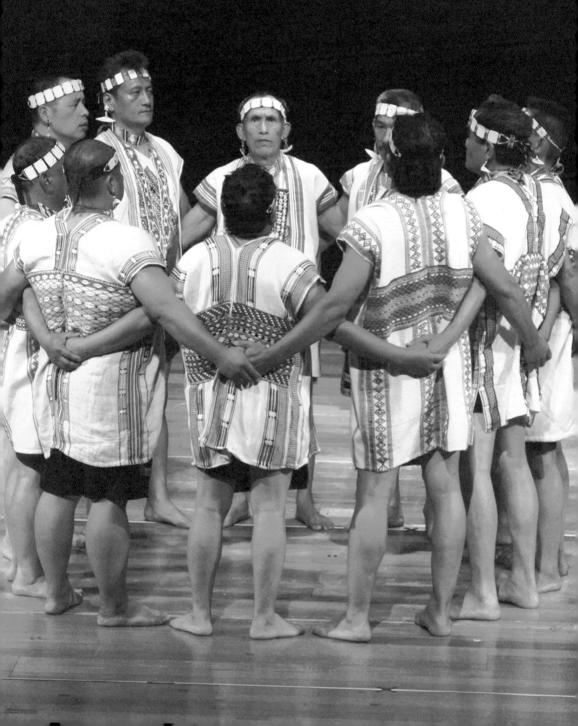

Pasibutbut 是一曲臺灣布農族人享譽世界的歌唱，1943 年日籍學者黑澤龍潮在臺東縣海端鄉崁頂部落聽到族人吟唱這首歌時，他驚豔地心想怎麼會有這樣一首歌，無法用一般的音樂理論來理解，於是將所採集的資料寄到聯合國教科文組織（UNESCO），pasibutbut 特殊的音樂結構以及獨特的泛音現象，震驚了當時的世界民族音樂學界，甚至顛覆了當代由單音再到複音而後才有和聲的音樂起源學說。可惜的是在現代化的衝擊下，如此特殊且珍貴的音樂文化也面臨了式微、凋零的處境，然而明德部落的「南投縣信義鄉布農文化協會 Lileh 合唱團」，扛起了守護與傳承的民族重責。

Pasibutbut 真的非常神奇

Lileh 是管葉、芒草之意，象徵著民族音樂盼望可以像 Lileh 一樣富有生命力並持續蓬勃的發展。明德部落是布農族郡群與巒群合居的村落，在日治時期因為日本當局的集團移住政策，被迫從中央山脈祖居地 Mai'Asang 遷移，這樣的迫遷無疑是將整個傳統文化連根拔起，也因此傳統的歲時祭儀都中斷，族人也不再吟唱傳統古謠，但人們總會懷念過去在祖居地的祖先吟唱的歌聲，於是興起了復振傳統古調的傳承工作，自此 pasibutbut 不僅沒有消失更持續在部落被傳唱，持續這股動力的族人終於在 1999 年正式成立了「Lileh 合唱團」。

「Pasibutbut 真的非常神奇！」現任協會總幹事王國慶說，「一開始我們會先互相搜尋對應彼此的聲音，最後聲音對在一起，這個時候你的耳膜就會感受到強烈的共振。」王國慶形容當 pasibutbut 的聲音唱到最高亢、壯闊的時候，在那一剎那彷彿進入了一個天地人永恆的時空裡，在那裡人唯一的目的就是要用歌聲取悅 Deqaning（上天），或者是唱到讓上天喜悅，「而你的心靈自己會知道上天是喜悅的，你自己也會感到滿足。」

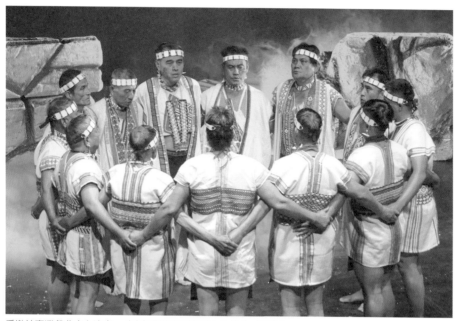

受邀於臺灣戲曲中心演出。（南投縣信義鄉布農文化協會／提供）

「Lileh 之聲」風華 20 音樂會。

「老人家說：『你坐在我旁邊，仔細聽我的聲音，跟著我唱，我唱，你就唱；我停，你就停。』」王國慶的太太全秀蘭說，「我就是這樣學的，老人家會帶著你走一段路，你要好好的吸收他的歌聲，當你學會了，老人家就會說：『接下來你就要走你自己的路了，你要唱出跟別人一樣的旋律。』」

相互拉拔不是合音

Lileh 合唱團目前有五十幾名成員，其中有近三分之一是年輕成員，保存了三十幾首包括教會詩歌、傳統童謠、民歌以及祭歌的傳統音樂，每週日、一固定時間排練，即便是疫情期間族人也持續透過視訊演練，近幾年寒暑假都開辦兒少營隊，向下傳承扎根。隨後經常受邀到國內外不同場合演唱，演出足跡遍及了荷蘭、比利時、法國、波蘭、日本等多國，受到極高的推崇、稱讚與肯定，更獲頒為「國家級重要傳統表演藝術保存團體」（即「人間國寶」）。

王國慶說有一次他們受邀至巴黎歌劇院演出，巴黎歌劇院的音樂總監在族人演唱完 pasibutbut 之後感動不已說出了這樣的話：「我在等的就是這一刻！」因為在此之前他是親自來臺灣拜訪了 Lileh 合唱團，在部落裡面欣賞了 Lileh 合唱團的歌聲，甚是震驚與感動，決定邀請Lileh 合唱團到巴黎演唱，希望可以讓法國人也聽見布農族 pasibutbut 獨特的音樂饗宴，族人也不負眾望，帶著民族傳承的使命，美妙的歌聲震撼全場，讓世界看見臺灣。

然而我們究竟該如何理解 pasibutbut？

Pasibutbut 的字面意義是「相互拉拔」，只是一首歌要如何相互拉拔呢？或者是要如何相互拉拔出一首歌呢？其實布農族人也同樣以此命名了「拔河」這項運動，我們可以知道拔河是實力相當的兩邊傾注了所有的力量於繩索上，在相互拉拔的過程中較勁輸贏，而這項運動

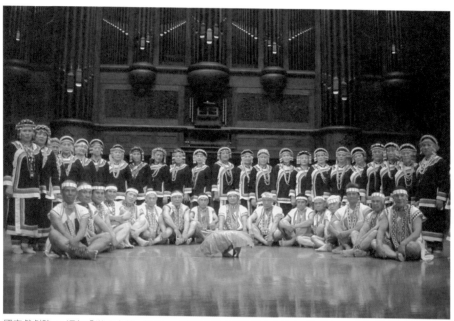

國家戲劇院 20 週年「遊唱人聲」演出。（南投縣信義鄉布農文化協會／提供）

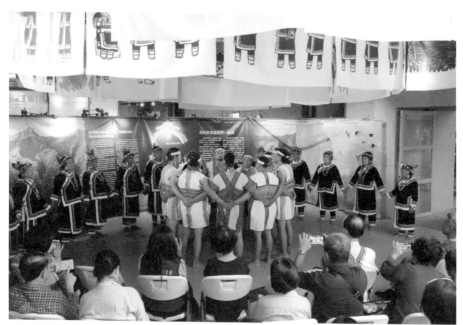

2019 年在文資局「來自 Mai'Asang 的聲音——布農族音樂 Pasibutbut 特展」開幕演出。

最令人屏息的，正是當勢均力敵的兩端難分輸贏之時，剎那會有一種莫名的和諧——看似靜止，實則激烈交戰，恰好與歌唱的 pasibutbut 有異曲同工之妙；也就是一群音域、氣息、特質不一的男人被召集在一處，他們只能一邊唱一邊透過聲音彼此探索、相互拉拔，尋求彼此合作、幫助甚至是包容與體諒，這個過程正是 pasibutbut，此後聲音彼此對上而 mintasa（合一），進一步進入到布農族歌唱 masling（優美、悅耳）的境界。

友愛唱出好聽的歌

我曾問部落長輩：「makuaq ata Bunun nanu tusaus tu?（我們布農究竟是如何歌唱的？）」本來我還以為他會給我怎麼發聲、怎麼斷氣或呼吸技巧的指導，沒想到長輩是這樣回答的：「asa tu pakasihal, mai pakasihal ata ka maslin a sintusaus, na lau nitu utusosan.（必須要彼此友愛，如果我們是友愛的就可以唱出好聽的歌，然若我們是交惡的，甚至連歌都唱不出來喔。）」

原來布農族歌唱的技巧就是 pakasihal（彼此友愛），也就是當我們回到一個部落生活的現場，任何一件事情包括歌唱都有個重要的核心基礎，那就是：我們這群人生活在一起務必要追求友愛的關係。我認為這正是 pasibutbut 所要展現與實踐的深層價值。

布農族有不少古老的歌謠是沒有歌詞的，單純只有發聲吟詠，pasibutbut 正是這樣的歌，甚至它只是使用了 o、e、a、i 四個母音，但對布農族人而言這些音是古老的語言，是一種非語言的語言，它們包容、承載以及訴說了一個民族的歷史足跡與情感世界。因此當族人開始歌唱 pasibutbut 時聲音會由低轉高，彼此交錯的不再只是口裡發出來的音，更多的是彼此不同的靈魂、生命經驗在透過聲音相互拉拔，於是聲音彼此共振，進而產生令人讚嘆的泛音現象。你甚至已經無法

早年明德部落耆老練唱。（南投縣信義鄉布農文化協會／提供）

演出前排練。（南投縣信義鄉布農文化協會／提供）

布農族人獲得大自然的啟示，以單純的母音歌詠「相互拉拔」的 pasibutbut。

用任何科學的方式計算得出那歌唱裡究竟氾溢出了多少個聲域，尤其當你閉上眼睛聆聽時，剎那間你會彷彿置身古老山林裡，來自大自然各式各樣的聲音在你的心靈世界裡交織、作樂，終於一曲古老、原始且自然的天籟合音由此產生。

大自然的神祕啟示

Pasibutbut 的聲音正是源自大自然，這些聲音包括了 tastas（瀑布）的沖擊聲、風吹過 toqon（二葉松林）的松濤聲、一整群 baqosaz（虎頭蜂）振翅飛翔的聲音，以及夏天 tukias（知了）響徹天邊的蟬鳴聲。我們可以想像古時布農族的祖先奔走於山野自然裡，突然停下腳步並聽見來自大自然的天籟合音時的那種振奮與喜悅，他們不僅僅聽見了美妙悅耳的自然和聲，更從自然合聲中領悟到自然萬物是如何 pasibutbut（相互拉拔）產生自然和諧的關係，於是藉此模仿吟唱進而共同創作了這曲舉世聞名的 pasibutbut。

布農族射日傳說記載，古老的世界是兩個太陽的世界，當一個日落另一個就會日出，整個世界是永恆的白晝，然而因為發生了一個嬰孩被太陽曬成了蜥蜴的事件，憤怒的父親徒步遠征要射殺太陽，當舉弓射日時射中了太陽的左眼，噴出的血滴成為了後來滿天的星斗，太陽也因為失血過多光芒逐漸黯淡而成為了後來的月亮。

成為月亮的太陽怒斥人類說：「為何要射傷我？」

人類說：「因為你傷害了我的孩子！」

月亮說：「是你們自己的疏失造成了嬰孩的意外，我們給你們兩個太陽的恩澤，可是你們卻從未向我們獻上任何的感恩祭，因此人類社會才會產生許多人類變成動物的亂象。」

這位父親才頓悟到原來是我們人類誤解了大自然的恩惠，懊悔的趴在地上祈求月亮的原諒，還好月亮沒有懲罰降災於人類，甚至進一

步饋贈人類小米作為禮物，並教導人類要按著小米的生長，在每月月圓之時舉行祭典，同時教導要嚴格遵守 samu（禁忌禮俗），這樣布農族人才會得到 Deqanin（上天）祝福——小米收穫豐盛，族人健康平安。

努力唱好祖先的歌

也從這個時候，布農族開始進入了小米文化的社會生活，每月月圓之時帶著向上天懺悔的心境舉行小米祭典，謙卑地遵循月亮的教導持守傳統文化與規範。而後祖先又從自然世界裡學習到自然萬物是如何透過 pasibutbut 的形式演繹出自然和諧的樂章，於是布農族人就透過這首無歌詞也無法用五線譜記錄的 pasibutbut，唱出人與人之間、人與自然之間、人與上天之間尋求合一、和諧的心願。

王國慶認為 pasibutbut 是上天賜給人類最珍貴的禮物，他說：「我們所要做的就是守護好祖先傳承給我們的文化，把 pasibutbut 唱好，若開始有人跟著我們唱，那便是我們最大的成就了！」

2014 年《布農 Lileh 之聲》專輯榮獲第二十五屆傳藝金曲獎。（南投縣信義鄉布農文化協會／提供）

南投縣信義鄉布農文化協會總幹事王國慶與本文作者乜寇‧索克魯曼 Neqou Soqluman。（乜寇‧索克魯曼 Neqou Soqluman／提供）

吹動靈魂的語言

許坤仲

> 許坤仲（1935-2023）是排灣族的 Pulima（意指「雙手很巧的人」），精於製作口鼻笛，深諳其傳統知識與美感。

文／利格拉樂・阿𡠄

重要傳統表演藝術「排灣族口鼻笛」保存者
2011 年文建會（今文化部）公告

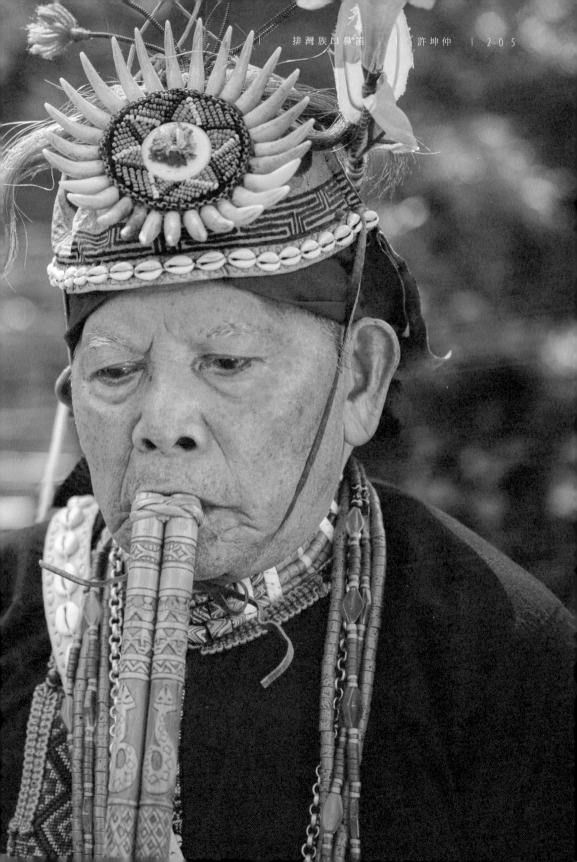

閉上眼睛，會以為正置身在山林中，遠方傳來如泣如訴的笛聲，勾動著靈魂的深處，隨著呼吸傾吐著情緒，那是語言無法精準敘述的感受，卻是讓人心最為悸動的音韻。彼時我坐在宜蘭傳藝中心的表演廳中，聆聽著「伊誕創藝視界」的演出，領隊人伊誕 · 巴瓦瓦隆，還有被譽為「人間國寶」Pairang Pavavaljung（白朗 · 巴瓦瓦隆，漢名許坤仲）親手教導的幾位藝生，加上曾入圍金曲獎的歌手 Dakanow（達卡鬧）的偕同表演，讓人彷彿沐浴在大武山的森林裡，徹底洗滌了身心靈。

口鼻笛是一種說話的藝術

早在三十年前，我就認識了 Ama Pairang（排灣族泛稱父執輩後面加上人名），那時候因為參與原住民文化復振運動，結識了排灣族藝術家 Sakuliu Pavavaljung（撒古流 · 巴瓦瓦隆，漢名許坤信），經常造訪他位於三地門通往霧台路旁的工作室，當時尚未擁有「人間國寶」稱號的 Ama Pairang，經常在空地上東敲敲西打打，搗弄著四處可見的材料，或是木頭、或是銅片、又或者是不起眼的小零件，他總能拆拆解解的玩出個新物件來，我偶爾會在工作室小住幾天，清晨常常都是在他的敲打聲中醒來，或是見到他迎著陽光吹奏著口鼻笛的背影，悠遠地讓人又想沉沉陷入夢境。

關於口鼻笛，Ama Pairang 最津津樂道是因此追到妻子的戰績，他總是昂著下巴驕傲的說：「當時達瓦蘭（大社部落）就是我吹的最好聽，所以太太嫁給我。」後來從 Ama Pairang 的兒子也是第一位藝生的伊誕口中得知，他從十五歲開始就沒停止過吹奏與製作口鼻笛，除了與傳統神話「兄弟山」有關之外，Ama Pairang 認為口語有時候未必能夠完整的傳達心思，在部落裡，口鼻笛更是一種說話的藝術，不僅是情感、思想，還關係到表達的能力與深度，涉及的層面跨越了吹奏，更擴大到口鼻笛製作的技藝。

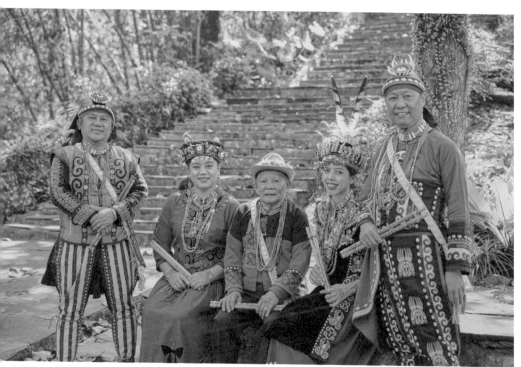

許坤仲（中）與伊誕・巴瓦瓦隆（左一，許坤仲之子）及傳習藝生。（伊誕創藝視界／提供）

許坤仲吹笛也製笛。（伊誕創藝視界／
提供）

達瓦蘭以前要和平地交易米鹽的時代，需要穿越尾寮山往高樹的方向前行，高樹就是當時「平地」的代表，1935 年出生的 Pairang Pavavaljung，年輕的時候也曾揹著竹子、藤蔓或櫸木下山，在臨停休歇之處聆聽老人家世代口傳的神話，那一對永遠離開部落的兄弟，幻化成為兩座山，哥哥是口鼻笛中永恆的豐厚底蘊，而弟弟就是緊緊跟隨的迴盪副音，一高一矮的蹲踞在荖濃溪旁守護對方；這也成了伊誕後來拍攝 Pairang Pavavaljung 紀錄片的主軸「傳唱愛戀的兄弟」。

成為最精緻的

我想起了那些曾經暫住在工作室的時光，南部的陽光總是正好，Ama Pairang 隨意的坐在木頭上，哪兒都能是他的工作桌，偶爾湊到他的身邊觀看時，隨口拈來便是一個又一個的神話故事，時有低緩的呢喃像是戀人間的絮語，時而高亢的激情似是戰場上的對決，抑揚頓挫的音韻吸引著聽者的心神，故事說完，他手中的創作約莫也成形了。

Pulima 是排灣族稱呼「雙手很巧的人」，Ama Pairang 身冠這個稱呼當之無愧，伊誕談起父親時，表示他不僅會製作口鼻笛，精緻的禮包、獵槍、工具、刀、弓箭等等都很擅長，這些物件除了掌握需要美感之外，還包括力學、觸覺等更多面向的完備，「父親常常告訴下一代，『一個人可能不是只有接觸某一件事，每一個生活的面向，你都要試著成為最精緻的。』」。

有感於傳統口鼻笛製作與吹奏的技藝流失，Ama Pairang 一直希望有更多的孩子能夠學習這項傳統，2000 年起就開始在三地門鄉的地磨兒小學教導小朋友，我憶起那個在斜坡上的小操場，想像一群有著深邃五官、太陽膚色、穿著族服的孩子們，擁簇在 Vuvu Pairang 的身邊，使盡全身力氣試著以口鼻發出樂音的樣子，不禁開始期待隨處都可聽到吹奏口鼻笛的日子，一如日日午後輕輕拂過部落每個角落的風。

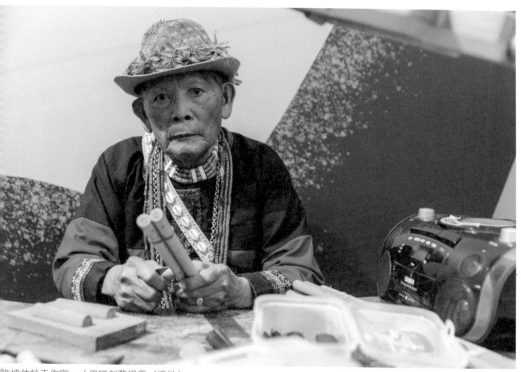

許坤仲於工作室。（伊誕創藝視界／提供）

藝生余衛民（左）、伊誕・巴瓦瓦隆（右）。（吳景騰／攝影）

許坤仲製笛無數。（伊誕創藝視界／
提供）

比口說更令人悸動

「Ama 跟我說過，口鼻笛在以前的部落是常常被使用的，不只是用來表達追求的愛戀之情，狩獵時也會以笛音作為訊息暗號，思念家人親友的時候，更是抒發內心情意最好的工具，而較為哀傷的是，遇到有族人離世，前往喪家弔唁時，也會吹奏口鼻笛以示心中的哀思；在傳統的社會裡，族人可以透過音韻、曲調和吹奏的能力，得知是誰、在傳達什麼樣的情緒，比口說的語言更能讓人領受和悸動。」伊誕語氣輕描淡寫的敘述著父親的話語，事實上這原本應該是在部落成長的孩子，自然而然來自生活裡的知識累積，只是如今一切正在消逝中。

幾年前，Ama Pairang 因為年紀漸長，又高度使用眼睛製作精細的口鼻笛等工藝品，導致視力從初起的模糊朦朧，惡化到幾乎無法辨物，眼前只剩下一片迷霧，又因為聽聞部落同年齡的族人，因為白內障手術失敗，導致雙眼視力完全喪失，讓 Ama Pairang 更加恐懼治療，在幾近放棄的情狀下，他將親手製作、貼身蒐藏的六對口鼻笛，交給藝生余衛民，殷殷交代著要將這項技藝繼續傳承下去。

說起這段回憶，余衛民幾度哽咽，一方面是心疼 Ama Pairang 遭遇的身體不適，想像一向喜愛動手又技藝精湛的老師，可能因為視力的喪失，再也無法製作任何工藝品時，收下那六對口鼻笛的當下簡直是痛徹心扉；幸好，在家人與藝生的努力勸服之下，老師抱持著最壞的打算前往醫院動了手術，經過治療，Ama Pairang 恢復了視力，雖然不如以往，但至少又能夠動手敲打各種工藝品了，再度恢復 Pulima 的稱號。

音樂系出身的余衛民，承襲了老師精湛的口鼻笛吹奏與製作能力，談起自己出身音樂科班，對於西方樂理十分熟稔，對照起 Ama Pairang 一對一的教導方式，不具任何樂理論述的傳承，有著深刻的感受，「Ama Pairang 雖然沒受到西方樂理的訓練，但是他對聲音的敏感度，以及生來對音樂的理解能力，尤其是當對口鼻笛熟稔得猶如

呼吸時，情之所至隨心而欲的變化或創作，那才真的是對排灣族古調最高意境的詮釋和領悟。」

龐大而瑰麗的夢想

為了實現排灣族孩子都能人手一支口鼻笛，伊誕坦言教材與教案的確是目前所面臨的難題，「每支口鼻笛的製作都會隨著材料、手法的不同而隨時調整，一支口鼻笛的製程更是要長達半年以上的時間，更遑論每支樂曲因著吹奏人的詮釋，而會出現不同的感受與呈現，那是一種精神意識的延伸，絕非單一固定的教材所能取代。」樂器無法大量製作，樂音教導又必須因人而異，這是一個漫長的過程，如何讓排灣族的孩子都能學習到口鼻笛？顯然是一個龐大卻瑰麗的夢想。

「Ama Pairang 希望打造出專屬於排灣族的樂音與樂理嗎？這和我們現在所接觸的西方音樂是完全不同的領域。」我提出了疑問，藝生伊誕

許坤仲（右二）與藝生們在文化部文化資產園區演出。

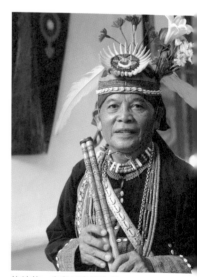

許坤仲一生與口鼻笛為伍。

和余衛民都點了點頭，表示的確感受到老師有這樣的企圖，「我們還需要再跟老師好好討論這個部分，了解他的想像與願景，再決定或修正後續傳承的方法。」有了年輕一代的藝生參與，想來 Ama Pairang 在傳承的路上也不至於太過孤單與無力，夢想，突然也沒那麼遙遠了。

風還在輕輕地吹，我在午後聽著與伊誕等人訪談的內容，突然就收到了一則來自部落的訊息「Ama Pairang 走了……」一時之間我竟似陷入了魔幻之境，耳機中伊誕說著：「Ama 現在住在禮納里，他也很久沒看到你了，什麼時候經過的時候，記得去看看他喔！」言猶在耳，怎麼 Ama Pairang 就突然過世了呢？我都還沒去禮納里看看他呢，想著從原本可以眺望隘寮溪的工寮，搬到一幢幢只剩屋前小院的永久屋，Ama Pairang 不知還多麼的不適應呢？他那一堆工具材料如何在狹小的空間裡暗自發光等待挖掘，他怎麼捨得就撒手離開了呢？

回返心念所繫之鄉

禮納里某一條巷弄中，搭起了蔓延了幾家前院的棚架，或族人、或親友又或是外界景仰 Ama Pairang 的各界人士，聚集在棚架下輕聲細語的交談著，這是排灣族傳統的喪儀，家人將往生者帶回家屋之後，部落裡的親族們會出動喪家協助處理各項事宜，白日招呼前來弔唁的各方人士，提供茶水餐飲，夜裡則是陪伴著失去親人的家屬，給予肩膀和擁抱，支撐著這個家庭走完死亡祭儀的全部過程。

我走到 Ama Pairang 的靈前，最後一次凝望著他已然蒼老的臉龐，伊誕在一旁輕聲說著：「Ama 走之前，還和我們通了視訊電話，人看起來精神還不錯，很關心我們在宜蘭演出的情況，結果一個小時之後，他就被推進急診室，說是無法呼吸，Ama 確診之後，復原的情況一直都不是很好，加上心臟有裝支架，所以……他也是很辛苦。」隔著一方玻璃視窗，我手指撫過這位已然好久不見的老人家，向他說著：「Ama，

我才正在寫您呢，您怎麼沒等我來看您就走了呢？」眼淚一顆一顆的落下，有個深深的遺憾在心中擴散，再擴散。

走出靈堂，我在棚架下遇到另一位前來弔唁的謝水能老師，他與 Ama Pairang 是目前唯二被冠上排灣族口鼻笛國寶的耆老，他一臉哀戚，作為肩上同樣揹負著傳統技藝與記憶的 Pulima，明顯有著失去戰友的悲痛感。一位國寶的逝世、一位耆老的消失，對於族群而言，更是一個巨大的知識系統的斷裂，如何將這個知識系統延續下去？伊誕和余衛民等藝生們將要扛起 Ama Pairang 的精神繼續走下去。

微風吹過，棚架下依然有著各方人士的交談聲，背景音樂正是 Ama Pairang 吹奏的口鼻笛，悠悠遠遠、婉轉悲傷，拂過永久屋的各個角落。伊誕陪伴著我走到家屋前，表示告別式之後，會將 Ama Pairang 送回達瓦蘭部落，葬在他出生的地方，那是 Ama 魂牽夢縈之處，也是他最初學會口鼻笛的故鄉，在那裡，Ama Pairang 將與大武山上的祖靈和眾親友團聚，再無病痛纏身與文化包袱，回歸成為一個真正而快樂的排灣族人。

達卡鬧（左一）、余衛民（左二）、伊誕‧巴瓦瓦隆與作家利格拉樂‧阿𡠄。（吳景騰／攝影）

吹動靈魂的語言

謝水能

" 謝水能（1950-）掌握以口鼻笛抒發心意的奧秘，因為排灣族的口鼻笛不只是用來吹奏旋律的樂器。 **"**

文／利格拉樂·阿𡠢

重要傳統表演藝術「排灣族口鼻笛」保存者
2011 年文建會（今文化部）公告

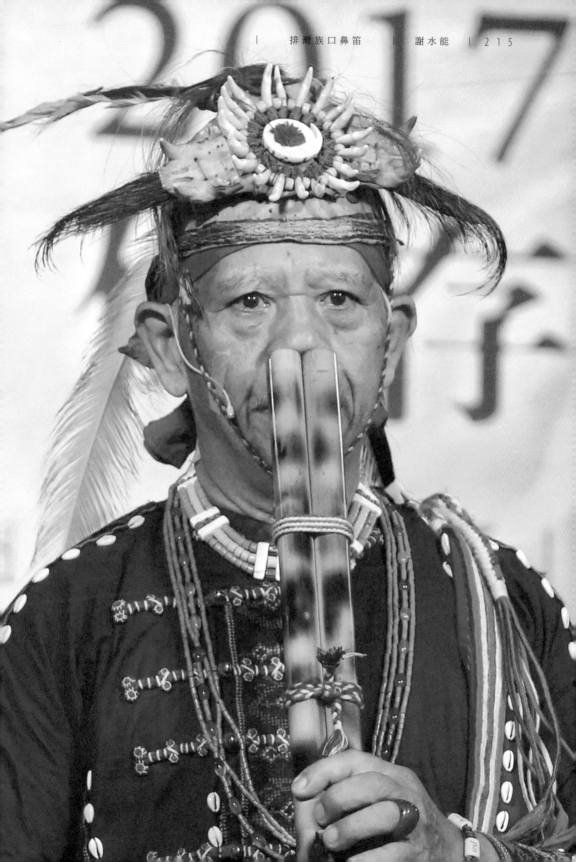

　　位於屏東縣泰武鄉的平和部落，當地排灣族人自稱為「比悠瑪 Piyuma」部落，遷移前的古比悠瑪部落，是排灣族口傳神話中，極為古老的一個部落，從沿山公路順著指標往平和村行進時，會看到一整排壯觀的放大版琉璃珠排列在路旁，轉入部落方向，遠遠地就可看到又高又直、約莫兩層樓高的雙管鼻笛裝置藝術做為入口意象，而比悠瑪部落又被稱為雙管鼻笛的故鄉，不難想像雙管鼻笛這項傳統技藝與比悠瑪部落之間的故事和淵源。

五歲開始摸鼻笛

　　現在的平和部落在 1967 年從舊比悠瑪遷到現址，一進入部落就可透過類棋盤式的建築與道路，得知這是一個經過規劃的住宅社區，房屋錯落有序的分佈在道路兩側，幾乎家家戶戶門前都有個小型的院落，上午已經微感炎熱的空氣在部落中流動，每個家屋前的陰涼處坐著三三兩兩的族人，或是一簎一針的刺著十字繡，又或是搗弄著檳榔彼此分享兼閒聊著，又或許是打掃著門前的傳統石地板，偶爾伴有幾聲狗吠貓叫聲，處處透著寧靜的氣息。

　　Gilegiljaw paqalius（漢名謝水能）老師引導我們進入家屋旁的工作室，他指著門楣上的雕刻，解釋他的名字 Gilegiljaw 是亮晶晶的意思，這是一個有些古老的名字，現在使用的人比較少了，只是正好 2023 年的世界棒球經典賽中，臺灣代表隊裡，一位排灣族運動員 Giljegiljaw Kungkuan（發音同 Gilegiljaw）的優秀表現，這個名字突然就為臺灣社會所熟悉了。

　　「我從五歲就開始摸鼻笛了，那時候部落裡已經很少有老人會吹奏，我沒有特別去請老人教，那時候還會吹奏的老人比較沒有氣（肺活量）了，我當時對雙管鼻笛會發出聲音很好奇，老人告訴我，那是百步蛇來報信和求偶的時候所發出的聲音。我們有一位祖先覺得那聲音很好聽，

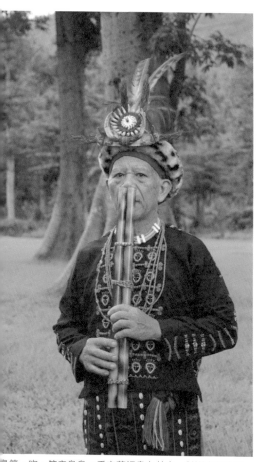

鼻笛一吹，笛音裊裊，千言萬語盡在其中。對謝水能來說，鼻笛就像呼吸一樣。

謝水能是製笛好手。

謝水能巧手處理過的獸骨。（楊珮芸／攝影）

竹子又是最容易取得的材料，所以就開始摸索做出雙管鼻笛，一開始只有二個音，後來才慢慢有了旋律。」語畢，他就著手中的雙管鼻笛緩緩地隨興吹奏了起來。

不健康吹不出聲音

「我們後來慢慢才發展出五個孔、六個孔，但是真正傳統的老人家，都是堅持三個孔的。」主廳裡有著一張大大的工作桌，放滿了 Ama Gilegiljaw（排灣語，泛指稱父執輩，在此為謝水能敬稱）各時期製作的雙管鼻笛，四處牆上張貼的也都是他到各地吹奏雙管鼻笛的表演照片，當我們在工作室坐定後，Ama Gilegiljaw 幾乎是口若懸河的開始介紹起雙管鼻笛的傳統，間而伴隨著拿起桌上的雙管鼻笛示範著差異性。

古老的雙管鼻笛是豎吹，需要充沛的肺活量，「身體健康是最重要的，沒有健康的身體，吹不出聲音，感冒鼻塞都不可以。」他用力地拍著自己的胸脯表示，為了維持體力，從年輕到如今已經超過七十高齡，他都還保持著運動的習慣，不論是下田農作或是上山狩獵，都是為了訓練肺活量，還笑著說現在的孩子運動都不夠了，沒辦法有太長的氣，所以只能先從三十公分長度的雙管鼻笛練習，他甚至鼓勵孩子除了爬山之外，更可以透過游泳擴張肺活量，才有機會進階到更長的雙管鼻笛。

語畢，一陣醇厚悠揚的聲音揚起，因著這沉穩的音色，如若輕風吹拂，正午時分的炎熱，緩緩地被抑制了下來，

為了讓這項傳統技藝可以在族群裡流傳，Ama Gilegiljaw 很早就開始教授雙管鼻笛，不辭辛勞的穿梭在不同的學校和部落裡，希望能推廣這項逐漸失傳的古老技藝，說起傳承，Ama Gilegiljaw 原本開朗的臉龐上顯露了些許的擔憂神色，以前部落就是最好的學習場域，許多耆老就是現成的老師，根本不用擔心想學沒人教的問題，但是如今還會這項技藝的老人們愈來愈少，完整吹奏古謠都已困難，更何況是製

謝水能常到山上尋找合適的竹材。

製笛的第一步就是尋求合適的竹管。
（楊珮芸／攝影）

每一對雙管鼻笛都獨一無二，即使差異細緻而微小。

作雙管鼻笛的手藝。

千言萬語盡在其中

「做一對雙管鼻笛至少要半年的時間，從選竹到慢慢精工雕琢、成形、調音，不像機器製作的西式直笛，隨隨便便就能生產幾百、幾千支，想要每個孩子都能人手有一支，不是那麼容易的事情。」Ama Gilegiljaw 起身拿出展示櫃裡的幾組雙管鼻笛，分別依照不同長度、不同聲音說明其中的細節，細緻而微小的差異簡直是令人瞠目結舌，若不是一支一支的當下相互比較，根本不會得知隱藏在每支雙管鼻笛當中的豐富音域。

Ama Gilegiljaw 五官深邃，一雙眼睛炯炯有神，渾身透著一股工藝職人特有的氣質，直挺的背脊和身軀，證明他所說必須具備健康身體的要求，尤其是在講述雙管鼻笛的時候，專注的眼神讓人著迷，儘管有限的中文讓他在表達上有些吃力，但是一旦他執起雙管鼻笛吹奏時，千言萬語就盡在旋律之中了。

正午的陽光斜斜地射進了工作室，放下手中的雙管鼻笛，Ama Gilegiljaw 話鋒一轉，突然說起了禁伐補償和原保地，對於這兩個名詞，長期關注原民議題的我雖然並不陌生，卻完全不瞭解這與雙管鼻笛製作之間有何關聯，一時之間竟是有些失神，就見 Ama Gilegiljaw 娓娓訴說了起來，傳統社會中，到山上尋找適合製作雙管鼻笛的材料，並砍伐帶回來是一件很正常的事情，但是自從禁伐補償與原保地的政策施行之後，他到了山上就算看見了極為適合的竹子，也不敢輕易地砍下帶回家，因為這已經是違法的行為，若是一不小心被人舉發，除了罰款之外，甚至還有可能會有牢獄之災。

陰影中的老人，淡淡敘述著現代化之後，傳統技藝所面對的問題，有些不勝唏噓，他輕撫著手中的雙管鼻笛，有些感慨道，「現在學校教一般的直笛簡單又方便，製作快速又有樂譜，這樣下去，口、鼻笛的傳承

會愈來愈難了。」一旁跟著 Ama Gilegiljaw 學習的藝生，輕輕地拍了拍老人的肩膀，表示還有他們呢。2011 年 Ama Gilegiljaw 成為「重要傳統藝術排灣族口鼻笛保存者」，也就是所謂的「人間國寶」之後，可以收授藝生傳習雙管鼻笛的技藝，這也讓他在傳承的路上不再那麼孤單。

並非貴族才吹笛

Ama Gilegiljaw 明顯有些興致低落了，他突然冒出了幾句族語，似乎又覺得語言無法表達他心中的所思所想，挺直背脊，又拿起了手中的雙管鼻笛吹奏著，纏綿縈繞的複音充斥在工作室中，我似乎隱隱感受到了幽微的哀傷，似是低語又似呢喃，胸口有著無法氣順的滯悶，那是一股無法宣洩的情緒，透過不流暢的呼吸，我突然接收到了 Ama Gilegiljaw 那無法言說的擔憂。

023 年謝水能與藝生們在臺灣原住民族文化園區排灣族家屋前演出。

一般認為貴族才能吹笛，謝水能說「應該是誤會啦」。

　　但他是一位很懂得調動情緒的長者。流動的空氣中尚未湧出濃厚的悲傷時，Ama Gilegiljaw 放下了手中的雙管鼻笛，起身往工作室的內間走去，並示意我們跟上，這才發現內間裡的地上，擺放著數個籮筐，籮筐裡滿是處理過的山豬頭骨，他驕傲地表示那都是自己的戰績。

　　Pulima 是排灣語「手巧的人」，Ama Gilegiljaw 的巧手不僅展現在雙管鼻笛的製作與吹奏上，無法數計的獵物頭骨，更是充分的說明了「巧手」一詞的由來，絕非僅僅是單項的技藝，而是全面展現在各項需要手藝技術的項目上，細至砍竹、大至設陷阱、甚至是家屋建築，在在都是精緻的工藝。

　　「有人說口鼻笛是貴族才能吹的，其實應該是誤會啦。」Ama Gilegiljaw 表示，過去常有人類學者來採訪，但是能代表部落出來發言的通常是貴族，所以留下的文獻資料就顯示為貴族才能吹奏雙管鼻笛，事實上，貴族與平民都可以製作吹奏，差別在於其上的裝飾，貴族家族能有大量的雕刻裝飾，而平民就僅能維持素面的竹色，Ama Gilegiljaw 的家族在部落不是平民系統，因此可以見到他所製作、擁有的口鼻笛上，佈滿了精細而美麗的圖紋，每個圖紋背後都有一個排灣族的神話故事，雙管鼻笛除了是吹奏者的技藝之外，更是傳承口傳神話的載體之一。

技藝與山林知識相扣

　　材料難以取得的話題剛剛散去，老人家突然又關心起氣候變遷的問題，思維轉換的跨度與速度，讓人險些跟不上節奏，但也正因為如此，才更能體認「人間國寶」一詞對於 Ama Gilegiljaw 這樣的耆老而言，顯然格局上有些狹隘了，他所關注的議題，已經不僅限於傳統技藝的製作與吹奏，他更關心的是在這些技藝背後，環環相扣的山林體系和族群知識系統。

　　「現在因為水量不夠、氣溫太熱，好的竹子愈來愈少，可能一整年都

搜尋不到適合的材料，這應該跟氣候變遷有關係，現在的天氣和以前不一樣了。」對於山林極為敏感的老人，其實對於林相變化的感知大於科技，對於所居地、耕作的土地發生什麼事情，都能透過細微的變化，連結口傳中的歷史故事，對應出現實生活中發生了什麼事情，何時該起風、何時該下雨、溫濕度對山林的效應等等，全都是祖先智慧世代口傳而來，龐大的知識系統的建構，逐步累積俱有依憑。

午間，我們坐在 Ama Gilegiljaw 妹妹在部落所開設的簡餐店裡用餐，不似一開始見面時的拘謹，他開始能夠說些笑話和生活瑣事，指著左手的大拇指，少了一截的手指讓人有些觸目驚心，他笑笑地說：「年輕的時候去山上砍竹子，刀很利，一不小心就把手指頭給切掉了，山上很遠，等下山到醫院的時候，已經接不回去了。」說完就自顧自地大啖火鍋，失去的手指像是古遠的記憶，已經淡薄到可以當笑話來消遣了。

當午餐結束，告別來臨，微涼的風從大武山陣陣沉降襲來，Ama Gilegiljaw 向我們揮揮手，靦腆地說下次再來看他時，我不禁在心裡想像，不善言辭的他若是此刻手中握有雙管鼻笛，會不會吹奏出一曲替代語言、用來告別的樂音，讓人聽著聽著，直到人影都看不見了，都還覺得依依不捨。

謝水能（右）與本文作者利格拉樂・阿𡠄。（楊珮芸／攝影）

族群歷史活字典
林明福

" 林明福（1930-）累積歷代傳承，記憶力過人，吟唱史詩，一部活生生的泰雅史記就流淌開來。"

文／Walis Nokan

重要傳統表演藝術「泰雅史詩吟唱」保存者
2012 年文化部公告

2023.03.04・奎輝社～溪口台部落

　　昨晚住進奎輝部落，奎輝距離溪口台僅僅是眼睛往北望就看得到的地方，約好了隔日訪 Mama Watan（林明福耆老），1930 年 7 月 1 日他出生於此。2019 年，Watan Tanga 以八十九歲高齡登錄為文化部重要口述傳統 Lmuhuw na Msbtunux（泰雅族大嵙崁群口述傳統）保存者。

　　清晨的奎輝部落散發山林的氣息，東面傍著滿山翠綠的竹林，西面眼望 1900 年日軍警聯合部隊進襲的枕頭山，山勢宛如供人入睡的青綠枕頭，於今戰火煙硝沉寂，已由江山如畫取而代之，兩山之間即是碧綠的石門水庫大嵙崁溪。奎輝部落的文學家 Tumas Hayun（簡李永松）手指著腳下的碧綠色水庫說：「這就是鍾肇政先生《插天山之歌》的小說場景。」

　　鍾肇政先生《臺灣人三部曲》是以日本據臺五十年為背景，以《沉淪》、《滄溟行》、《插天山之歌》之連作，概括五十年殖民悲哀史中三個痛處：割讓之痛、深沉文鬥、黎明前苦難。作為三部曲之結尾《插天山之歌》於 1975 年發表，小說寫到「主角志驤在枕頭山靠近山頭的山腰腦寮裡，開始他完全孤獨的隱居生活。……東邊有個三角洲的雞飛社，一方方的田和幾處農舍，都可以看的一清二楚。」雞飛社，就是日據時期的奎輝社。

　　從清末的大豹社抵抗戰役、日據初期枕頭山之役、理蕃行政的集團移住、皇民化下的社會經濟變遷、國府 50 年代的白色恐怖，桃園復興區大嵙崁流域一直就被歷史的風雲所攪動，Watan Tanga 一貫給人溫婉的臉孔底下，還深藏著多厚重的「黎明前苦難」？

　　我們帶著一盒蛋捲權充 gmasuw sapat（分享的喜肉），來到 Mama Watan 兒子 Batu Watan 開設的山居商店，Batu 稱父親在除夕（01/21）當晚確診，雖然經診療已痊癒，但身體與精神已大不如前，鎮日在工寮的篝火邊休息，實在不方便接見客人。來到 Watan Tanga 耆老屋前，老人家就躺在工寮的篝火邊側躺著休息，輕輕不敢驚擾，僅以耆老喜歡的

林明福掌握複雜的泰雅族遷移史，又通曉各種情境的口述傳統 Lumhuw。（引自／《Lmuhuw 語典：泰雅族口述傳統重要語彙匯編②》）

林明福（右）連杯共飲。（引自／《Lmuhuw 語典：泰雅族口述傳統重要語彙匯編①》）

林明福（左）演奏口簧琴。（引自／《Lmuhuw 語典：泰雅族口述傳統重要語彙匯編①》）

舊約聖經〈創世紀〉二章七節祝禱：「神用地上的塵土造人，將生氣吹在他鼻孔裡，他就成了有靈的活人，名叫亞當。」

2022.02.16・角板山台地～溪口台

臺灣漢人的虎年過後兩周來到角板山台地，空氣還延續著歷史的冷冽。

「角板」一詞，是清朝末期劉銘傳踏上此地後留下來的名稱，國民政府延續此名，又賦以「復興基地」的期許，於是國府初期的「角板鄉」於 1954 年 10 月 31 日改易為「復興鄉」，今日稱「桃園市復興區」。Watan Tanga 耆老依然傳承著族人遷移的故事，在 Lmuhuw 的吟誦清楚地指明此地叫做 Piyasan(比雅善)，Watan Tanga 吟誦著：

> 傳說泰雅族人來到這裡，與 skhmayun（史馬允人，易指該族人數眾多）爭戰時，一位泰雅族人名為 Piyasan 的勇士在此犧牲，族人就命名此地為 Piyasan。

沿著 Piyasan 主幹道往前走，右側的介壽國小在日據時期原稱「角板山教育所」，Watan Tanga 耆老說：「我七歲（1936 年）在這裡讀書，用的是日名『戶山義男』，（從溪口台）走路去大約要花將近一小時的路程，都是打赤腳走路上學。等到二年級的時候，我姑媽 Yagu Hola 就帶我來到萬華屈江國民小學讀二年級，再回到 Piyasan，已經是國民政府初期，隨我姑媽擔任角板山貴賓館的管理員工作。」主幹道最底，就是原來的角板山貴賓館，現在一部分成為木造倉庫，一大部分建成了角板山復興青年活動中心。從溪口台吾都・基拉耳景觀民宿的玻璃窗台往上看，Watan Tanga 耆老對著我說：「孩子你看，看到以前角板山貴賓館的位置了嗎？」

除了看到角板山貴賓館的遺址，左側就是蔣介石打造「復興基地」的

「遷徙」與「尋根」是林明福吟誦 Lmuhuw 的主軸。

林明福致力傳授「泰雅史詩吟唱」這門技藝。

林明福與傳習藝生。

角板山戰備隧道。在 50 年代，桃園市復興區是白色恐怖以匪諜罪名羅
案族人最多的區域，耆老（及溪口台部落族人）倖免於難，或許是因為
美麗景致的溪口台部落讓蔣介石思鄉情懷所致。1950 年蔣介石初次踏
上讓他引動孺慕之情的溪口台部落，甚至毫不猶豫地支援部落水圳的修
建。Watan Tanga 耆老若有所思的說：「那是個不能自由說話的時代啊！」
最後，Watan Tanga 耆老以 Lmuhuw 的吟誦告誡泰雅的孩子。

2006.11.10 · 鎮西堡～泰崗

　　hbun Hibung（大漢溪流域上游）十一月的鎮西堡冷得透骨，草葉在
清晨結霜，入夜綿密的雨絲宛如冰毯，白天的雨腳順著尼龍材質的長褲
往上爬，等到雨腳爬到膝蓋，全身就像罩著一層晶瑩的玻璃涼意。這樣
的時節，只有櫸木燃起的篝火才能敲碎身上的冷玻璃，於是我們來到泰
崗 Tali.Behuy 達利·貝夫宜（林金榮）牧師的家中。

　　雪霸國家公園為推廣及記錄泰雅文化，從 2006 年 7 月開始委託製作
《泰雅千年》影片，全案歷時 2 年籌劃，在偏遠的新竹縣尖石鄉後山拍
攝完成，以鎮西堡部落為拍攝地點及搭建古泰雅部落所在。這支劇情片
以古泰雅族的部落遷徙為主軸，呈現泰雅族的生態文化智慧及族群流徙
的歷史滄桑，透過「泰雅遷徙」的主題，並標識「尋根意識」的價值，
而呈現史詩般的壯闊山景與細膩動人的情感。我忝為影片顧問，才有機
會來到鎮西堡。

　　在泰崗，篝火四圍但見兩位耆老互通聲息，因為「遷徙」與「尋根」
正是 Lmuhuw 的吟誦的主軸，留著白色鬍子的 Tali. Behuy 耆老（1944-
2020）正與遠從大嵙崁溪中游溪口台部落的 Watan Tanga 耆老互為對
誦。Watan Tanga 耆老自述父親勞息歸天之後（1992），為了思念父親
以及不忍 Lmuhuw 的「口述傳統」失傳，在 1994 年開始聽取錄自父親
Lmuhuw 吟誦的錄音帶。經過了 12 年學習後的 2006 年，Watan Tanga

耆老依然以七十六歲之齡遠赴泰崗與 Tali. Behuy 耆老以「記憶」來一同「編織」Lmuhuw，兩人的互為吟誦似乎一次又一次震動了十一月冰霜的山林，而在兩老的旁邊有一位中年的習藝者，他正是《泰雅千年》影片結尾唱誦 Lmuhuw 的 Dachoy Watan（達少·瓦旦），也就是 Watan Tanga 耆老的第三個兒子。正是在那個時刻，我深感觸摸到 Lutux（泰雅靈力）。

1995.07.15 · 埋伏坪～溪口台

　　1994 年 7 月，我從執教的豐原市富春國小請調回部落的自由國小，第一次 P'tasan 文化工作會（泛文面民族）也在隔年舉辦，地點就是埋伏坪部落（今雙崎部落）。Hitay. Payan（黑帶·巴彥，漢名：曾作振）帶來 Kay'zmihung（又稱 lmuhuw na kay'，意指「互相穿梭對話」）的訊息，Hitay. Payan 將其漢譯為「深奧語言」。

　　Kay'zmihung 是一種藝術性的溝通方式，它蘊藏泰雅族的榮耀和尊嚴。但凡談判或商議大事的場合，都會吟誦 Kay'zmihung，在婚宴或敘述祖先的背景和沿革，會以吟唱的方式來表達。Hitay. Payan 從大伯父處習得 Kay'zmihung，其中又以 gwas 'tayal（古老的歌）為表明宗親來歷的依據，也是彼此認宗的主要依據，於是 Hitay. Payan 將 gwas 'tayal 漢譯為〈會宗曲〉。Hitay. Payan 且慎且重的說：「照我伯父所說，真正完整的〈會宗曲〉，應該有〈古訓〉、〈遷徙過程〉、〈炫耀祖績〉三個階段共同結合而成。」我記得 Mama Hitay 那幾年風塵僕僕到山區部落搜索 Kay'zmihung，除了大伯父，也尋到 Slamau（梨山地區）的廖英助耆老、還有正在聽錄音帶學習吟誦 Lmuhuw 的 Watan Tanga 耆老。

　　以 Babag Wa'a（大霸尖山）作為始祖發源地的泰雅族人，流傳這樣的故事：從大霸尖山遷移出去的各流域族人，每到 Vakan 的葉子變紅（秋天來臨），各部落的 Mrhuw（領導者）就要帶上一位年輕人走到大霸

尖山山腰的 Salig Lutux（靈魂的家），最先抵達的 Mrhuw 就要起篝火，白色的煙高高舉起，讓其他流域的族人看見。後來者抵達 Salig Lutux，就要先吟誦詩歌，以確認來者。在這段時間裡，各流域的部落 Mrhuw 互相吟誦一年來發生的事蹟，眾年輕人必須張開耳朵，仔細聆聽「歷史」，這就是我們將大霸尖山命名為 Babag Wa'a，並非是這座山長得像一張大耳朵，而是告訴孩子們，要「張開耳朵」才能聽進去 Mrhuw 的話（尋根、溯源）。

十一年後的 2006 年，我才在泰崗聽聞 Kay'zmihung 穿梭的語言，Kay'zmihung 就是 Lmuhuw 編織的語言。二十七年後的 2022 年，Babag Wa'a 的故事中，後來者抵達 Salig Lutux 要吟誦詩歌是什麼？Watan Tanga 耆老微笑著確認說：「asa ga gwas 'tayal balai（那就是我們完整的歌啊）。」

1992.08.20‧溪口台

在溪口台部落新建的二層國民住宅，我們找到了可以口述復興鄉地區白色恐怖受難者的故事。老婦臉上的文面像黛綠的山色，他說起自己年輕時就已經住在萬華，1949 年回到角板山擔任角板山賓館的服務工作，就在這一年，孫雅各牧師與師母孫連理下榻角板山賓館，她因而信奉了宗教。可惜隔年就因為白恐匪諜案的林瑞昌之故離開了角板山賓館，這樣也好，她就可以專心服侍耶穌，專心傳教。

這位會說閩南語的泰雅老婦人其實是 Watan Tanga 耆老的姑媽 Yagu Hola。Watan Tanga 耆老不只一次述說姑媽 Yagu Hola 對他的重要性，如果不是 Yagu Hola 在二年級帶他到萬華讀書，Watan Tanga 就不會說閩南語；如果不是 Yagu Hola 將他引薦給孫雅各牧師，Watan Tanga 就不會走上傳道之路，也就不會有泰雅語聖經的編輯。

Watan Tanga 耆老不無感慨的說：「孩子，你知道另有一人也叫做

Watan Tanga 嗎？」

　　我當然知道白色恐怖受難者有一人就叫做 Watan Tanga，他是林瑞昌的姪子林昭明耆老，因案入罪關押十二年。「如果我不信教，我就無法成為傳道人，在那個不能自由說話的時代，我也可能成為受難者。」去（2022）年訪談，Watan Tanga 耆老說：「讓我為泰雅的孩子吟誦一段 Lmuhuw 吧！」

ow......nuway kahul hngzyang cikay mtoyu maku
喔……且讓我來發聲
nyux mubah cinruyan wagi nqu ga, mnway saku pinnqzyu cikay,
我這將日落的年歲述說古往
aki tlmilaw papak laqi kinbahan qnxan ta soni qani lru wah,
慰勉後生晚輩張開耳朵聆聽
lwara qqnxan ta raral wayal mqzinuk mlahang krahu ru wah
那些艱苦的過往
pzyux mnwah msyunaw blaq na kinhangan nqu qqnxan itan Tayal qani mga.
後來的列國政權替換也帶給我們新的生活
ow, laqi kinbahan n-gyut mblaq mita siyax na wagi,
如今看見陽光明媚
mangay qsya' mtasaw, taqu ngasal ta rituk kinbahan ta soni qani,
溪水清澈　稼禾家屋
kuzing qani m'ubah cirruyan mqas balay inllungan maku mita kinnbahan
我這接近日落年歲老者　看見現代光景深感欣慰
si ta kinnlokah ta taqu qnxan ta babaw ta ru hiyal mguwah.
我們努力永續朝向未來

本文作者 Walis Nokan。

歌詠複音的奧秘
杵音文化藝術團

> 杵音文化藝術團（1997-）傳承先輩田野間的複音歌謠，以新的舞台語彙與其應對，一方面找回記憶，一方面創造記憶。

文／馬翊航

郭英男　王聖福　高菊花

重要傳統表演藝術「阿美族馬蘭 Macacadaay」保存者
2021 年文化部公告

郭菱里

林振葉

汪寶連

李原信

陽順英

吳葉枝

豐福明

林振鳳

郭國治

林柳

陽登山

郭光喜

久久交換短短的一次

我在臺北的住處鄰近北師美術館，2022 年的秋天，我去了一趟「NEXT 台新藝術獎 20 週年大展」。其中一件展品在大白方柱上掛著耳機與手機，可以讓觀眾撥出通話，螢幕上也投射即時影像：無人的家居小庭園擺著矮凳子，也許意在讓陌生兩地產生連結。即時影像中似有些微的風吹，我沒有按下通話鍵。

直到這次採訪預備前往臺東前，我才想起此名為「久久交換短短的一次」的作品，就是由陳彥斌導演與杵音文化藝術團所製作。2016 年，陳彥斌與杵音文化藝術團藝術總監高淑娟一起合作的作品《牆上。痕 Mailulay》，獲得了當年度的台新藝術獎。《牆上。痕 Mailulay》以「牆上掛著什麼東西」為起點，演出者以阿美語、漢語（或雙語兼用），說出永誌不忘、或日漸模糊的記憶，一首一首歌謠交互穿織：「歌」在說，「歌」也在聽。池上家中牆上有姑姑的國畫作品、農委會的水果月曆、父親母親的一些小型服務獎章。他們有輕有重，也習於被日常略過。我在前往臺東的火車上回想，「久久交換短短的一次」的鏡頭有拍到牆嗎？上面掛著什麼？

從牆上下來

杵音文化藝術團目前的辦公室與排練場所，位於臺東市區的馬蘭部落聚會所。抵達聚會所，我抬頭環視整個空間，也想記下牆上掛著的物件。一樓室內牆上有馬蘭部落大頭目庫拉斯・馬漢罕（Kolas Mahenhen，1852-1911）的影像與年表、族老製作的蝴蝶畫、題寫著「1959 年農曆元旦紀念」的黑白家族合照。另有一塊墨黑石板，依序刻著 1819 年以來，馬蘭部落的男子年齡階級名稱，2005 年的 LA SFI，就是以「SFI（聚會所）」命名。我們拾階而上，位於二樓的排

1997 年杵音文化藝術團成立，左三為團長高淑娟。（杵音文化藝術團／提供）

「杵音」排練場後方有兩組，團長高淑娟（右）說：「有了杵臼，才能生活，才能繁衍。」
（高信宗／攝影）

練室，留存有杵音至今的活動海報，每一幅上都有表演者的名字。高淑娟團長點數演出者的名字，追想活動點滴，不同階段參與的團員，如今也在不同的文化環境耕耘。

杵音文化藝術團所致力傳習保留的「Macacadaay」，指的是阿美族馬蘭部落複音對位的歌謠，歌者對應著主旋律變化音高、節奏，交互即興銜接，形成曲調繁複的多聲部。但對杵音來說，Macacadaay 不只是音樂與歌謠的形式，也涵納了「承接」的意義。海報後方空間，存放了兩組略有重量的杵與臼。「杵與臼是我們很重要的物件。有的人看到杵與臼，直覺式地認為是一組表演工具。其實不是，過去老人家在搬家、遷移時候，可以什麼都沒有，但杵臼絕對不能忘記。有了杵臼，才能生活，才能繁衍。」杵音不是一開始就落腳馬蘭聚會所，也曾經搬過許多次家，平衡種種壓力與收穫；有著不同造型、重量、質地的杵臼，儲存、提示著生活與記憶的痕跡。

聲音在那裡

臉書對現代人來說，也是一種牆。在杵音文化藝術團的粉絲專頁上，掛著什麼呢？在我抵達聚會所的前一週，進行了「祈雨祭」的文化分享課程，不久前也才舉辦「聽見 1967：馬蘭阿美族歌謠」的發表會。1967 年音樂家許常惠與史惟亮在馬蘭部落錄製了複音歌謠，留存在這組錄音中。

「聽到長輩的聲音會回憶到小時候，一邊聽會想哭耶。」團員林素仰與黃愛花，分享她們如何受這些音樂勾起記憶。歌現在還在唱，但生活、勞動的環境與方式都在變化中，過去長輩歌唱時的即興、熟悉與自由度，在當代「還原」也許不是件容易的事？「我們過去都太習慣看了，但我們很少聽。但學習傳承歌謠，聽真的很重要，會慢慢把回憶找回來。」

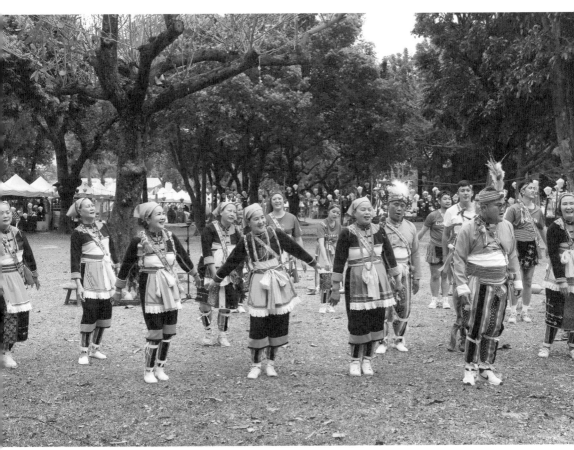

杵音文化藝術團致力傳承與發揚珍貴的阿美族馬蘭傳統歌謠。

　　回憶怎麼找？出身宜灣部落高淑娟團長，第一次聽到馬蘭複音歌謠時，是高中時期跟隨傳教士父親，參與跨部落的教會活動，自此留下深刻印象。「聚會的時候會先唱教會的歌，但是後續就會開始唱自己部落的歌謠，當時就知道馬蘭的歌謠非常豐富。」

　　高團長因婚姻因緣移居馬蘭，但要投身歌謠傳承的志業並不容易，早期進行田野、採集、學習，也會遇見未曾預料的阻礙，性別的限制、經濟的緊縮都是壓力。但挫折並沒有阻礙高團長的投入，歌謠與生活在其他地方合聲與承接。

　　例如 2017 年的《趣‧書中田 Ata, Taila Kita i O'mah》，是別具意義的演出，高團長詮釋她所編導的「書中田」，其實更是「田中書」，是以歌謠紀錄時代的勞動與歡聚。有辛勤滿足，也有貧窮困苦。其中「求糧歌」，描述是過去生活困苦的家庭，需要離開部落去乞求糧食，「以前的人不好意思說自己去求糧，就說要去關山，過一陣子才會回來」。慚愧、困窘、自憐與不捨的心緒，在歌者與聽者的心中流蕩徘徊。團員黃愛花回憶這場演出，「雖然我們不一定經歷過這麼貧困的時代，但也會有類似的情境去渲染，會有很多說不出來的感覺。」

還在長，還要長

　　從 2008 年的《萌芽之一》，杵音文化藝術團開始在形式、劇本上持續拓展，也與其他原住民的青年導演合作。例如邱瑋耀（Dahu）於 2021 執導的《Hay yei 海夜 迴盪馬蘭聲響》，女性團員身著白色紗質、輪廓簡練的服裝，在夜中改造了歌謠的力道與速度。需要大量體能的演出，旋律與歌者的喘息彼此連動，暗夜草原上的藍色燈光，體力像在流失也像在增長，歌與身體有了新的地形。

　　「真的很操！」團員林素仰與黃愛花，都曾經參與這場演出，「可是也才發現，原來我可以這樣子去表現，像是把自己也當成一件藝術品。」

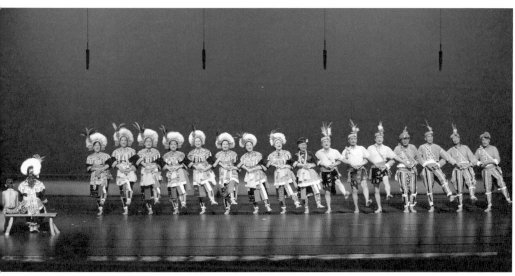

019 年演出《守護者伊娜 Ina》。（杵音文化藝術團／提供）

019 年演出《守護者伊娜 Ina》。（杵音文化藝術團／提供）

我年輕的時候怎麼不早嘗試呢——」新的身體經驗與舊的身體經驗在她們身上來回交錯，杵音所傳承的 Macacadaay，若有其應對日常生活的自由彈性，那麼新的舞台語彙，也同樣展現了這種靈活度。

過去常參與跨國交流的杵音團隊，曾經踏足紐西蘭、墨西哥、馬來西亞、美國……海外經驗有刺激也有壓力，但無形間的轉變卻無法量化，「愛部落的感情會更強，會更意識到我們的獨特……所以寧可借錢，還是一定要帶團員出去。」高團長開懷地笑。杵音目前固定在週二、週四的夜間練習，牆面的海報，未來也會隨著時間增補替換。

目前最年長的團員有八十多歲的耆老，但也有少年、兒童成員陸續加入傳習歌謠的行列，巨大的年齡跨度下，大家都在與時間挑戰。長者會老去，青壯輩團員肩負各自的生活承擔，青少年團員也可能因為求學、工作暫離部落……身體所能佔據的時空畢竟有限的，而一首歌就是一條部落記憶的軸線，是歷史、是戀愛、是天地與生態，「真的是學不完——所以我沒有什麼特別的心願，可能希望長者平安、延年益壽，活長一點吧！」

杵音文化藝術團致力傳習，預約未來的歌聲。

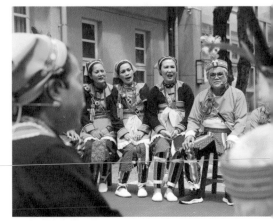
杵音文化藝術團參加傳習計畫成果匯演。

預約未來的歌聲

　　不過沒有說出口的願景，已經漸漸實踐。除了各方獎項的肯定、國家級重要傳統表演藝術的認定，長期的耕耘也凝聚了部落，帶動歌謠傳習之外的文化活動，包含跨部落的文化培訓、阿美族學學會的成形與拓展等等——我想起《牆上。痕 Mailulay》演出時，除了場中央輪番說話的演出者以外，其他演出者在聆聽的同時，也在各自位置上進行某些日常動作。

　　其中一位演出者，在舞台上勾著粉色毛線，隨著劇場時間的推進，那織物確實變長了，擁有了確實的時空，看似等待，也不只是等待。當初那位跟隨父親從宜灣部落出發的女孩，她聽見迴盪在各部落間，將自由而動人的曲調旋入記憶裡，並不知道那短短瞬間，會預約未來交換的久久歌聲。

杵音文化藝術團團長高淑娟（左二）、團員與本文作者馬翊航（右）。
（高信宗／攝影）

嗩吶聲裡思念縷縷

苗栗陳家班
北管八音團

苗栗陳家班北管八音團（1947-）的歷史可以
追溯至 1890 年前後，百餘年來開枝散葉，
成為客家文化最「響亮」的表徵之一。

文／甘耀明

重要傳統表演藝術「客家八音」保存者
2010 年文建會（今文化部）公告

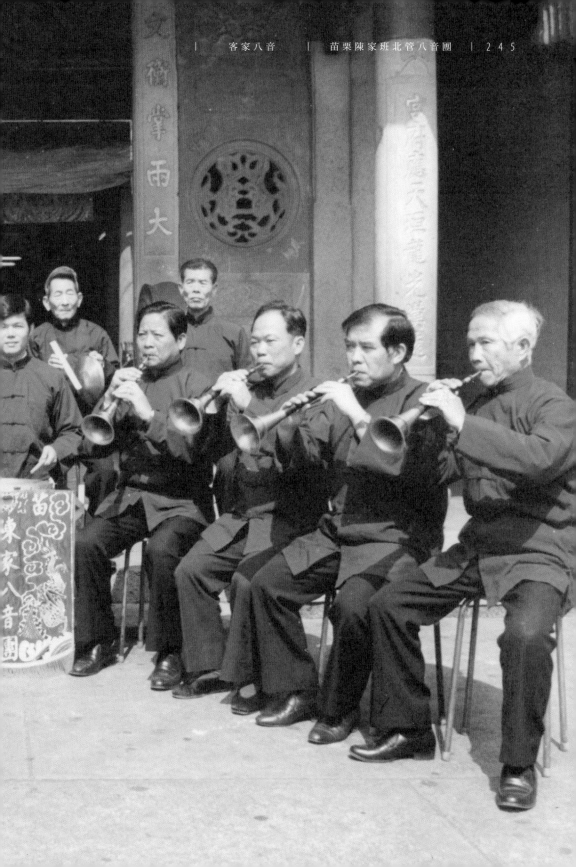

嗩吶向來是客家八音的重要樂器，關鍵是嗩吶哨子，這得將蘆葦壓扁，用銅絲纏製、削成哨子，做出發出樂響的關鍵。蒹葭蒼蒼，白露為霜，冷冽秋風吹拂蒹葭（蘆葦）莖發出聲音，彷彿是蘆葦哨子在唇間呼嘯。嗩吶起源地是兩千六百年前的波斯帝國，西晉時進入中國，避開五胡亂華的客家人將它帶到南方，經過上萬公里旅行，風塵僕僕、顛簸揚樂，嗩吶在臺灣形塑出獨特身段，成了客家八音的代言人。

八音一響熱鬧歡騰

嗩吶是音樂庫，特殊吹奏技法，可以逼真的模擬各種人聲與動物聲。在苗栗高鐵站旁著名景點的客家圓樓，百年老招牌「苗栗陳家班北管八音團」（以下簡稱「陳家班」）第五代傳人鄭榮興，用嗩吶模擬人聲唱歌，音符時而高昂，時而低吟，發揮客家山歌的隨興與靈活，一縷類似「山歌子」的音曲跌宕，在偌大演藝廳繞梁不絕。他吹得沉醉，彷彿與人互唱，如此深情……。

說到薪傳客家北管八音，鄭榮興的名字常被提到，他除了樂師身分，亦是將這門傳統藝術不斷提升的大學教授。其中原委，得從他的祖父陳慶松（1915-1984）說起。陳慶松精通各項樂器，1960 年代，他將陳氏家族的八音班，從業餘團體提升為職業化主幹，他是苗栗北管八音的金字招牌，往後陳家班獲得各項殊榮或國家肯定，陳慶松是建業功臣。

客家北管八音一響，帶動熱烈歡騰，宣示一個重要客庄慶典來臨，從敬謝伯公（土地公）、結婚慶生或收冬戲農慶，都少不了這客家樂聲，陳家班薪傳這份精神，並發揚光大。客家北管八音可以作為北管（亂彈戲）、客家採茶戲的舞臺襯樂，也可以當作表演樂團，陳家班演奏足跡遍布竹苗、屏東與花蓮，是客家八音鼎盛期。然而，東奔西跑地趕場商演，生活節奏緊湊，各團競爭激烈，客家八音甚至進入喪

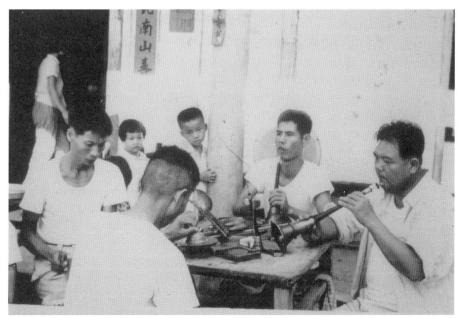

嗩吶是客家八音的重要樂器，圖右一為早期陳家班北管八音團靈魂人物陳慶松。

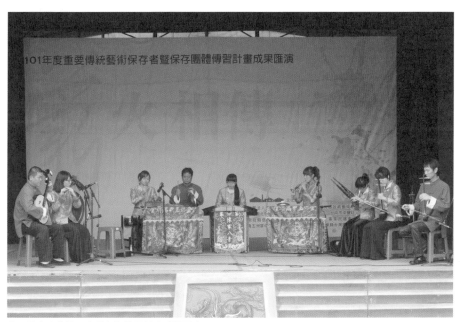

苗栗陳家班北管八音團參加傳習計畫成果匯演。

事文化或陣頭，不再獨屬於歡慶音樂。陳慶松不希望孫子鄭榮興繼承
衣缽，期待他去當工程師或教師，生活穩定，自此鞭策他的成績，希
望他脫離梨園。

陳家班蓬勃壯大

　　鄭榮興五歲跟隨陳慶松學亂彈戲與客家八音樂器，六歲成為活招
牌，到處表演，他擁有音樂天賦，自小嫻熟嗩吶、二絃、揚琴等傳統
樂器，較之同門拜師求藝的二十餘歲師兄，毫不遜色，而且不怯場。
但是祖父仍監督他的課業，稍不如意，嚴厲苛責。

　　有一則趣事是，有人指名才讀小一的鄭榮興表演，祖父趁他週三下
午沒上課，帶到獅潭山區商演，之後樂團留在原地，吩咐他獨自回家
上隔日課，委託認識的新竹客運司機載回家，再由母親在南苗總站接
人，他一路彷彿坐大型校車。鄭榮興稍長，得花更多時間顧課業，沒
想到他是讀書的料，一路順利讀到大學、研究所，拿到法國巴黎第三
大學博士班文憑，專注在客家戲曲與客家八音的研究與發揚，最後當
上國立臺灣戲曲學院校長，戮力推廣客家八音。

　　1984 年陳慶松過世，「陳家班」暫停活動，不久鄭榮興聯絡往昔樂
師，重整八音班，正式申請立案為「苗栗陳家班北管八音團」，繼續
發揚光大，鄭榮興接棒後，經過數十年努力，「陳家班」蓬勃壯大。

　　細數這一切發展，從最早奠基的陳招三（1858-1931），開枝散葉，
其中一脈傳給侄子陳阿房（1875-1931），再由成立「陳家班」的子嗣
陳慶松繼承，並傳給兒子鄭火水、孫子鄭榮興。目前仍由鄭榮興領導，
成員傳到第七代，活力十足，不再侷限於陳氏族人，而是有志於客家
八音的年輕人，成員三十餘人，都是客家八音、亂彈戲、客家戲曲的
演奏好手，且不少人是多項「北管八音」研習活動的傳藝老師。

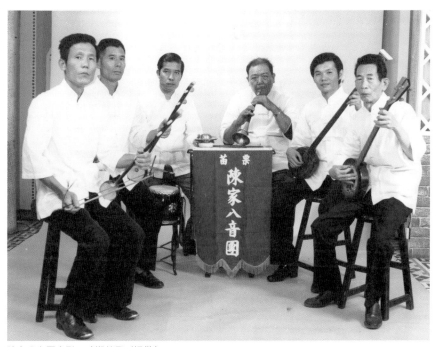

陳家八音團合影。（鄭榮興／提供）

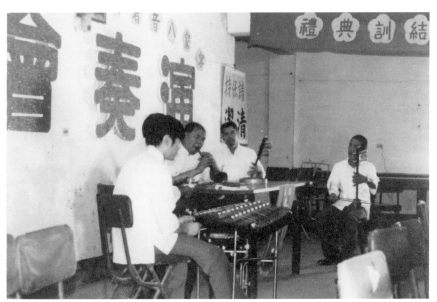

1982 年陳家八音團於苗栗縣活動登台演奏。（鄭榮興／提供）

口鼻齊奏轟動全臺

「陳家班」的訓練基地，位在高鐵苗栗站附近的後龍溪畔，每到週末的團練時間，成員從各地前來。鍾繼儀目前就讀臺灣師範大學音樂系博士班，是傑出的劇團後場樂師。能成為八音樂師，通常得「八張交椅坐透透」，意味著熟稔各項樂器，可以互為支援，她專精板鼓、二胡、殼仔絃、八音嗩吶。她認為在這學藝很有歸屬感，是採師徒制，但沒有往日那種教條嚴苛氣氛，但凡在練習時有小失誤，指導的鄭榮興老師頂多岔著手，揚著眉毛，說這樣妳得再琢磨。

她又說，有一次鄭老師示範拉二弦，一條弦索忽然斷裂，他沒有換樂器或換弦，而是從容演完，沉穩面對變化，令人印象深刻。另外，鄭老師十餘年來引領「陳家班」樂師四處推廣，教導普羅大眾邊玩邊認識客家八音，希望這項藝術讓更多人看到，十足展現唐吉軻德式的執著精神。

時代輪轉，早期樂師趕場表演，在外一起餐宿或移動，男樂師較佳。現在打破藩籬，女樂師反而是「陳家班」的主力。擅長三弦的鄧愔珂表示，她們曾到深山寺廟，參與宗教科儀的奏樂，沒有性別限制。她也指出，鄭老師給每位樂師很大的「活用空間」，依樂師對不同樂器的掌握，演奏時保有個人對樂譜詮釋的風格，使「陳家班」更具活力。她沒看過鄭老師在教導時生氣，他溫而厲，帶著「笑笑的」面孔指導，樂師反而不敢鬆懈，以自律要求，努力提升程度。

近日，客家圓樓將轉型為「臺灣客家八音戲曲推廣中心」，對外營運，鄭榮興所帶領的團隊賦予此地一番新風貌。二樓展示間有一張照片很醒目，陳慶松坐著吹奏四支嗩吶，兩支由鼻孔噴奏，兩支由嘴巴吹響，而鄭榮興站在後方協助按孔。這場景發生在 1977 年夏日，由中華民俗藝術基金會在臺北實踐堂舉辦的「第二屆民間藝人演奏會」，曾受邀的另有陳達。那場陳慶松的演奏很成功，觀眾報以熱情掌聲，

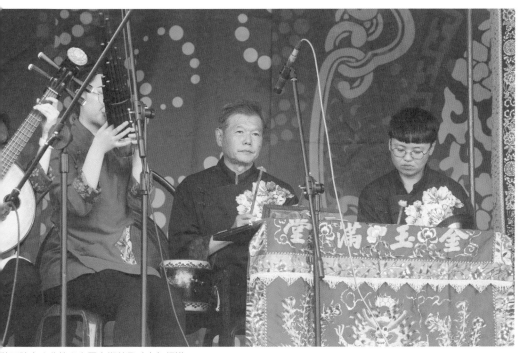

苗栗陳家班北管八音團由鄭榮興（中）領導。

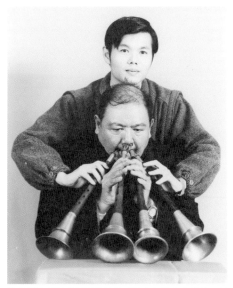

陳慶松在孫子鄭榮興協助下同時吹奏四支嗩吶，技驚全臺。（鄭榮興／提供）

不斷大喊安可。他不懂安可意思，經由鄭榮興解釋，才加碼演出。事後由記者拍下這張「同時吹奏四把嗩吶」的祖孫照，轟動全臺。

沉溺美好的思念

1984 年陳慶松重病，送至桃園長庚醫治，住院兩週後過世，當時在臺北讀研究所的鄭榮興趁每日下課，立即搭車去陪伴。那是祖孫這輩子擁有最緊密的相處時光，開枝散葉的陳氏家族，唯獨鄭榮興日日廝守病床邊。

那兩週，這位阿公用掏盡畢身絕學傳授的心情，把好多往事、把好多心事，情深意切地說給孫子聽，直到說盡沉默，直到窗外的燈火闌珊。或許對他而言，「陳家班」歷經的衰退，在 70 年代拜國家與民間重視傳統藝術之賜，漸漸走上藝術殿堂，他聽到不再是商演掌聲，而是文化肯定的讚美，這一切，會在這位孫子鄭榮興手中傳承下去。於是那張祖孫聯袂演奏的嗩吶照，絕對是最美的人生同臺。

陳家班對於傳習不遺餘力。

陳家班致力培育新血，成員早已不限陳氏宗親。

　　客家嗩吶的哨子偏大，而且音孔木管是平滑通直，有別其他族群的
竹節式嗩吶，使得演奏者可以飛快移動指腹，模擬人聲。客家嗩吶有
那種山迢水遠的山歌聲，它一鳴驚人的脾氣，不只成了客家北管八音
的代言人，更是主唱，它引領眾多二弦或鑼鼓等樂器，創造了熱鬧的
重金屬敲擊樂聲。蒹葭蒼蒼，白露為霜，秋風吹拂蘆葦，發出聲響，
在生命長河裡，當陳慶松走入在水一方，看到客家八音拐了個大河彎
後再度滔滔奔蕩，雖然市場式微，卻成為受重視的藝術，而且人世間
的嗩吶聲，成了他綿延情感的呢喃，於是「陳家班」第五代傳人鄭榮
興在客家圓樓的嗩吶演奏，垂目表演，似乎是一種沉溺美好的思念，
久久不散，與誰對話似的祖孫深情，每次如此……。

苗栗陳家班北管八音團第五代傳人鄭榮興與本文作者甘耀明。（于志
旭／攝影）

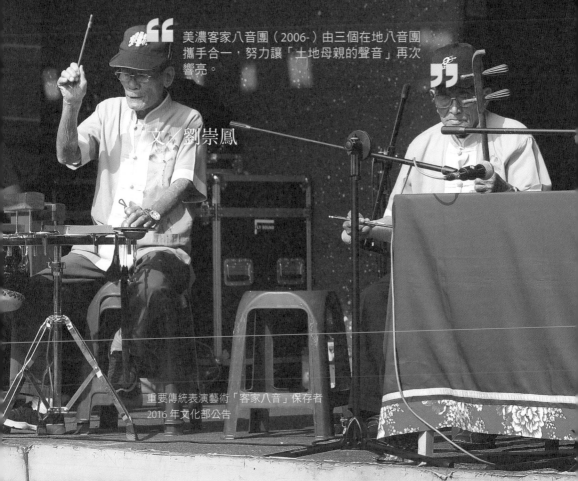

莫忘老母親之聲

美濃客家 八音團

> 美濃客家八音團（2006-）由三個在地八音團攜手合一，努力讓「土地母親的聲音」再次響亮。

文／劉崇鳳

重要傳統表演藝術「客家八音」保存者
2016 年文化部公告

2023 年 4 月，南方苦盼無雨。屏東六堆忠義祠春祭大典，主祭者和禮生手持清香，在忠勇公王前一拜再拜——春祈，但盼風調雨順。傳統三獻禮過程中，美濃客家八音團沉默安坐於廟宇旁，逢巡禮便聞八音響起，嗩吶吹奏，或有簫音，二弦伴隨，那敲打鑼鼓的，是個男孩。據聞十四歲，年紀小小，願習八音，有模有樣。客家傳統祭儀而今罕見後生參與，這四人一組、淵遠流長的樂聲已愈來愈少見，不受年輕人歡迎，殊不知，是年輕世代不明白客家八音的深邃與美，此後若正式祭典場合沒了這種聲音，春祈、秋收、神明生、還神……沒有自己的聲音，像主子失了嗓子，喊不出真名：客家。

八音響起好事來了

談及八音文化的沒落，美濃客家八音團團長謝宜文老師在午後的風中長嘆兩聲，我聽及，忙不迭以青年之姿，分享自己與八音之間那薄弱的連結：童年逢年過節回鄉，大清早會被廟宇響亮的嗩吶聲吵醒，而聽聞八音吹奏，多在祖輩的喪葬儀式。此後，聽聞八音會怕，因那令我思及死亡與衰敗，八音之中，可能間雜哭聲。

不是這樣的。早期客庄只要出現八音，就代表「好事來了」！婚宴、廟會、慶典等，都少不了八音。古時孩子聽聞八音便感覺熱鬧以及聯想到豐宴，八音的存在深刻伴隨客家人耕種勞動的時令節氣（春祈秋收）與生命禮俗（婚喪），其反應與神明間的關係，農閒時，在禾埕、廟前或門樓前玩彈；農忙之際，插秧前祈福、秋收後答謝豐年……，嗩吶和弦音幾乎成為庄民念及時序與大事的標記，猶如代表祈願和祝福的天然背景，樂聲照護著對天地傳達的敬意，伴隨歲月，行客庄千年之路。

而今卻不一樣了，我輩青年不懂躬耕，離土地和節氣愈來愈遠，不需春祈秋收、甚少拜神。結婚時選擇穿西裝與白紗走紅毯，搭配西樂、

客庄婚宴、廟會、慶典都少不了八音，八音一響，就是好事來了！（謝宜文／提供）

美濃客家八音團參與祭河江祭典（右一為創團團長鍾彩祥）。

國樂或流行音樂。八音是什麼呢？即便下鄉巧遇廟會，可能播放八音錄音帶，音質不佳令人難耐，電音比八音更令人印象深刻。傳說中客家八音之美在哪？

謝老師笑了，顯然他與我之間，處在同一個美濃卻在不同的思維星球上。這便是美濃客家八音團，長年來在各方推廣和在地傳承不遺餘力的原因。

化零為整再出發

2005 年，以鍾雲輝為首的客家八音團在國立臺北藝術大學的協助下，到法國巴黎參加「想像藝術節」。隔年，謝宜文思及八音文化的傳繼，著手整合以登記團名——跳脫過去習以嗩吶手之名為主而改以地域名為主的八音團，「美濃客家八音團」誕生了。2006 年先經高雄市政府文化局登錄為「傳統表演藝術——客家八音」的文化保存者；而後 2016 年文化部審查通過，正式授證為國家級「重要傳統藝術『客家八音』」的保存團體，也就是所謂「人間國寶」。

在美濃，有六、七個八音團之多，儘管藝師會老會凋零、儘管傳統逐漸式微，卻仍發展出不同的風格而各領風騷。客家八音的需求最初始於婚喪喜慶與歲時祭儀的「民生」，在戶外或半開放場域間演奏，走過市場直直落的八九零年代，於現代登堂入室為「藝術」。

美濃客家八音團始終不放棄繼續耕耘，時代不一樣了，不能只待他者來請（接場），還得要以研究者、教育者之名持續精研，向政府部門寫計畫支持。年輕時即隨老同學吳榮順一同做客家八音田野錄音與攝影的謝宜文，本是單純的小學教師，未料到日後會一頭栽入八音演奏與教學之路，如同鑽研自身客家血液裡的文化之路。

習藝之途漫漫，美濃客家八音團打破舊有藝師主導的演出機制，創生教習相長的傳承班，若未逢演出，每周日早上於福安國小旁的社區

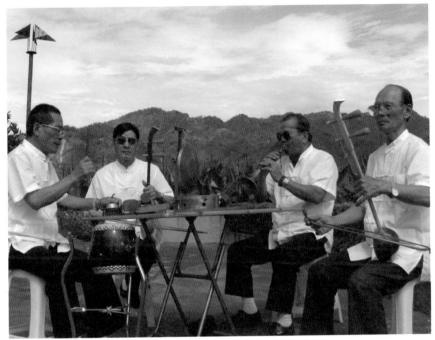

參加法國世界文化館「想像藝術節」行前排演。（美濃客家八音團／提供）

美濃客家八音團團長謝宜文強力「推銷」，「就是要幫你演奏」。（蔡高來河／攝影）

美濃客家八音團參與「祭外祖」。（謝宜文／提供）

活動中心內練習，有外地來的，也有在地的成人或孩子。無論是誰，有什麼樣的音樂背景，都得放下固有的樂器或底子，化整為零，重頭開始學習八音。

傳承是不息的使命

早期八音教學無譜，無規格化排練，心口相傳的技法是現代學生難以想像的，若非長年跟著老師觀察臨摹，身歷其境、累積經驗、心領神會，難以堆疊出與樂器和儀禮間的默契。於是能留下來的學生，少之又少。而今美濃客家八音團不求培育出高水準如老藝師的人才，只要有心，即使是學子，也有機會跟著大街小巷作場或演出。在地如美濃國中、福安國小……都有學生來團練。

傳承，幾乎成為美濃客家八音團的使命。

難道近年美濃當地的婚嫁儀禮中，真的沒有人請八音作場嗎？「沒有啊！」謝老師語重心長不無焦慮。

客家人娶媳婦有「敬外祖」的習俗，以表對母系家族之感念。在兒子迎娶祭祖時，拜神之外，會敬外祖，外祖敬完才敬內祖。外祖指母親、祖母、曾祖母的娘家祖先。傳統上，不論外祖家有多遠，客家八音團都會跟著新人的父母親到場，相隨伴奏直至儀禮結束。

曾經，吳榮順老師與美濃客家八音團相約，立定志向，該年至少要作三場的「敬外祖」。誰知根本沒有人要請，即使有主婚人想請，也會遭年輕新人所拒。謝老師急啊！美濃客家文物館便有夥伴張貼網路宣傳，說若有人想請外祖，美濃客家八音團將免費提供服務！不料卻招來一位女性（傳統上敬外祖由男方主辦），童年學過八音，而今要訂婚了，問美濃客家八音團能到她家演奏八音給老人家聽嗎？當然可以啊，八音團就去了。

強力推銷知音動容

還是沒有人要敬外祖，只能往外強力推銷了。恰巧團內有朋友的孩子要結婚，一幫人不停遊說：不管，就是要幫你演奏，無論要去拜哪些地方，八音團都會跟去！就從自家開始奏起，不論是神明伯公外祖內祖，通通奉陪！主婚人最後半推半就地配合……有八音團作陪，聲勢浩大，行經外祖家時，鄰近的老人家皆聞聲而來，神情恍如夢中，說：「幾十年沒聽到這八音了啊！」老者臉上擠壓出深深的皺紋，那是知音的笑容。

這些故事，於我像遙遠的星星閃爍，多少在地晚輩如我不知這些禮俗與意義。

謝老師已陷入久遠的回憶中，談及多年前，亦因「六堆文化園區」紀錄所需，正逢美濃中壇祿興里里長的兒子要結婚，一樣慫恿里長敬外祖，一樣里長說不要不要，總之還是成了。里長的妻是閩南人，其娘家在內門山上，彎來繞去到最後，發現那外祖家竟是以土牆和稻草蓋成的傳統土角厝。閩南人沒有「敬外祖」的觀念，且地處偏遠，當車隊與樂隊真的抵達山上的土角厝前時，她（里長之妻／新郎母親）止不住掉淚，因為女性被惦念、被照顧了。這是對母系家族的慎重，像是在說：「是的母親，妳很重要，妳的家人祖先們也是，謝謝妳存在。」弦音自那頭傳來，嗩吶大聲宣告其喜訊與感念之情，鑼鼓叮咚響，人莫不因此而驚奇而動容。

靜靜聽著這些，彷彿聽見歲月之流湧動。只是沒有人訴說這些故事而已，只是文化教育出現斷層而已。若有可能，我但盼弟弟結婚時，能轉達客家人敬外祖的行動意義給全家，建議父母親敬外祖，以對母系家族致意。

那幼年令我畏懼厭煩的嗩吶聲啊，似乎因此轉為歡迎歌了。來啊請吹嗺，來曲〈大團圓〉或〈大吹〉豐盛我輩蒼白失落的過去。若拒斥

八音，可能是成長經驗中與傳統音樂失聯的表徵。依隨八音的文化脈絡上溯，撥雲見日會看到遺落的本源。只是不經意拋卻了、忘記了，若未解八音全貌便以偏概全斥之單調，或許是年輕世代的損失。

跨界合作古今對話

如何帶著這古老的樂音和意志，在新時代繼續走下去？所幸美濃年年仍有迎神還神的儀式，對內作場時專注堅守傳統，鋪展慎重氛圍來豐富祭典；而面對當代的挑戰，轉身對外作藝術演出時，有意識切換成自在的「休閒」之心，只要能創造聽眾的認同或共鳴，演奏流行音樂亦不成問題。並非妥協，而是改變需要氣度。

2022年的「全國古蹟日」美濃客家八音團受邀至臺中文化部文化資產園區演出，和B-MAX馬克筆人聲樂團的A cappella合作共演，融合傳統與創新，擦撞出全新的可能，客家八音原來可以這麼自由自在，那一場傳統與現代的對話，令人眼睛一亮！

若不走出去演奏，聽不到遠方的回聲，當他方不識南方。

2021年新竹縣文化局集邀了臺灣各地的客家八音團，至新竹進行一場「八音大匯演」。中後段有民眾主動前來反應，談及聽聞美濃客家八音團的演奏，赫然發現與他熟悉的客家八音全然不同，有別於繽紛喧鬧的北部八音（受北管影響），南方低吟幽微的細緻曲風，令他印象深刻。

那就夠了。也許，美濃客家八音團到北部演出時，便如老母親一般，傳喚著孩子回家。

另有一次受邀至北部義民廟演出，有移居到新竹的屏東客家人，謝謝美濃客家八音團帶領他重回童年與少年，那些南方的生活習慣、生命禮俗的諸多場景……都藉八音迴流至腦海中，歷歷在目，那是鄉音，他識得。

　　各地民眾的回饋，都可能是美濃客家八音團走下去的動力。

　　那便是了，聽音樂是種習慣，帶著共同的記憶與時代的氣味。八音的存有是文化的符碼，文化符碼不能輕易消失，因為這是勞動土地長出來的有機音樂，是我們的名字、客家的驕傲。莫忘，老母親之聲——八音。

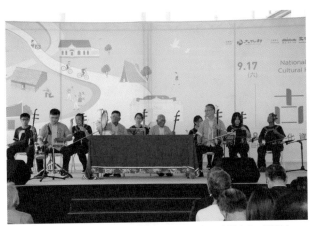

美濃客家八音團與 Acappella 人聲樂團同台演出。（謝宜文／提供）

美濃客家八音團團長謝宜文（右）與本文作者劉崇鳳。
（蔡高來河／攝影）

傳奇囝仔仙
鄭榮興

> 鄭榮興（1953-）從天才兒童到學院教授，兼擅東西音樂，全心全意投身童稚時代就熟悉的客家八音。

文／甘耀明

重要傳統表演藝術「客家八音」保存者
2021 年文化部公告

話說 50 年代末，在苗栗玉清宮的恩主公誕辰慶典，四歲的鄭榮興受到八音師叔的慫恿上臺，唱起北管吉慶戲《金星記》，描述太白金星下凡，致送福祿壽金牌，掛在積善之家中堂。他面對人潮擁擠，毫不怯生，不帶忸怩，把人間歡慶在喉間飛揚唱盡，香客紛紛駐足欣賞，這幕恰巧被記者用相機捕捉，隔日刊登報紙，他逗趣又認真的表情極為轟動，譽為「囡仔仙」。

四歲登台囡仔仙

「囡仔仙」是天才兒童的意思。早期臺灣民俗曲藝學習系統裡，常常指天才幼童，已學會各種技藝，並傳授給他人，有「小老師」味道。鄭榮興生長在菊壇世家，祖父陳慶松是著名的客家八音樂師，祖母鄭美妹是採茶戲名伶，他年幼即跟著祖父學會各種樂器，六歲由美樂唱片出版黑膠唱盤《金星記》，標榜「六歲天才老生鄭榮興獨唱」。他不負這名號，學習得快，很快掌握藝曲與樂器，還常常教師叔，很得他們疼愛。

鄭榮興從小發現，音樂戲曲不僅是家風，還可治病。祖父陳慶松有支氣管過敏疾病的哮喘，常常咳嗽，拿起嗩吶吹，一吹是一小時以上，哮喘病症沒了，臉膛氣色紅潤。祖母鄭美妹婚後甚少演出，協助家務為重，更年期過後，身體機能轉變，出現莫名的神經痛，吃遍西藥無效。一位老中醫朋友建議，不妨用演戲忘卻疼痛，她果決地粉墨登場，再掀家族事業「慶美園」採茶戲班的高峰。更神奇的是，有位師叔患有口吃，話說得不清楚，夾雜湯湯水水的遲頓，有次戲班附近發生火災，師叔擔心波及，跑來報訊，邊喘使得口吃加重。祖母見狀，連忙說你別講了，用唱的。師叔便唱得風風火火，喉頭暢快。

在傳統戲曲尚未被重視的年代，祖父認為，不管繼承採茶戲或八音，都是艱困的，於是強力鞭策鄭榮興升學，期許能走上別的道路。鄭榮

鄭榮興從小跟在祖父陳慶松身邊學習。（鄭榮興／提供）

鄭榮興六歲灌錄唱片《金星記》。（鄭榮興／提供）

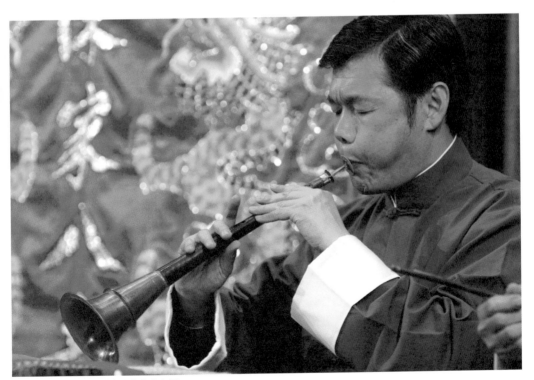

鄭榮興長期帶領苗栗陳家班北管八音團。

興升學之路沒有阻礙，並且與音樂脫離不了關係。他初中是軍樂隊，高中擔任學校合唱團指揮，在劉晏良老師建議下以考取音樂系為志，但是必考項目的鋼琴一臺約四萬元，他父親鄭火水踩三輪車一天五十元，絕不可能賺到。劉老師索性將音樂教室的鑰匙交給他使用。整整三年，鄭榮興每天早上六點騎單車到省立苗栗高中，掀開鋼琴蓋，八十八個琴鍵歷經修復，新舊顏色不同，他落指彈出蕭邦或巴哈樂曲，音符流洩在校園，風雨無歇。

重組劇團傳遞薪火

鄭榮興考上東吳大學第一屆音樂系，主修西洋樂創作，但是嗩吶等傳統音樂嗩的造詣，仍光芒四射，大學時即在中廣國樂團演出。他最後走回國樂，在這條路發光發熱，大學畢業之際甚至在臺北實踐堂發表樂曲，並出國交流，回來後讀音樂相關的研究所，最後到法國深造。

求學這段期間，音樂家及教育家許常惠是他轉變的恩師。許常惠到過日本與法國，發現當地對臺灣民俗樂的研究甚深，便軟硬兼施的希望鄭榮興在此多耕耘。因緣際會，鄭榮興在社會風氣仍質疑「有沒有客家戲或客家音樂」的低迷氣氛中，利用家族成員的力量拓展客家大戲，引爆了風潮。

「榮興客家採茶劇團」成立，是水到渠成的機緣促成。1987 年，臺北市政府在現今的二二八和平公園，辦理五天「客家藝術節」，協助案子的許常惠老師尋求鄭榮興意見。鄭榮興擬出表演單，有「苗栗陳家班北管八音團」客家音樂、賴碧霞的客家歌謠，以及客家民俗藝人楊秀衡的「撮把戲」。但這樣還欠兩天的節目，他說可以加入客家戲。許老師說：「客家有歌仔戲？」鄭榮興說是客家採茶戲。

安排下去後，他回苗栗把解散的「慶美園」劇團——由祖父母的名字中各取一字而得——團員找回上陣，不料報紙刊出的劇目是由「鄭

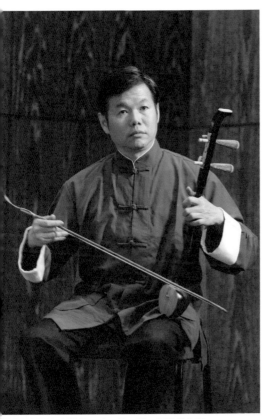

鄭榮興精通各種樂器,吹、拉、彈、打樣樣在行。

2010 年於「苗栗陳家班北管八音團」授證典禮演出。

榮興劇團」演出，經過家族長輩的討論與理解，認為「榮興」亦由祖父陳慶松所取，劇團最終定名以「榮興客家採茶劇團」傳遞薪火。這次演出極為成功，戲演到一半，天空飄雨，群眾不忍散去，緊緊廝守，有人隔日甚至提醬油到主辦的臺北市政府感念，畢竟當時有許客家人生活在大都市，彼此相見不講客家話，這場戲卻召喚了客家意識。

最活躍的客家大戲劇團

這次的成功演出，奠基了「榮興客家採茶劇團」聲譽，之後臺北市、文建會（後升格為文化部）或客家縣市相繼發出邀約，轟轟烈烈，已經沉寂一段時間的客家戲，在鄭榮興的職業劇團帶動下，又「榮」且「興」，足跡還遍布歐美、中國、澳洲等地。但是鄭榮興隱隱覺得，仍欠缺甚麼，客家戲不應該只是這樣持續乘浪前行，還能做些甚麼。

觀眾肯定之餘，有人提出不同聲浪，認為戲中角色的設定年紀是十八歲，怎麼看起來是五十八歲。鄭榮興半開玩笑地說，實際是六十八歲了。對方說，太過超齡演出，不妥。鄭榮興說，那你女兒要來演嗎？雙方說得氣氛僵。也曾有記者詢問劇團的未來有指望嗎？鄭榮興說沒有年輕人加入，就沒有希望。

1995 年，「榮興客家採茶劇團」首度進入國家劇院演出《婆媳風雲》，獲得極大肯定，各方說帖湧向政府單位，盼將客家戲納入正規教育。同樣這年，鄭榮興在苗栗後龍溪畔成立「客家戲曲學苑」，並獲得文建會三年經費支持，培育新血，新成員演出再度受到迴響。

2001 年，鄭榮興擔任臺灣戲曲專科學校（即今國立臺灣戲曲學院）校長，成立客家戲劇系招生，客家傳統戲教育終於有了正規道路了。時至今日，「榮興客家採茶劇團」仍保有五十位左右的成員，幾乎是年輕人，這批後浪活力十足，流動飽滿的朝氣與創造力。瀏覽劇團官網，至今成立三十三年歷史，赴國外演出兩百五十一場，先後演出三

籌組「榮興客家採茶劇團」，延續祖父母的「慶美園採茶戲班」。（鄭榮興／提供）

指導後進不遺餘力。

萬餘場，平均一天超過兩場，世界上最活躍的客家大戲劇團當之無愧。

為老戲曲鍍上時代精神

年已七十，鄭榮興每日仍忙著劇團事務，或推廣客家戲，彷彿有用不完的精力。怎麼會如此熱情？這是「責任」，鄭榮興強調這字眼，當初是臺灣客家戲需要有人推動，他成立劇團，獲得響應，接著訓練年輕人投入，這些人甚至從國中進入學院進修客家戲，每日六點便起床練毯子功，包括擋壁、盪腰或虎跳等，接著又是數年的戲曲唱腔、傳統武功或戲曲容妝鍛鍊，若學成之後，沒有舞臺，無形是浪費國家資源，日久也令年輕人卻步。頭都洗下去了，一切不能半途而廢，鄭榮興憑著七分責任、三分興趣，歡喜做、甘願受，每日當個勤奮的老園丁，持續在這塊園區耕耘，把客家大戲做出時代的新精神了。

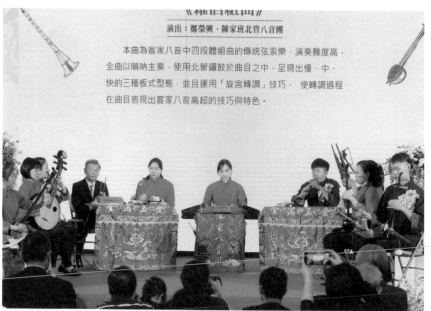

鄭榮興對客家八音的造詣與貢獻均極為傑出，2021 年獲認定為重要傳統表演藝術「客家八音」保存者。

　　曾有人看完「榮興客家採茶劇團」的戲，建議找那位苗栗的「囡仔仙」助陣，絕對更轟動。鄭榮興回說，他長大了，就站在你面前，而且當上校長。這成了傳說，一位深植地方記憶的神童，臉頰胖嘟嘟，唱曲流利，彷彿是永遠不會長大的小飛俠彼得潘。

　　現實生活中的鄭榮興邁入「人生七十才開始」階段，是客家大戲與客家八音的重要舵手，他雖然不是演員，不是戲臺上鎂光燈的焦點，卻利用西洋音樂十二音列創作技巧，將大部分的客家歌謠導入「板腔體」變化的戲曲唱腔，大大完備了客家大戲內涵，鍍上時代新精神，功不可沒。

　　關於自小獲得的「囡仔仙」封號，鄭榮興提出新詮釋，沒有真正的神童，他只是得天獨厚生長在戲曲與音樂家庭，對音感敏銳，憑藉這份稟賦，更重要是靠著勤奮地磨練與不放棄，才能創造出成績。他相信「一分耕耘、一分收獲」，後天的恆常鍛鍊才是硬真理。憑著這分理念、這種堅持、這股毅力，他把客家戲開創出新天地，這也可以理解成客家打拚的「硬頸精神」發揮吧！

鄭榮興與本文作者甘耀明。（于志旭／攝影）

前所未有的藝術之境
賴碧霞

賴碧霞（本名賴鸞櫻，1932-2015）音質淳美，擅長客家山歌，被譽為「山歌歌后」，不但演唱，也蒐集、記錄、保存、推廣，畢生為之傾力付出。

文／鍾永豐

重要傳統表演藝術「客家山歌」保存者
2011 年文建會（今文化部）公告

1970 年代中，我庄龍肚的山歌已自農村生活退隱。當時美濃兩稻一菸（春夏兩季稻作、冬季菸作）的農作模式已盛行四十年，不僅要求著超高強度的勞動生活，更須充分配合國家機構的調度，皆不利於山歌的傳唱。幾個近山聚落保有種山採集的自然經濟生活型態，其與政府與市場的距離稍遠，山歌就仍還活躍於老一輩的社交生活中。

悠遠的山歌夢境

在我們這個稻／菸農家族中，唯一會唱山歌者是嫁入山村小商販家庭的三姑婆；更確切地說，是宴席上的三姑婆。

六分醉意之上，從都市趕回的堂姑丈敬杯酒、遞根菸、幾句恭請，姑婆暢開懷。幾番推辭後，姑婆起駕回返她的盪漾青春。老山歌幽幽吟哦而出，原來她堅韌的髮髻之下藏了一口山歌深井。她在第二個樂句中間徘徊逡巡，而後眉毛張揚，聲調隨之陡起。當最後一個高高吊起的字音乘著裝飾音盤旋而降，平靜吃食的眾親友如風吹荷葉，幡然變臉。嘆氣、驚訝、驚喜、讚嘆而至沉醉，他們紛紛陷入各自的山歌夢境。唯獨向來以儒教律己的祖父表情扭曲，尷尬的苦笑掩藏著不悅。這是青少年的我所不理解的山歌場景，每年總發生一兩次。

山歌離我尚遠。家裡第一代大學生在臺北受到美國文化的影響，書房內堆了數百本他們帶回來的雜誌，以及上百張黑膠唱片。小五時我好奇亂聽，竟然迷上黑人靈魂樂、搖滾樂與民謠，也能耐心放完一整張入門的古典音樂。國中時，上了癮，長出品味，我開始買唱片。

時代鄉愁的良藥

唱片行在鎮上大街，展櫃上最顯眼的是各種八音曲目的唱片，我感到困惑。我對八音的印象主要在於婚喪；男性結婚前一天的敬外祖儀

賴碧霞於茶園留影。

式或長輩仙逝後的長長送葬隊伍，都需要八音班引領。村子口的清水
祖師廟若有神明生日、普渡或做大醮，八音班演奏的音樂還通過架高
的喇叭向全村放送，直達南邊三百公尺遠的我家書房。不管如何，嗩
吶一律淒厲、刺耳，這種音樂怎麼還能跟我喜愛的美國流行音樂一樣，
做成唱片當商品賣呢？

清水祖師廟的喇叭有時放送姑婆唱的那種山歌。若是在秋冬趁我午
睡昏昧之際傳來，本就高音居多的老山歌再通過無低頻的喇叭，變成
細細尖尖的呢喃，鑽進意識流的河床，攪混了現實、記憶與夢。起床
後我呆坐門檻，需要一些雞狗或車輛的噪音，才能調校時間感。

比起那時新迷上的 Disco，山歌是陌生的音樂，但是它卻輕易穿透
重重的腦門。接著我去高雄唸高中，想更有系統地聽搖滾樂。貓王艾
維斯・普里斯萊剛過世，在眾多的報導中，我特別注意他如何為搖滾
樂創新的分析。我想由他入門，應該是不錯的路徑。

高二暑假，愛吃豬肉封的祖父罹患糖尿病。大叔是職業軍人，循軍
眷福利，把祖父送至鳳山的 802 醫院。自小受他疼愛，我去醫院與大
嬸輪班侍顧。療程做完，我陪祖父坐救護車回美濃。時日無多，行動
不便，祖父悶悶地躺在房裡。

不知是哪來的靈感，送餐時我輕輕問他：「阿公，我弄八音給你聽
好不好？」他安靜地點頭。鎮上唱片行都賣鍾寅生八音班的錄音帶，
我買齊所有曲目。八音嗩吶一出，祖父的神情緩緩鬆懈，房裡的窒塞
感消散。叔公說鍾寅生是祖父最喜歡的嗩吶頭手，他領銜的八音班名
震美濃、六堆。

前所未有的細緻

1980 年代初我考上成功大學，西洋盜版音樂大爆發，60、70 年代
的經典作品熱鬧上架，我瘋狂補課，一路從重搖滾聽到重金屬、前衛

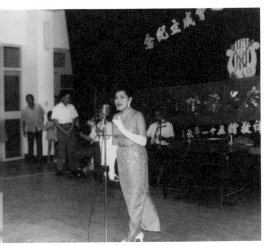

賴碧霞演唱客家山歌，1962。

1950 年代起，賴碧霞錄製客家民謠唱片。

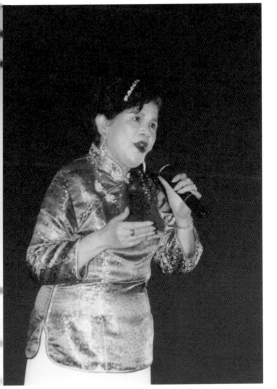

賴碧霞嗓音純淨婉轉，可說是老天爺賜予的天賦。

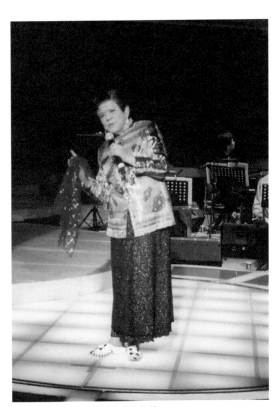

客家山歌第一人，賴碧霞當之無愧。

搖滾、實驗音樂。逛遍臺南市區的唱片行，認識了一些重度成癮的搖滾樂迷。他們無窮無盡地追求厲害又更厲害的形式表現，聽唱片時表情痴醉，手舞著空氣電吉他、鼓棒，無我無他。我感到不安。

認識許國隆先生也是在唱片行。他有廣泛的文史哲閱歷並大量聆聽當代與傳統音樂，輕易就解了我的焦慮。他導引我上溯搖滾音樂史，讓我接觸黑人的藍調與福音歌，我因而對美國流行音樂中的黑白關係、文化動力與形式演變，開了眼界。既然當代流行音樂的發展必得與傳統音樂息息相關，那麼——迷失在形式海洋中的我，為什麼不好好聽臺灣的民族音樂？

適其時，第一唱片公司陸續出版由許常惠主編的《中國民俗音樂專輯》系列唱片。我在校園邊的佳韻唱片行發現芳蹤，驚喜異常，搶買到第一輯《陳達與恆春調說唱》與第十四輯《賴碧霞的客家民謠》。前者啟動我思索漢人墾殖過程中原住民及平埔族對閩、客系音樂的影響，且以它驚豔、鮮活的口語文學與靈巧的調式轉換，更應把它視為具有個人天分色彩的當代敘事民謠，而非只是民俗音樂。後者則帶來痛苦的悔悟。

這是一張有著現代錄音工藝的民謠專輯，歌者聲線的變化細緻無比，器樂的呼應精確美妙。賴碧霞演唱客家三大調——老山歌、山歌仔與平板，音準之穩斂達到驚人的程度，更令人驚嘆的是，她處理每一個高低音與不同音色間的轉折，皆充滿了——如山歌仔——藝術性的迂迴，甚至是——特別如老山歌——戲劇性的懸疑。

三大調包含了客家山歌最根本與最困難的技藝要求，賴碧霞掌握到如此境界，面對其它曲牌更是游刃有餘。經由她演繹，山歌展現了前所未有的細緻，令客家農家子弟如我者歡呼：山歌真是勞動者身體的呼息藝術啊！原來我們虧待進而誤解了山歌。山歌是如此好聽，如此易親可近，既不尖細更不粗糙。讚嘆之餘，好奇心揚起：賴碧霞如何走上這條民謠之路？她又如何抵達這個前所未有的藝術之境？

客家山歌創作手稿，賴碧霞音樂紀念館典藏。（吳景騰／攝影）

賴碧霞接受國家授證為重要傳統表演藝術保
存者，2011。

賴碧霞致力傳承，女兒趙彩雲也是客家山歌
傳習藝生。

多元養分的陶鑄

不久我買到第十二輯《苗栗陳慶松的客家八音班》，把我的疑問回答了一半。陳慶松是技藝超卓的嗩吶頭手，在他的領導下，器樂的協律與織理無不精準、調和，直可把八音聽成客家的古典音樂。這張專輯的驚喜之作是兩首山歌器樂曲——「懷胎曲」、「端茶」。陳慶松以嗩吶仿擬歌者聲腔，如泣如訴、入微通幽，在在申明他之深諳山歌藝術。

因此，由陳慶松八音班為賴碧霞伴奏，正相得益彰。2010 年，參與上述兩張專輯錄音的陳慶松第三代子弟鄭榮興以自己的歷史見證為基礎，加上訪談與文獻回顧，爬梳賴碧霞的獨特學習歷程，吾人始能想像，這位山歌歌手的意志、天份與運氣是如何不可思議地相交互生。

父親在原漢交界處擔任隘勇，使得兒時的賴碧霞從童謠與玩耍中見識泰雅族聲韻之美。日治末期的國小老師伊藤發現她的聲樂潛力，教她識譜與美聲唱法，她因而具備基礎的樂理能力。

考上張學良幽禁寓所的總機機房工作使她有機會學習國語、國語歌並迷上京劇，居然去找外省兵士學老生唱腔，領略漢語發音與抑揚頓挫之間的關連，並又為日後從事廣告播音員所需的十八般才藝，奠下基礎。童年時寄住外婆家，賴碧霞從舅舅的唱片收藏中聽到第一代客家錄音藝人的作品。附近的惠昌宮及其周圍是竹東的信仰、商業與戲曲中心，她得以親炙眾多客家傳統音樂。成年後賴碧霞遍訪新竹苗栗一帶好手，拜師磨藝，廣泛收集山歌材料。

客家山歌第一人

賴碧霞的演練場所平行於臺灣現代化歷程對聲音的需求，從巡迴廣告現場、廣告播音間、錄音室、電臺、民謠比賽，直到演唱會。她學

多習雜而能精煉，從基本入手而漸至抽離方法，終能隨心所欲地跨界、轉身，不僅能譜新詞、寫流行歌，更可與各種編制的樂團合作。

她的身份——相對於山歌，除了學習者、收集者、演唱者，同時還是研究者、製作人、評論者、主持人與教育者。最後，1963 年，當她受邀至苗栗中廣電台開設「九腔十八調」節目，成就她的偉大所需要的更專業設備、工作者與貴人——江平成臺長、陳慶松八音班以及正主持臺灣民謠調查工作的許常惠教授，於焉匯集。

1985 年冬，對大學課業無心更無力，我關在租屋處閱讀馬奎斯的小說《百年孤寂》，聆聽黑人藍調、1960 年代的美國搖滾樂與民謠，以及賴碧霞的山歌演唱，對於傳統音樂如何與當代敘事民謠／搖滾形成創造性的關係，一點一滴地產生念頭與憧憬。1998 年——美濃反水庫運動的高峰，我與林生祥決定以山歌為核心寫作概念，創作一張既鼓舞又紀錄這場運動的音樂專輯，名稱就叫「我等就來唱山歌」。

趙彩雲（右，賴碧霞之女）向作家鍾永豐談母親賴碧霞。（吳景騰／攝影）

欲聽歌來阮兜
朱丁順

> **"** 朱丁順（1928-2012）小時候常常聽「紅目達
> 仔」（陳達）唱歌，聽著聽著就體會到：原
> 來悲歡苦樂是可以唱出來的啊。 **"**

文／李志銘

重要傳統表演藝術「恆春民謠」保存者
2012 年文化部公告

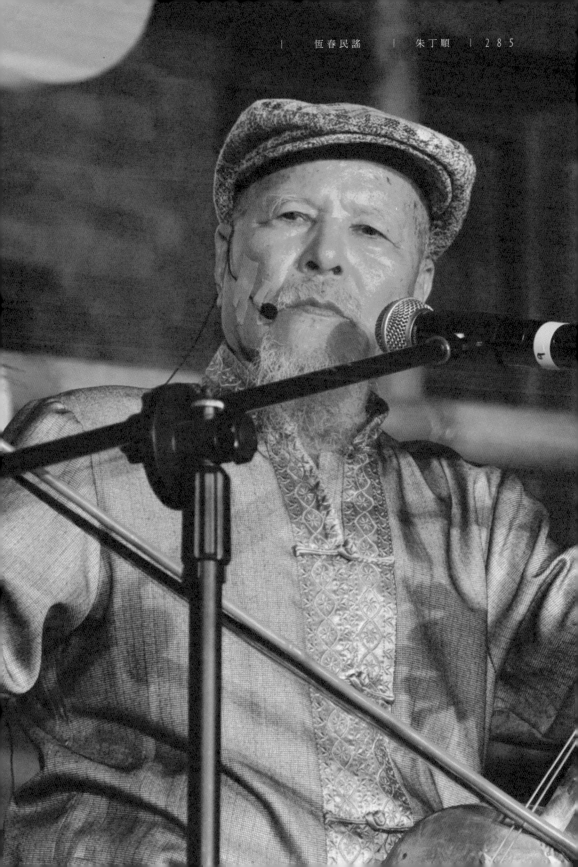

　　位於南臺灣環繞恆春半島海岸的臺26線省道，號稱臺灣最美的公路。從屏東枋寮一路往南，沿途行經楓港、海口、車城、恆春、南灣，直到墾丁、鵝鑾鼻，一邊是和天空連成一片的蔚藍大海，另一邊則是四季如春的原野山林。

> 十大建設四線道，遊山玩水交通好
> 交通管理政府做，國家公園好迌迌（tshit-thô，意指「遊玩」）
> Ho-Hai-Yan ～ Ho-Hai-Yan ～（原住民語虛詞，意指「海洋」）
> ——〈欲聽民謠來阮兜〉平埔調／朱丁順作詞

國境之南民謠寶庫

　　這裡不僅有滿州地區流傳的〈楓港小調〉，也有相傳自原住民古謠的〈平埔調〉（又稱作〈臺東調〉，包括臺語流行歌〈青蚵仔嫂〉、〈三聲無奈〉等，都是由此改編而來）。「希望阿娘仔啊來疼痛，疼痛阿哥仔喂出外人，欲去恆春無偌（多）遠，夭壽尖山啊喂，是踮中央。」造訪國境之南的恆春小鎮，就像是翻開一頁頁從未讀過的民謠史，傾聽排灣、阿美、卑南、馬卡道平埔族，以及福建（漳、泉）漢人、廣東客家移民等多元族群在這塊土地互動，留下了許多珍貴的歷史遺跡與故事。

　　八十五歲（2012 年）獲頒文化部「人間國寶」殊榮的恆春民謠一代宗師朱丁順（1928-2012），在他晚年創作了這首詞曲風格輕快活潑、老少咸宜的〈欲聽民謠來阮兜〉，堪稱丁順阿公最通俗流行的招牌歌，歌曲旋律採用原住民古謠的〈平埔調〉，歌詞內容主要講述上世紀 70年代時任行政院長蔣經國推動「十大建設」計畫，將屏東至鵝鑾鼻的老舊道路拓寬為四線高級公路，由於交通便利而促進了恆春當地的旅遊觀光發展。

知名歌手陳明章先生曾向朱丁順拜師學琴。

前往校園教導月琴及民謠。

聽聞該曲最初收錄於2007年「陳明章工作室」為朱丁順發行的《卜聽民謠來阮兜》專輯。後來在2012年屏東縣府舉辦「恆春國際民謠音樂節」開幕式典禮上，還特別安排了朱丁順及張日貴兩位藝師獲頒保存者的授證儀式，但由於以往每年都參加民謠節演出的朱丁順當時因病住院、無法親臨受獎，故由曾孫朱育璿代替領獎，現場並有老中青不同世代的歌手們一同合唱朱丁順創作的〈欲聽民謠來阮兜〉，祈求他早日康復，台下民眾齊聲高喊「阿公，加油」，溫馨場面令人動容！

紅目達仔的啟發

恆春民謠不僅是一種日常生活中的娛樂形式，它也是人與人之間溝通的媒介。早期的恆春人大多有著豐富的實際生活體驗，應景隨情而唱，唱完了之後也沒有人特別會去把它記下來。

根據音樂學者徐麗紗、林良哲撰著《恆春半島絕響：遊唱詩人陳達》一書記載，當年在恆春半島四處走唱的陳達，每到固定時間便會到網紗庄頭唱歌來娛樂村民，看到什麼就唱什麼，信手拈來、隨編隨唱。但凡遇有婚嫁、廟會、節慶等場合，往往就能即興獻唱，只要有頓飯吃或少許賞錢，便心滿意足。彼時約莫十來歲的朱丁順，總是夾雜在人群中仔細聆聽「紅目達仔」的歌聲。他深刻的體認到，原來生活中的歡喜和悲傷可以透過歌聲傳神地宣洩出來。

長年受其薰陶及影響、朱丁順的嫡傳弟子吳登榮表示：古早的恆春人唱歌，並不是為了去外面表演，而是為了抒發自己的心情，唱給自己聽的，把自己最真實的生活感受唱出來。並且他們平常講話都會懂得「鬥句」（tàu-kù，又稱「湊句」，意指在句末用韻母相同或相近的字），就算不唱歌，講話直接唸給你聽，就已經很好聽了。

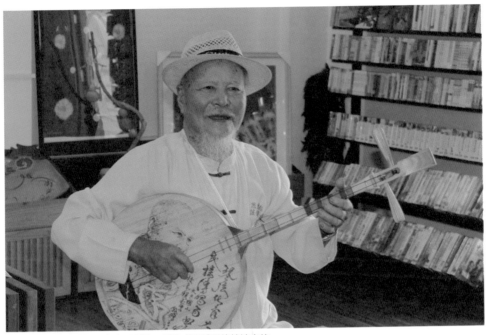

朱丁順年輕時就挑起一家生活重擔,唱歌成了重要的精神支柱。

朱丁順(中央白衣者)與恆春鎮思想起民謠促進會的成員情同家人。

透過大大小小的活動,朱丁順將恆春民謠唱給更多人知曉。

> 透早起來天未光，手擎鋤頭巡田園
> 為著生活顧三頓，毋驚北風冷酸酸
> ——〈透早起來〉四季春／朱丁順作詞

吃過苦才唱得出氣味

繼陳達辭世之後，以「臺灣最後的走唱人」專輯獲得 2004 年第 15 屆金曲獎最佳戲曲曲藝專輯獎的朱丁順，自幼生長在赤貧家庭，由於父親不在身邊，從小就必須幫忙負擔家中生計，因此在八歲才入學，但只讀了兩年的公學校就輟學。十歲時奉母命來到南灣馬鞍山的母舅家裡做長工，每天從早到晚幫人餵牛、犁田、種田，也靠駛牛車載運甘蔗到糖廠賺運費。趁著務農的閒暇，他便會一邊牽牛犁田，一邊模仿先前聽過的曲調、似懂非懂地哼唱自己的心情，偶爾也跟其他牧童彼此相褒對唱。

二十四歲結婚成家後，為了養家活口，朱丁順不得不到牡丹山裡討生活。從拉木馬的伐木工人到燒製木炭的炭工，不見天日的勞動工作經常讓他感嘆命運的坎坷。工作中的不滿與哀傷，只能透過歌謠來抒發。

> 第一艱苦斧頭刀，第二艱苦籃綁索
> 自小窮爸佮散母，上山落嶺無奈何
> 路邊草寮是阮ㄟ，無椅無桌無成家
> 內底設備無好適，對此經過請來坐
> ——〈第一艱苦〉恆春小調／朱丁順作詞

儘管做工的日子辛苦，但他卻從不怨天尤人，心甘情願接受各種磨練，挑起一家生活的重擔。於是乎，學唱民謠成為了朱丁順一生最重

要的精神支柱，以及排憂解悶的日常娛樂，早年這些艱苦委屈的生活經歷，爾後也都變成了他編寫民謠的歌詞素材與創作泉源。

　　包括吳登榮在內的許多學生們都知道，朱丁順有句名言：「不曾吃過苦，無法度唱出民謠的氣味。」「思啊～想啊～起」，老一輩走唱者的歌聲一出來，有些人的眼淚通常就會情不自禁地流了下來，甚至也說不明白為什麼會打動我們。吳登榮強調，沒有經過人生的歷練，其實很難去感受、表達歌曲當中的「民謠味」。

累積時間的味道

　　基本的恆春民謠共有六種曲調：〈牛母伴〉、〈平埔調〉、〈思想起〉、〈四季春〉、〈五孔小調〉、〈楓港調〉，朱丁順自稱他以〈四季春〉為原型，將原曲四個樂句的尾音音高拉高上揚，因而創造出了一種新的曲調：〈恆春小調〉。

　　雖然朱丁順只讀了兩年書，識字不多，但在學習上卻自有一套方法，靠著毅力苦學勤練，無論作詞或唱歌都用錄音帶錄下來，然後反覆聆聽，不好聽就洗掉，再重錄，好壞一聽便知道，也會拿給長輩與朋友聽，聽取他們的意見，就這樣不斷地改善精進彈唱技巧，慢慢摸索磨練出屬於自己的獨特韻味和演唱風格。

　　朱丁順大器晚成，早年他所彈奏的各種樂器都是自己親手製作，學習大廣弦、月琴、古箏等各種樂器皆是無師自通，每到晚上休息時間，三兩好友每每聚在一起彈月琴、喝酒唱歌。此外，他也經常跟住在車城鄉的彈奏拉弦高手董延庭請教、相互切磋琴藝，也和當時最能模仿陳達唱歌的董添木交流，後來三人還一起組團去墾丁飯店表演。

　　在過去眾多的學生當中，吳登榮跟隨朱丁順學習最久，兩人的關係幾乎要比真正的父子還要親，甚至朱丁順有些話不敢跟自己兒子講，但都會跟吳登榮說。看在吳登榮的眼裡，朱丁順是一個相當重感情、

很念舊之人，經常提攜幫助許多晚輩，平日生活十分節儉，只要有人陪他唱歌作伴就很開心。

民謠是活的，隨人有特色

千針萬線做成衫
千斤萬擔無人替我擔
少年來打拼來飼子
莫在吃老放我孤單老歹命
──〈針針伴線〉牛尾伴／朱丁順作詞

生性非常樂觀的朱丁順，除了傳統民謠之外，有時也會唱流行歌曲，據說跟朋友喝酒最喜歡唱〈酒若落喉〉，不然就是唱〈心在故鄉〉。然而，他只要唱起恆春曲調〈牛尾伴〉（又另稱〈牛母伴〉），就會想起他早逝的太太，所以情緒總是會特別悲淒、感傷。

吳登榮回憶，朱丁順在教唱時經常強調「民謠是活的，隨人有隨人的特色」、「彈琴的速度要穩，手勢要練好」，因此藉由口授心傳的方式，不用樂譜輔助，而是直接唸歌詞並告知月琴按音的位置來教唱，透過反覆地唸唱，便能逐漸清楚每首曲調的基本特色。

朱丁順認為，學唱民謠是需要靠時間累積的，並不是短短一兩年就可以速成，而是一輩子的學習。在唱歌之前，朱丁順往往會要求先把歌詞練順了之後才唱，據說這是他自己的秘訣。

只要有一口氣在

自從「屏東縣恆春鎮思想起民謠促進會」成立（1989 年）以後，地方有識之士便開始有計畫地進行恆春民謠的推廣工作，朱丁順也應邀

擔任文建會「恆春民謠傳習計畫」藝師（1997年），陸續在大光國小、永港國小、大光社區等地開辦恆春民謠與月琴教唱的課程。

　　就這樣，基於這些老師對民謠傳習的熱忱，再加上學生們大都很願意學習，讓朱丁順總是樂在其中，日復一日從網紗里老家騎摩托車、沿著山路前往恆春半島各地教唱民謠。然而每到秋冬時節，強勁的落山風一吹起，人車往往寸步難行，猶如現今傳統文化所面臨的處境。

　　「只要有一口氣在，絕不會放棄恆春民謠的傳承」，朱丁順相信，恆春的歌謠也會像落山風一樣，世世代代在恆春半島傳唱下去，並且隨著風，傳頌到整個臺灣。

吳登榮說師父朱丁順經常強調「民謠是活的，隨人有隨人的特色」。（陳彥君／攝影）

本文作者李志銘。（陳彥君／攝影）

手舉月琴壓心肝

陳英

> 陳英（1933-）父親好友陳達常常來訪，來了就唱，每一次似乎都從〈思想起〉開始，一邊唱一邊撥弄月琴，於是恆春民謠住進了陳英的心裡。

文／李志銘

重要傳統表演藝術「恆春民謠」保存者
2020 年文化部公告

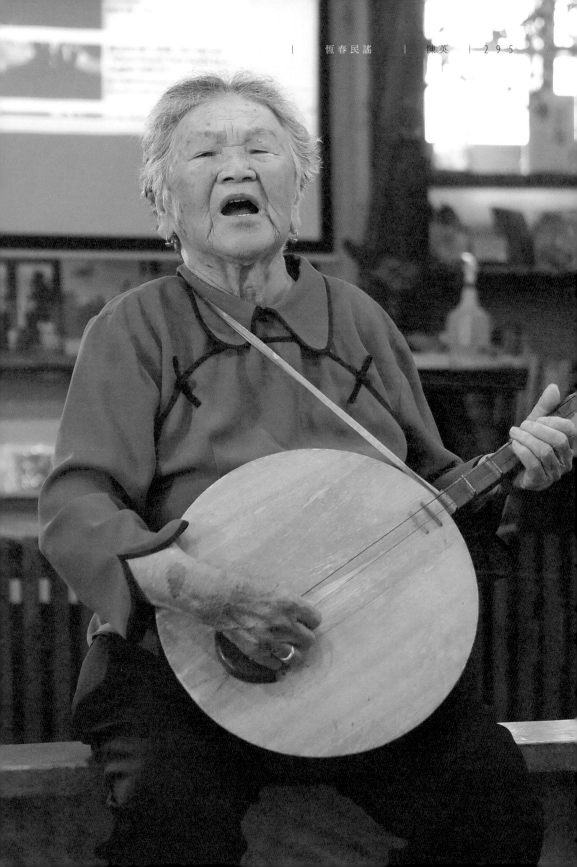

以往相傳，當聽到有人唱起民謠思想起的時候，就知道恆春到了，古早恆春半島的生活文化就在這裡。

枋寮坐車到楓港，也有分路分車站
一條入山透臺東，一條落南透鵝鑾
楓港過來到海口，也有漁港小燈樓
陸海公路攏會到，恆春南端正阮兜
——〈來遊半島西海岸〉楓港調／陳英作詞

從枋寮一路唱到燈塔

年已九旬的恆春民謠「人間國寶」陳英阿嬤，多年前（2014）曾經接受「大愛電視台」採訪時說道：「過去我媽媽生下我一個，自細漢（tsū sè-hàn，從小）都沒有伴，做工作亇時陣（sî-tsūn，時候），就自己邊唸邊唱，我可以從枋寮一路唱到燈塔，看是要唱風景，還是要唱勸世，我都可以隨意來唱。」

來到位於恆春旅遊醫院旁的「恆春民謠館」，聽聞此地經常都會有民謠歌手和藝術家舉辦音樂會或講座，偶爾也會有些別出心裁的主題策展。而平日沒有展覽活動的時候，訪客只要一走進來，也幾乎隨時都可以聽到有人在唱歌。

譬如年輕一代剛開始學月琴彈唱的孩子們不時會來跟阿公阿嬤請教「這首歌詞應該要唱什麼調比較好？我最近學了一首〈思想起〉，阿嬤（阿公）聽一下我這樣唱對不對？」

午後閒暇的日子，那些喜愛彈唱民謠的同輩鄰居樂友們也很喜歡相約至此，針對彈奏唱法方面的問題，相互切磋討教、彼此交流。在這裡，整個空間氛圍彷彿一處開放自由的「沉浸式劇場」，那些不同世代——包括唱歌的人和聽歌的人，都能很隨心所欲地走動，自由探索、

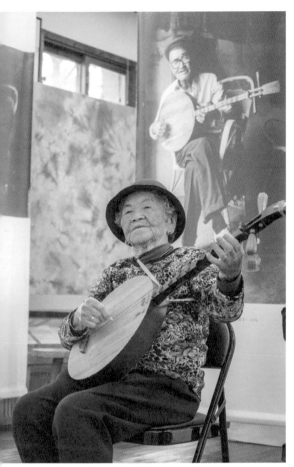

陳英隨意唱，快活唱。

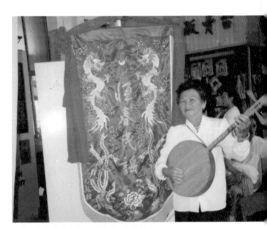

陳英於恆春民謠館。

早年演出的身影。（陳英／提供）

互動「共學」。簡言之，這幢「恆春民謠館」，不僅僅是許多初來乍到恆春的遊客想要認識、了解恆春民謠第一個可供駐足停留的重要公共空間，更像是當地所有民謠歌者一個共同歸屬的家。

在相約訪談的那日下午，原本平常閒來無事、看起來似乎有些昏昏欲睡的陳英阿嬤，一旦說起恆春民謠的話題，眼睛頓時發亮、精神整個就來。「久沒彈琴唱歌，身軀就會覺得足厭瘸（ià-siān，疲憊倦怠之意）」，陳英阿嬤表示：「唱了之後才會開始有精神。」

據其親友告知，晚年陳英阿嬤身體健朗，經常獨自背著一把月琴、騎著摩托車外出唱歌教琴，前幾年不慎跌倒，家人都不願讓她再出門表演歌唱或參加活動。後來阿嬤身體稍微好轉，朋友們邀她出來走走，反而感覺她越唱精神越好。

甘苦說不出，那就唱吧

二次大戰分時代，男女嫁娶沒豬宰
物資缺乏配給來，借肉請客可憐代
物資缺乏沒法度，男女簡單來娶某
有錢沒當去剪布，才來完成人生路
——〈二次大戰〉平埔調／陳英作詞

根據史料訪查，1933 年出生的陳英阿嬤，自幼成長於窮困的恆春小鎮，是家中的獨生女。小時候，她不時聽到媽媽與鄰居唱歌仔消遣，偶然也會遇見父親的好友陳達來到家中彈撥月琴走唱、訴說著恆春的大小事，覺得好玩也跟著咿哦哼唱。待年齡稍長，為了補貼家計，這個愛唱歌的小女孩便跟著大人外出做工賺錢。除了上山收割瓊麻，也在瓊麻工廠幫忙撚絲製繩。

陳英不識字,卻能即興作詩,隨意而唱。(陳彥君/攝影)

陳英隨口唱出恆春的人文地景,她的歌是真正的土地之歌。(陳英/提供)

參加歌唱比賽獲獎,乘機累積演唱經驗。(陳英/提供)

2015 年於「國際民謠節」演出。(陳英/提供)

受邀前往文化部文化資產園區演出〈牛母伴〉。

陳英(右)從未忘記老師張新傳(中)的囑咐:「民謠一定要傳落去。」(陳英/提供)

瓊麻日本拿來種，不怕紅土石頭硬

滿山都是瓊麻林，每年剉草才有收成

　　當年隨著瓊麻產業蓬勃發展，日本人在滿州鄉成立了瓊麻加工廠，開始生產麻絲（後來由於二次大戰日本戰敗，原有的工廠也隨之停止運轉）。彼時工作之餘，為紓解一整天揮汗勞動的辛苦煩悶，陳英經常和身邊夥伴對唱民謠，特別喜愛〈思想起〉、〈四季春〉和〈平埔調〉等古謠旋律。原想以歌聲來療癒撫慰自己疲憊和孤獨的身心，沒想到竟奠定她日後即興說唱民謠的基礎能力。

　　「像以前陳達唱歌，是走到哪，唱到哪。」陳英阿嬤回憶：「恆春民謠我從小就會唱了，三十多年前（六十歲左右）才開始學月琴，後來就一直學到現在。」

手舉月琴壓心肝，彈出彈入二條線

小娘問哥焉怎彈，左手作音正手彈

——〈手舉月琴毋知音〉四季春／陳英作詞

從悲歡苦樂提煉

　　基本上，傳統恆春民謠有六種調：〈思想起〉、〈平埔調〉、〈四季春〉、〈五孔小調〉、〈楓港調〉、〈牛母伴〉，其中每一種曲調，都代表著每一種不同的心情。而同樣的一首詞，亦可套不同的曲調來唱。恆春民謠的魅力，在於即便是演唱同一種曲調，但是針對虛字襯詞的運用、聲腔的變化、旋律的起伏以及節拍的形態，每位歌者都能依照自身當下的思緒與心境，來唱出屬於自己的歌。

　　譬如〈牛母伴〉曲調哀怨悲傷，旋律變化較大，唱者情意真切，融入情境之後往往容易催淚。據說有次在九份的太平戲院，陳英阿嬤就

是唱〈牛母伴〉，把一大群日本遊客唱哭了。

回顧過去，早年陳英阿嬤的人生際遇其實並不順遂，她從小沒有機會上學讀書，又要整天辛苦勞動。十九歲就嫁作人婦，一路走來跌跌撞撞。此間，她歷經三段婚姻，生了七個小孩，一肩扛起全家的生計，離鄉背井討生活：採瓊麻、做磚窯苦工、煮飯、洗衣、幫傭，接了各種粗活來做，到處打零工。後來，生活總算穩定下來，才又重拾歌唱嗜好。

五十六歲那年（1989）「屏東縣恆春鎮思想起民謠促進會」成立，她開始在促進會練唱，還去參加廟口為神明慶生所舉辦的民謠比賽，得過二、三次冠軍。從此愈唱愈有信心，接連轉戰各地比賽，除了拿獎品和獎金，也累積了豐富的演唱經驗。

由於恆春民謠就是把唱歌當成日常生活的語言遊戲，在達到一定的熟練程度之後，只要掌握壓韻的規律，就可以即興作詩，隨意而唱。陳英雖不識字，腦海裡卻能隨口唱出上百首恆春民謠。

對於昔日生活的辛酸，陳英阿嬤平常並不太願意提，卻將這些「不足為外人道」的心事及甘苦加以昇華、轉化，一字一句都作成了典雅的歌詞，融入了傳述其生命故事的民謠創作當中，甚至還能結合戲劇形式、將這些民謠作品跨界改編為《半島風聲相放伴》音樂劇演出，藉此展現恆春女性與月琴相伴交織的生活風景，以及恆春民謠開枝散葉、世代傳承的特色。

質樸地將傳統留給後人

恆春民謠人人愛，轟動全省通人知
這是祖先傳下來，望欲一代接一代
恆春民謠尚蓋好，希望大家來愛學
這是臺灣一項寶，恆春才有別位無
——〈恆春民謠人人愛〉思想起／陳英作詞

「早期恆春民謠並不受重視，我每次背著月琴、騎摩托車出去唱歌時，鄰居都會笑我，說我是憨人。」陳英阿嬤感嘆道。

在現今這個資本主義的工商社會，提及傳承恆春民謠的處境，大概就只有兩個字形容：「苦」與「難」，這也是恆春人的宿命。

從上世紀六、七〇年代的陳達，以至八、九〇年代的張新傳、張文傑，佝僂的身影、樸實的曲調、一把老月琴，儼然已成為傳習恆春民謠文化的象徵圖騰。透過一套應景隨情的即興填詞歌唱模式，這些古早的前輩歌手們唱出了恆春地方渾然天成的四季景致，唱出了艱困日子裡的刻苦自娛，唱出了貧瘠農村的美麗與哀愁。他們用生活日常的血淚辛酸，鋪成了一段又一段的民謠史。

「傳承」二字，並不只是一個簡單的詞彙，對陳英阿嬤而言，那是在經歷了許多生活的坎坷與磨難之後，一段努力苦修的過程，更是一份慎重的承諾。

我唱的都是自己編的

「恆春民謠早期沒有月琴伴奏，也有對唱。」陳英阿嬤表示：「現在我唱的歌都是自己編的，平常我都用（卡帶）錄音機錄下來，想出一句，錄一句，慢慢想，這些都是我過去親身經歷過的故事。」自幼耳濡目染下，跟著母親一邊工作一邊唱歌。到了六十幾歲，才開始跟當地老藝師許天卻先生學彈月琴。後來又向張新傳、張文傑等恆春民謠耆老拜師學藝，從此琴藝大為精進。

由於彈唱月琴除了需要唸詞、記旋律，還得搭配雙手撥彈琴弦，整個學習過程頗具難度，彼時初學的陳英曾經一度想要放棄：「既然這麼難學，乾脆不要學了。」然而，當年恩師張新傳卻對她抱以殷切期望、諄諄叮囑猶在耳邊：「英啊，妳一定要學琴，這個古調要留下來，要保存起來，以後看能不能傳一兩位，不要讓它失傳了。」

　　就這樣，昔日恩師的一句囑咐，讓陳英堅持了三十年。其後，她不僅協助「恆春民謠促進會」帶領鄰里鄉親們學習月琴彈唱，更持續向下扎根，進入各地社區大學與國小校園授課，教導下一代孩子們傳唱恆春古謠。

　　在恆春人的共同記憶中，這些傳統民謠始終仍一直活在日常當下。就像過去種植瓊麻、甘蔗一樣，只要還活著，就會持續長出新芽，甚至不斷進化。

　　民謠館裡，被音樂學者史惟亮譽為「遊唱詩人」陳達的老照片掛滿了整個房間，由此展現出一股堅持傳承的精神力量。如今，儘管陳達、張新傳、張文傑等前輩藝師早已遠行多年，陳英阿嬤本人也日漸老邁，但是他們那滄桑、沙啞的歌聲，卻仍彷彿不斷迴盪在民謠館的空氣裡、繚繞在恆春半島的歷史長河當中。

與年輕的後輩玩月琴唱民謠。（陳英／提供）

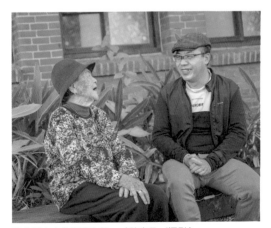

陳英與本文作者李志銘。（陳彥君／攝影）

牛母伴是母親的母親

張日貴

> 張日貴（1933-），善唱滿州民謠，熟悉人情世故，歌聲曲折變化，情感洋溢，名揚滿州、楓港乃至恆春。

文／鍾永豐

重要傳統表演藝術「滿州民謠」保存者
2012 年文化部公告

1999 年 11 月，美濃的反水庫運動告一段落，我受邀去高雄縣政府擔任政策幕僚。大大的縣長室，秘書七、八位，分工處理政治與政策的協調。初入公門，我學習從公文書裡那些高度概括性的字裡行間揣摩真實，經常得就教承辦同仁，甚至去現場，才能調校認知。受了點社會人類學訓練，凡事好奇，眼睛容易出神，常把人際關係交錯的會議與縣議會當做田野現場；出差到生活範圍以外的丘陵聚落與濱海鄉鎮，時時忍不住旅人般的喜悅。

記憶深處的歌聲

有天傍晚，辦公室只剩一兩位熟絡的同事，我大膽起身巡視牆邊的櫃子。在一大堆政府出版品與宣導品中，竟然有一大落 CD，細看是屏東縣立文化中心出版的「恆春民謠」，以及高雄縣立文化中心出版的六片裝「高雄縣境內六大族群傳統歌謠」，其中有閩、客、平埔、布農、魯凱與南鄒（2014 年正式分屬與定名為卡那卡那富族與拉阿魯哇族）。大喜過望，我問同事：可否拿一套？他們笑答：儘量！難得有人感興趣。

高雄縣那套是精品，於 1997 年 10 月出版，錄音講究、曲目豐富，尚附一套解說完整的六本裝叢書，由許常惠的傑出門生吳榮順主編，與在地的文史工作者協力完成。如此龐雜的民謠調查、收集與研究工作，就學術規格與標準而言，青出於藍！超越 1980 年代。屏東縣那張則是演唱會的實況錄音，由張新傳、張碧蘭、朱丁順、張文傑、陳英及許秀金等眾好手演唱重要曲牌，出版年份闕如，但補助單位與前者一致，均為文化建設委員會與省政府，故應關連同時期的文資政策。

許常惠的陳達錄音早已聽熟，以為恆春民謠的精華盡在其中矣，但這張 CD 播到牛母伴，我感受到深層的悸動，同時意識到自己的膚淺與困惑。這個感動前所未有，性質迥異於過去的音樂經驗。

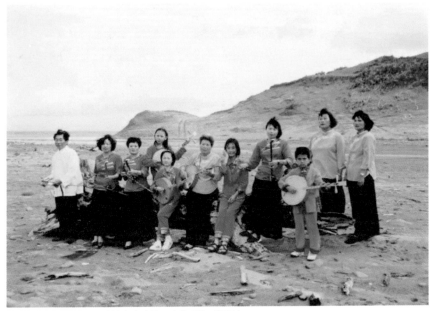

張日貴（中）與滿州民謠協進會成員。（張日貴／提供）

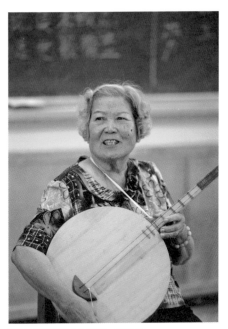

張日貴是演唱「牛母伴」的能手。

奇特的是，這首以女性輪唱為主的牛母伴牽引我回到五、六歲時的早期記憶：在半醒半睡的榻榻米床舖上，母親抱著我，口中呢喃著謠曲；母親唱的曲似乎指向遙遠的過去。趁著記憶的翻騰，我問母親當時唱的是什麼曲子。不識字、記性好、來自閩南家族的母親欣慰又尷尬地答說，她也不知道，兒時她的母親也是這麼唱著哄她。

工人囝仔歌

牛母伴亦稱牛尾伴，是一種罕見於漢人社會的女性餞別曲。在出嫁前的最後一晚，娘家的親友唱之向其祝福、叮嚀，但音樂表現上極其複雜，依各自與新嫁娘的關係背景，歌者的情緒可能兼含感恩、告解、傾訴與對貧卑出身的感嘆、怨懟，且無論如何均瀰漫著邊緣、幽微與強韌，以及對命運的不安和不確定。我聽入迷，非以創作回應、致敬，無法充分表達心內的激楚。

我以牛母伴的歌詞結構寫了一首歌詞「工人囝仔歌」。寫曲上除了這首曲子，還請林生祥參考美濃的搖兒歌，剛好也收錄在高雄縣那套歌謠中。在此之前，我們受陳達影響，寫過一首「下淡水河寫著我們的族譜」。生祥已能掌握恆春民謠基本方法，很快寫就這首以牛母伴為本的新曲。

寫作這首歌的 2000 年，臺灣積極準備加入 WTO，製造業及資金外移的管制大幅鬆綁，一般受僱者普遍被引入低薪化的漩渦。我以努力加班提高收入同時又要擔負育兒的勞動女性為視角，以閩南語敘述她下班後上工前的心情：

天頂的月娘欲帶你去迌迌
搖哇搖，惜哇惜，欲睏喔
陣陣的夜風欲載你去迌街

張日貴於 2013 年授證典禮演出。

張日貴一唱「牛母伴」,往事浮現,不禁落淚。
（張日貴／提供）

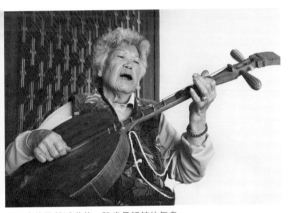

張日貴的歌聲泛漾著一股歲月錘鍊的氣息。

演繹婚前哭嫁儀式的「哭嫁歌」,右四張日貴飾演
母親,左三朱丁順飾演父親。（張日貴／提供）

張日貴身體硬朗,與藝生們同台演出。

傳習藝生演唱〈牛母伴〉。

搖哇搖，惜哇惜，欲睏喔

人的父母疼痛，是龍鳳飛天頂
你的父母養飼，是放雞食土蜷仔（指蚯蚓）
你若是大漢讀有冊，做官做頭家
搖哇搖，欲睏喔
你著毋通糟蹋，像阮這款做工的人啊
搖哇搖，欲睏喔

我的心肝囝仔，你著愛體諒啊
你著愛知影，你父母是工仔
天頂的月娘欲帶你去迌迌
搖哇搖，惜哇惜，欲睏喔

陣陣的夜風欲載你去迌街
搖哇搖，惜哇惜，欲睏喔

人的父母賺錢，是輕鬆擱自然
你的父母賺食，是長工閣苦戰
你若是大漢讀無冊，做工做薪勞
搖哇搖，欲睏喔
你著毋通未記哩，挺咱這款做工的人啊
搖哇搖，欲睏喔

我的心肝囝仔，你著毋通過哭啊
你著體諒父母，明仔過愛做息
我的心肝囝仔，你著卡緊睏啊
今暝若是睏無眠，哪有氣力倘賺食

　　那一年，臺灣首度政黨輪替，1980 年代以來的自主工會運動也開花結果，「全國產業總工會」在秋天取得合法地位。成立大會上，生祥首度公開演唱這首歌。我困於縣府公務，無法同行。電話問他工人反應如何？他說前面幾排女工媽媽哭成一片。

牛母伴是母親的母親

　　張日貴於 2012 年被文化部認定為「重要傳統藝術保存者」後，客家電視台拍了一支紀錄片《母親的歌牛母伴——張日貴》，其中有一段精彩的演唱是張日貴號召五、六位滿州歌手，模擬嫁女前一晚親友輪唱牛母伴。
　　我推薦予一位當代音樂作曲家張玹，並請他分析樂理。他說，張日貴組織的這場牛母伴，其旋律組成有三：一個長掛的固定音高，以此

固定音為準，高四度、低五度或低八度的音，以及裝飾音。每一樂句後半段的唱腔時常轉化為假聲，以貼合唱詞音韻的方向滑音。更令人驚豔的是，他說，牛母伴假聲與滑音的結合，與真音呈現巨大反差，予人一種聲音往上飄、迷幻、氣若游絲的感覺，因而使歌詞裡的情感表達更纖細、脆弱。

而且，不同於代表華人的五聲音階，牛母伴的旋律有個神奇的特點：大多數旋律（包含固定音高，裝飾音，以及所有上四度，向下五度及向下八度）都屬於同一泛音列（頻率為基音頻率整數倍的一系列聲音）的第五個音至第十三個音之間，似乎冥冥之中有一個低十九度的低音，在穩穩地托著上頭的旋律。

這個迥異於五聲音階的「神奇特點」，足以說明牛母伴罕見於漢人音樂體系的特殊性。牛母伴的社會性更令人驚奇；它不僅以女性為主體，而且它的輪唱根本是一種集體撫慰；後者在漢人歌謠中即非絕無僅有，也屬少見。

在學者吳榮順收錄的那套高雄縣六大族群中的非漢人民謠中，集體撫慰式的輪唱比比皆是，尤其是布農族民歌中的「Pisdaidaz（敘述寂寞之歌）」。敘述寂寞之歌通常由一人領唱，其餘人應和。根據學者吳榮順的調查，以布農族人的內斂含蓄，通常是三五老人酒聚，半醉半醒之際，才會把各自的憂悶唱出來，大家應和、相互安慰。

我請張玹聽這首社會性豐富的歌謠。他指出其中應和的方式多為重複領唱樂句的最後幾個音，或以固定的應和樂句以表示支持、理解與同理之意。領唱及眾人應和之合音樂句都不長，皆在同一調性上，且在同一個八度音以內。關於領唱者角色的社會性質，張玹的看法與我一致，他們展現的皆非個人主義或英雄主義作風，對比於西方協奏曲中的獨奏家或現代流行音樂中的獨唱歌手。

源自排灣的音樂親緣

對收集、紀錄、研究與推廣滿州民謠貢獻卓著的學者鍾明昆認為，傳統上要一直唱到午夜的〈牛母伴——嫁女晚宴歌〉是恆春滿州地區最早出現的古老民謠，極可能是漢人受到排灣族古調的影響。

牛母伴之與排灣族古調——尤其是「婚禮之歌」存有親緣關係，已普受學界認定。然而，從清代拓殖直至日治末期，臺灣漢人社會流行童養媳的婚俗，女性的地位極低，遑論主體性，較無可能發展出這種集體疼惜出嫁女性的歌謠。

而排灣族在傳統上施行不論性別的長嗣繼承制，女性在族中的社會地位高於前現代的漢人婦女。因此，更有可能是在福佬化的過程中落入弱勢處境的排灣族人，將婚禮之歌置入漢人的語境與社會關係之中，因而使得原本歡慶女性結婚與兩戶聯姻的習俗，演變為集體撫慰出嫁焦慮兼哀憐自身處境的特殊場合，如此更可領會牛母伴歌聲中那種幽深、悲切的邊緣感與不確定感。

情感顫動的轉音

以大量訪調為基礎，吳榮順認為在恆春半島上的眾多民謠歌手當中，張日貴擁有高度的方法與形式自覺，對於各曲調的屬性與分野，知之甚詳且掌握明確。關於滿州民謠的演唱方法，張日貴在訪談中強調拗（ăo）音與拖尾音的重要；閩南語的「拗」意指「折、轉、彎」。

以張日貴擅長的「楓港老調」為例，吳榮順指出，她會在四句中的第三句第六個字使用提高八度的假聲。這種突然而起的假聲演唱方式，即為拗音。拗音用在樂句末字並拖長，便是拖尾音（亦稱為牽尾音），即為牛母伴最重要的特徵。歌手張碧蘭的牛母伴經常在恆春的民謠比賽中得大獎，她的演唱著重在每一樂句在水平時間上橫移的細

緻拿捏與勻稱抑揚，這也是其他歌手如陳英、許秀金及張素蘭等名家所追求的藝術性。

相較之下，張日貴更傾向於表現每一個字音在垂直時間上的表情鋪陳，使她能像黑人藍調歌手那般 worry the line，亦即讓每個字義的情感顫動，並泛漾著一種彷彿來自歲月的悲愴。也許兒時私密地聆聽母親的吟唱，使得張日貴在情緒的共振中近距離觀察每一個字音的發聲。這種深入靈魂的音樂經驗滲入身體並統合記憶、情感與對處境的理解，醞釀了張日貴的方法論根源。

張日貴與鍾明昆的傳記皆強調母親吟唱牛母伴的童年記憶，如何對他們產生深刻的影響。出生於二戰末期的鍾明昆回憶，只要遠方傳來美軍轟炸機的嗡鳴聲，不安的母親呢喃牛母伴至深夜。淒悲的歌聲令小男孩慟哭，滲進他的意識深處，成為記憶中最重要的聲音場景，並形塑人格質地，使他成年後發願搜集滿州民謠，從而在張日貴的歌聲中與牛母伴重逢。長他兩歲的張日貴亦然，小時夜夜聽著悲苦無眠的母親唱牛母伴、思想起，浸在淚水中學習母親的歌。鍾明昆與張日貴的相識、相惜與協力，促成了滿州民謠的蓬勃復興，簡直是兩個母親的深層歌謠記憶碰撞，進而產生核融合般的巨大能量。

參考資料：
1.《恆春民謠》，阿猴文化藝術工作社製作，屏東縣立文化中心出版。
2.《高雄縣境內六大族群傳統歌謠》，吳榮順主編，高雄縣立文化中心出版，1997 年 10 月。
3.《滿州民謠舵手——鍾明昆傳記》，郭漢辰著，屏東縣政府出版，2015 年 10 月。
4.《恆春半島滿州民謠歌手張日貴的歌唱藝術（含 CD）」，吳榮順著，國立傳統藝術中心出版，2012 年 9 月。
5.《母親的歌牛母伴——張日貴》，客家電視，2016 年 9 月22 日。

張日貴傳習藝生之一許麗善（右）與本文作者鍾永豐。（吳景騰／攝影）

重要傳統表演藝術登錄一覽表

登錄年度	登錄項目	保存者
98	歌仔戲	廖瓊枝
109	歌仔戲	王仁心
109	歌仔戲	陳鳳桂
98	布袋戲	陳錫煌
100	布袋戲	黃俊雄
110	布袋戲	江賜美
98	說唱	楊秀卿
98	北管音樂	梨春園北管樂團
103	北管音樂	邱火榮
98	北管戲曲	漢陽北管劇團
99	南管音樂	張鴻明
99	南管戲曲	林吳素霞
99	布農族音樂 Pasibutbut	南投縣信義鄉布農文化協會
99	客家八音	苗栗陳家班北管八音團
105	客家八音	美濃客家八音團
110	客家八音	鄭榮興
100	排灣族口、鼻笛	許坤仲
100	排灣族口、鼻笛	謝水能
100	相聲	吳兆南
100	客家山歌	賴碧霞

登錄年度	登錄項目	保存者
101	恆春民謠	朱丁順
109	恆春民謠	陳英
101	泰雅史詩吟唱	林明福
101	滿州民謠	張日貴
101	宜蘭本地歌仔	壯三新涼樂團
103	亂彈戲	潘玉嬌
109	亂彈戲	王慶芳
109	亂彈戲	彭繡靜
107	歌仔戲後場音樂	林竹岸
110	阿美族馬蘭 Macacadaay	杵音文化藝術團

作者簡介

Walis Nokan　文學家，泰雅族人，出生於臺中縣和平鄉 Mihu 部落（今自由里雙崎社區）。漢名吳俊傑，省立臺中師範專科學校（今國立臺中教育大學）畢業，曾任教於花蓮縣富里國小、臺中縣梧南國小、臺中市自由國小，並兼任靜宜大學台文系、國立成功大學臺文所、國立中興大學中文系教師。早期曾用瓦歷斯・尤幹為族名，後來返回部落投入田野調查，理解泰雅族命名規則後，正名為 Walis Nokan（瓦歷斯・諾幹）。創作橫跨詩、小說、散文、報導文學等，代表作如《當世界留下二行詩》、《戰爭殘酷》、《迷霧之旅》、《張開眼睛將黑夜撕下來》等。

乜寇・索克魯曼　臺灣布農族人，1975 年出生於南投縣信義鄉望鄉部落，一處打開家門就可以看見東谷沙飛（玉山）的地方。擅長魔幻寫實風格的文學創作，曾獲原住民文學獎、吳濁流文學獎小說正獎、全球華文文學獎報導文學首獎。主要作品有：《東谷沙飛傳奇》、《我為自己點了一把火：乜寇文學創作集》、《我聽見群山報戰功》、《Ina Bunun! 布農青春》、《伊布奶奶的神奇豆子》、《我的獵人爺爺：達駭黑熊》等。

甘耀明　目前專事寫作，小說出版《神秘列車》、《水鬼學校和失去媽媽的水獺》、《殺鬼》、《喪禮上的故事》、《邦查女孩》、《冬將軍來的夏天》、《成為真正的人（minBunun）》，與李崇建合著《對話的力量》、《閱讀深動力》、《薩提爾的守護之心》等教育書。著作曾獲第九屆聯合報文學大獎、臺北國際書展大獎、開卷年度十大好書獎、臺灣文學獎長篇小說金典獎、金鼎獎、香港紅樓夢獎決審團獎／首獎、金石堂十大影響力好書獎。

利格拉樂・阿㛦　漢名高振蕙，既是排灣族也是外省二代，二個名字、二種身分、二種認同，數十年來始終在身分認同的河流裡跌跌撞撞，流離在父系與母系的家族故事中，著有《誰來穿我織的美麗衣裳》、《紅嘴巴的 vuvu》、《穆莉淡 Mulidan：部落手札》、《祖靈遺忘的孩子》等散文集，以及《故事地圖》兒童繪本，編有《1997 原住民文化手曆》。近來投入「原住民族政治受難者暨相關人士口述歷史影像紀錄計畫」的拍攝工作。

吳曉樂　居於臺中。喜歡鸚鵡。著有《你的孩子不是你的孩子》、《上流兒童》、《可是我偏偏不喜歡》、《我們沒有祕密》、《致命登入》。

李志銘 1976 年生於臺北，臺灣大學建築與城鄉研究所碩士。具有天秤座理性的冷淡與分析傾向。平日以逛書店為生活之必需，閒暇時偏嗜在舊書攤中窺探歷史與人性。同時喜好蒐集黑膠唱片、聆聽現代音樂及臺語老歌。著有《裝幀時代》、《裝幀台灣》、《裝幀列傳》、《藝術與書的懷舊未來式》，書話文集《讀書放浪》、《舊書浪漫》、《書迷宮》，以及聲音文化研究《單聲道：城市的聲音與記憶》、《尋聲記：我的黑膠時代》、《留聲年代：電影、文學、老唱片》。

李豐楙 政治大學名譽講座教授、中央研究院中國文哲研究所兼任研究員、第 33 屆中央研究院院士。早期從事道教文學研究，其後擴及道教文化、華人宗教，曾提出本土化的「常與非常」理論，解釋節慶狂歡、變化神話、神道思維及明清諷凡小說等，企圖與西方理論對話。認為華人社會既有其思想、信仰、神話及習俗，從民族思維詮釋其宗教信仰，始可理解其中的文化心理。著有《從聖教到道教》、《山海經圖鑑》、《山海經：神話的故鄉》、《憂與遊：六朝隋唐遊仙詩論文集》等專著。

周芬伶 屏東人，政大中文系畢業，東海大學中文研究所碩士，現任教於東海大學中文系與表演藝術與創作碩士學位學程。以散文集《花房之歌》榮獲中山文藝獎，《蘭花辭》榮獲首屆臺灣文學獎散文金典獎。《花東婦好》獲 2018 金鼎獎、臺北國際書展大獎。作品有散文、小說、文論多種。近著《隱形古物商》、《情典的生成》、《張愛玲課》、《雨客與花客》、《花東婦好》、《濕地》、《北印度書簡》、《紅咖哩黃咖哩》、《龍瑛宗傳》等。

林央敏 1955 年生，嘉義太保人，1977 年移居桃園市迄今。輔大中文系畢業。曾任大學教師、台語文推展協會會長、茄苳台文月刊社社長、公投會中央委員等。現任《台文戰線》雜誌社發行人。1983 年開始台語寫作，倡導台語文學及臺灣民族文學。有百餘篇作品分別選入各級學校教本與各類選集，部份被譯為英、日文。著有《睡地圖的人》、《家鄉即景詩》、《蝶之生》、《收藏一撮牛尾毛》、《走在諸羅文學河畔》、《蔣總統萬歲了》、《菩提相思經》、《台語小說史及作品總評》等。曾獲聯合報文學獎首獎、金曲獎台語最佳作詞人，以及其他文學與文化類獎項。

邱祖胤 文字農夫，三個孩子的爹。1969 年生於新北雙溪，輔仁大學中文系畢，曾任中國時報文化組記者、人間副刊主編。曾獲聯合文學小說新人獎，長篇小說《少女媽祖婆》入圍臺灣文學金典獎，《心愛的無緣人》入圍臺北書展大獎，近作《空笑夢》榮獲第二十九屆「巫永福文學獎」。

凌煙 本名莊淑楨，生於嘉義縣東石鄉。從小立志成為歌仔戲班小生，20歲時勇於追求理想，不顧父母反對而進入戲班學戲，半年後戲子夢碎，只能寄情於小說創作，將稿紙化為戲台。1990年創作長篇小說《失聲畫眉》，榮獲當時國內文壇獎金最高的「自立報系百萬小說獎」。2007年以《竹雞與阿秋》獲「打狗文學獎」長篇小說首獎，並完成《失聲畫眉》續集《扮裝畫眉》。近著包括《乘著記憶的翅膀，尋找幸福的滋味》、《舌尖上的人生廚房》、《文學廚房的人生百味》。現於高雄開設「凌煙文學廚房」，以菜會友。

馬翊航 1982年生，臺東卑南族人，池上成長，父親來自Kasavakan建和部落。臺灣大學臺灣文學研究所博士，曾任《幼獅文藝》主編，現為國立臺北教育大學語創系兼任助理教授。著有散文集《山地話／珊蒂化》、詩集《細軟》，合著有《終戰那一天：臺灣戰爭世代的故事》、《百年降生：1900-2000臺灣文學故事》、《成為人以外的：臺灣文學中的動物群像》。

崔舜華 1985年冬日生。有詩集《波麗露》、《你是我背上最明亮的廢墟》、《婀薄神》、《無言歌》，散文集《神在》、《貓在之地》、《你道是浮花浪蕊》。曾獲吳濁流文學獎、林榮三文學獎、時報文學獎等。

張郅忻 1982年生於新竹。國立成功大學臺灣文學系博士。現專職寫作。希望透過書寫，尋找生命中往返流動的軌跡。著有散文集《我家是聯合國》、《我的肚腹裡有一片海洋》、《孩子的我》、《憶曲心聲》；長篇小說《織》、《海市》；兒童文學《館中鼠》。獲選《文訊》21世紀上升星座散文類、入圍2018年臺灣文學獎長篇小說金典獎，並多次入選文化部中小學生優良課外讀物、九歌年度散文選，亦曾獲桐花文學獎、客家歷史小說獎等。

連明偉 1983年生，暨南大學中文系、東華大學創英所畢業。曾任職菲律賓尚愛中學華文教師，加拿大班夫費爾蒙特城堡飯店員工，聖露西亞青年體育部桌球教練。著有《番茄街游擊戰》、《青蚨子》、《藍莓夜的告白》等。曾獲聯合文學小說新人獎中篇小說首獎、第一屆台積電文學賞、中國時報文學獎、林榮三文學獎短篇小說獎等。

陳雪 小說家，寫散文療癒自己。曾獲2022年臺北國際書展大獎，小說首獎。著有小說《你不能再死一次》、《親愛的共犯》、《無父之城》、《摩天大樓》、《迷宮中的戀人》、《附魔者》、《無人知曉的我》、《陳春天》、《橋上的孩子》、《愛情酒店》、《惡魔的女兒》等；散文集《寫作課》、《少女的祈禱》《不是所有親密關係都叫做愛情》《同婚十年：我們靜靜的生活》《當我成為我們：愛與關係的三十六種可能》、《像我這樣的一個拉子》、《我們都是千瘡百孔的戀人》等。

劉崇鳳 好不容易，才回頭凝視原鄉，明白自己是誰。旅居花東九年後，返鄉美濃，書寫是貼近自己的秘密。散文與專欄散見各副刊與雜誌，著迷於探索人與土地、文明與自然的連結，著有《聽，故事如歌》、《我願成為山的侍者》、《回家種田》、《女子山海》等書。鍾愛登山、吟唱與自由舞蹈。寫作為職志的同時，也兼自然引導員和肢體開發導師，在家則為一名料理雜務的農婦。

鍾永豐 出生於美濃菸農家族，為詩人、作詞人、音樂製作人及文化工作者。曾任美濃愛鄉協進會總幹事、高雄縣水利局長、嘉義縣文化局長、臺北市客委會主委及文化局長，現為國立臺北藝術大學主祕。曾獲 2000 年金曲獎最佳製作人獎；2005、2007 年金曲獎最佳作詞人獎；2014 年入圍金曲獎最佳作詞人獎；2017 年以《圍庄》專輯獲金音獎及金曲獎評審團獎。2022 年以散文集《菊花如何夜行軍》獲臺灣文學獎金典獎及蓓蕾獎。

隱匿 寫詩、貓奴。著有詩集：《自由肉體》、《怎麼可能》、《冤獄》、《足夠的理由》、《永無止境的現在》、《0.018 秒》。有河 book 玻璃詩集：《沒有時間足夠遠》、《兩次的河》。散文集：《河貓》、《十年有河》、《貓隱書店》、《病從所願》。法譯詩選集：《美的邊緣》。

國家圖書館出版品預行編目（CIP）資料

人間國寶：30 位傳統表演藝術藝師的故事 /Walis Nokan, 乜寇．索克魯
曼, 甘耀明, 利格拉樂‧阿𡧗, 吳曉樂, 李志銘, 李豐楙, 周芬伶, 林央敏,
邱祖胤, 凌煙, 馬翊航, 崔舜華, 張郅忻, 連明偉, 陳雪, 劉崇鳳, 鍾永豐,
隱匿作 . -- 初版 . -- 臺中市 : 文化部文化資產局, 2023.09
　　面；　公分
ISBN 978-986-532-895-5(平裝)

1.CST: 傳統戲劇 2.CST: 表演藝術 3.CST: 臺灣傳記

983.39　　　　　　　　　　　　　　　　　　　　112014232

人間國寶

30 位傳統表演藝術藝師的故事

出版單位　　文化部文化資產局

發 行 人／陳濟民

行政策劃／粘振裕、張祐創、林旭彥

行政執行／莊蕙華、周秀姿、黃巧惠、鄭碧琦、陳淑莉

40247 臺中市南區復興路三段 362 號

04-22177777

https://www.boch.gov.tw

書名題字　　李秉圭
作　　者　　Walis Nokan、乜寇．索克魯曼、甘耀明、利格拉樂‧阿𡧗、吳曉樂、李志銘、
　　　　　　李豐楙、周芬伶、林央敏、邱祖胤、凌煙、馬翊航、崔舜華、張郅忻、連明偉、
　　　　　　陳雪、劉崇鳳、鍾永豐、隱匿 (依姓名首字筆劃)

攝　　影　　于志旭、吳景騰、高信宗、陳彥君、楊珮芸、蔡高來河 (以上依姓名首字筆劃)、黃巧惠
圖片提供　　陳鳳桂、吳景騰、廖瓊枝、河洛歌子戲劇團、王仁心、彭繡靜、謝宜文、葉金泉、
　　　　　　陳錫煌、黃俊雄、江賜美、邱婷、王慶芳、邱火榮、林吳素霞、南投縣信義鄉布
　　　　　　農文化協會、伊誕創藝視界、杵音文化藝術團、鄭榮興、美濃客家八音團、陳英、
　　　　　　張日貴 (以上依姓名首字筆劃)、文化部文化資產局、黃巧惠

企劃製作　　蔚藍文化出版股份有限公司

地　　　址／110408 臺北市信義區基隆路一段 176 號 5 樓之 1

電　　　話／02-22431897

臉　　　書／https://www.facebook.com/AZUREPUBLISH/

讀者服務信箱／ azurebks@gmail.com

美術設計　　陳俊言

定　　價　　新臺幣 350 元
出版日期　　2023 年 9 月初版一刷
Ｉ Ｓ Ｂ Ｎ　　978-986-532-895-5 （平裝）
Ｇ Ｐ Ｎ　　1011201140